동양
판타지
소녀

캐릭터 디자인

KB105504

아카기 슌(紅木 春) 지음

잼스푼

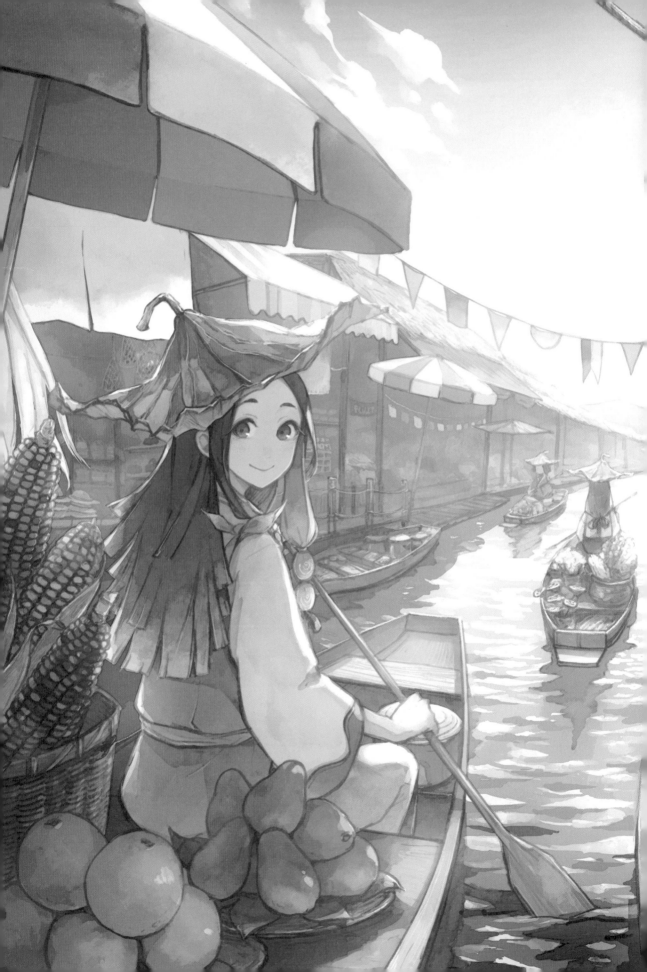

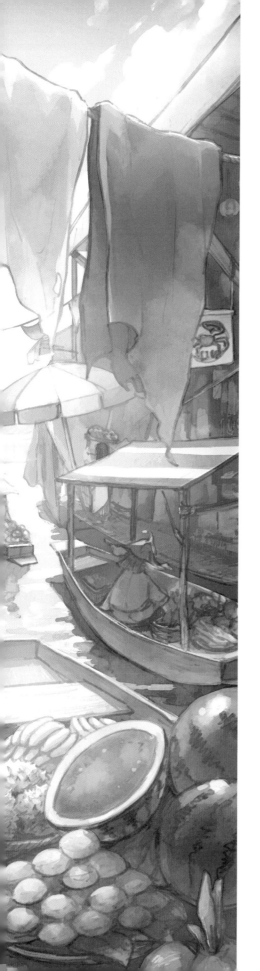

들어가며

안녕하세요, 일러스트레이터 아카기 슌입니다.

이 책을 손에 들어 주셔서 감사합니다.

평상시에는 복고풍 모티브나, 동서양이 어우러진 이국적인
느낌의 판타지 세계관을 좋아해서 잘 그리고 있습니다.

그리고 이번에 민속의상을 주제로 도서 기획의 이야기를 듣고
이 책을 집필하게 되었습니다.

민속의상은 아시아의 판타지 세계관을 표현하기에 매우 매력
적인 요소 중 하나라고 생각합니다.

왜냐하면 의복에 쓰이는 옷감의 종류, 전통적인 무늬나 문양,
몸에 걸친 액세서리 등 의상 디자인은 세계의 역사와 문화, 시
대 배경과 전통 기법, 그 땅의 기후와 생활양식에까지 깊이 관
여하기 때문입니다.

그런 민속의상 디자인을 도입해서 책에서는 3가지 주제로
나누어 캐릭터 디자인 방안을 소개하겠습니다.

일러스트를 제작할 때에 디자인에 참고하거나, 감상용 일러스
트 화집으로 즐기거나, 디자인 설정을 읽고 그 캐릭터의 세계관
을 상상하거나 하는 등 자유롭게 활용하면 좋을 것 같습니다.

민속의상에서 비롯한 아시아 판타지 세계관을 조금이라도
즐겨 주셨으면 좋겠습니다.

아카기 슌(紅木 春)

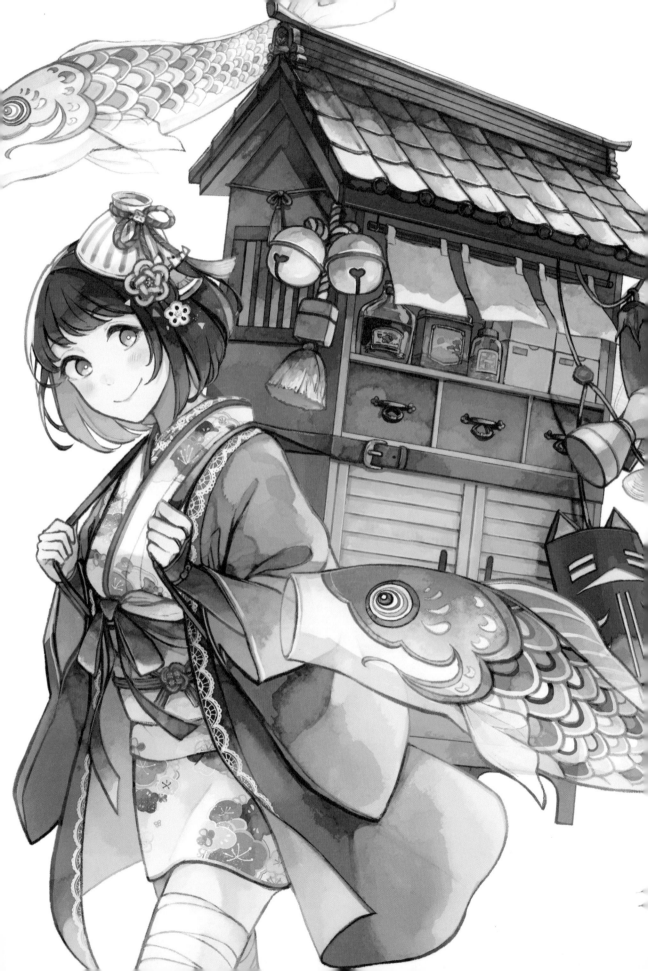

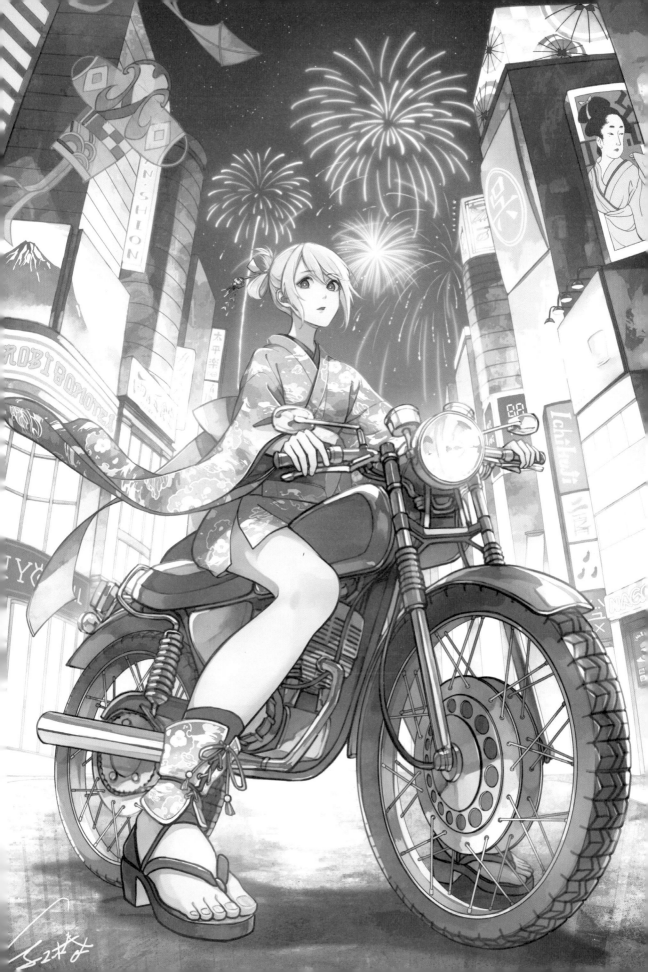

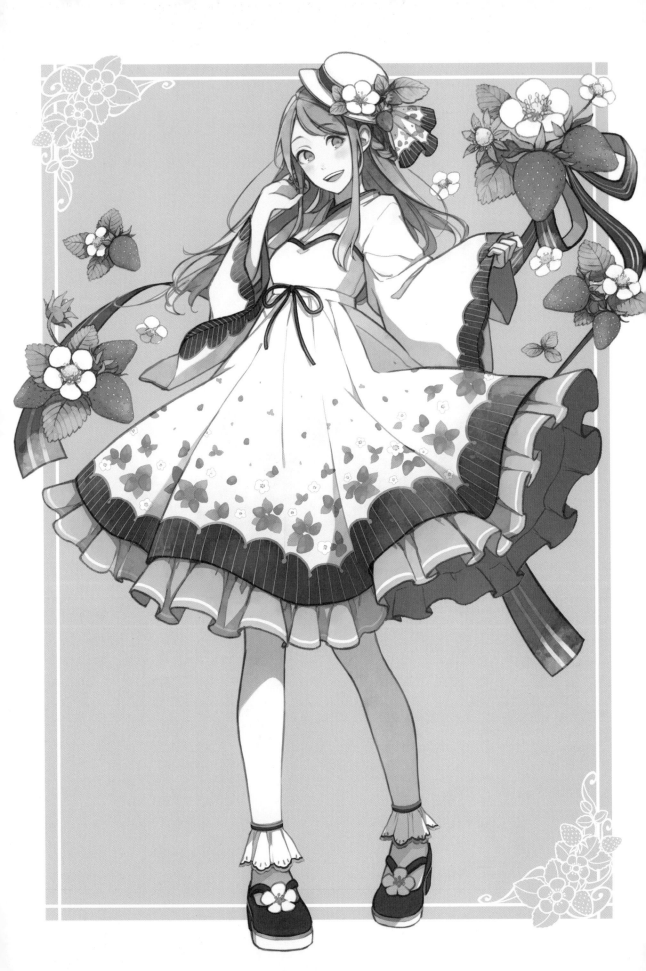

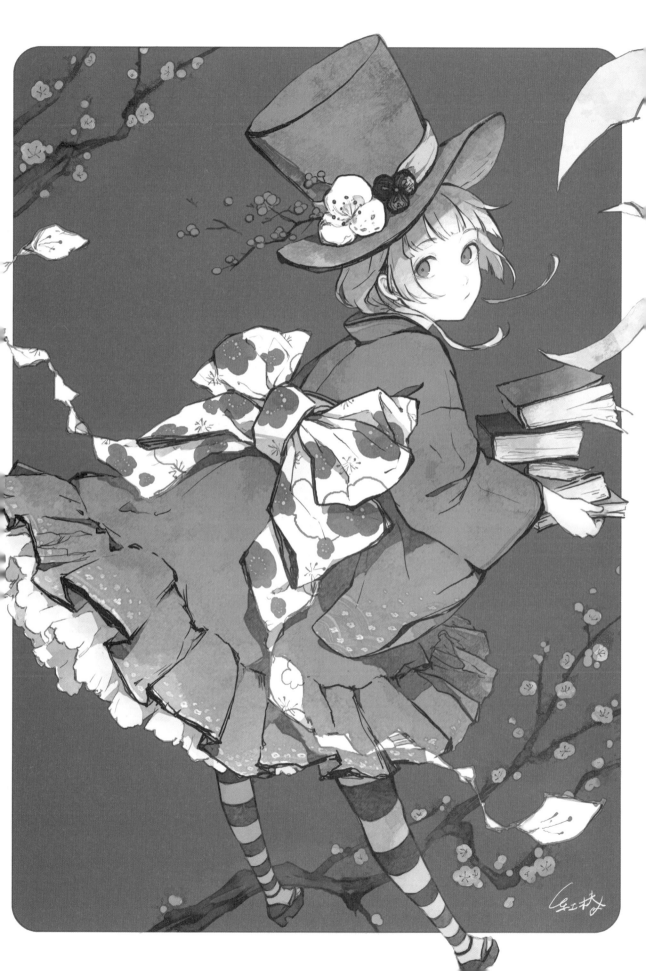

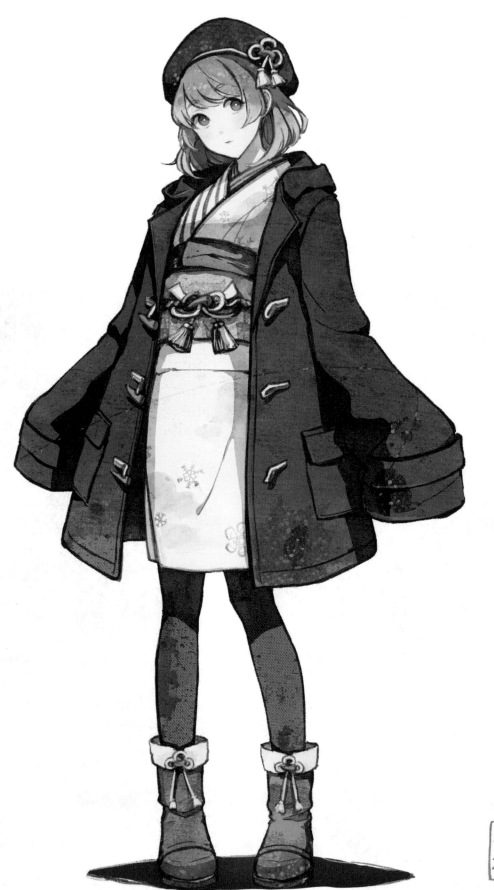

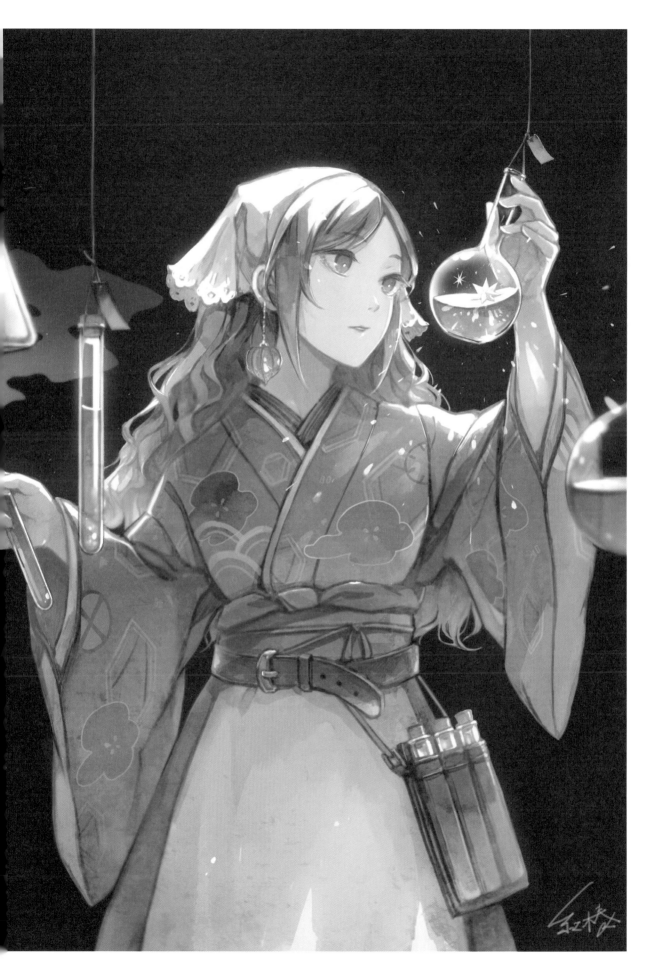

목 차

들어가며 ┄┄┄┄┄┄┄┄ 2

갤러리 ┄┄┄┄┄┄┄┄┄ 4

아시아 판타지란? ┄┄┄┄┄ 12

1장 아시아 민속의상

기모노 ┄┄┄┄┄ 14		델 ┄┄┄┄┄┄ 29	
류소 ┄┄┄┄┄┄ 15		쑤타이 ┄┄┄┄ 30	
아루시 ┄┄┄┄┄ 16		카미즈 ┄┄┄┄ 31	
시로무쿠 ┄┄┄┄ 17		쾨네크 ┄┄┄┄ 32	
오하라메 ┄┄┄┄ 18		퀴르테 ┄┄┄┄ 33	
츠보쇼우조쿠 ┄┄ 19		룽지 ┄┄┄┄┄ 34	
한푸 ┄┄┄┄┄┄ 20		카라카 ┄┄┄┄ 35	
치파오 ┄┄┄┄┄ 21		카프탄 ┄┄┄┄ 36	
츄바 ┄┄┄┄┄┄ 22		파란자 ┄┄┄┄ 37	
한복 ┄┄┄┄┄┄ 23		키라 ┄┄┄┄┄ 38	
아오자이 ┄┄┄┄ 24		사롱 케바야 ┄┄ 39	
사리 ┄┄┄┄┄┄ 25		바주 쿠룽 ┄┄┄ 40	
가그라 ┄┄┄┄┄ 26		테르노 ┄┄┄┄ 41	
린가 드레스 ┄┄┄ 27			
살와르 카미즈 ┄┄ 28			

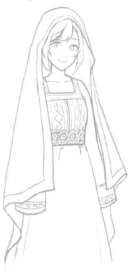

칼럼 ① 아시아 민속의상의 형식 ┄┄┄ 42

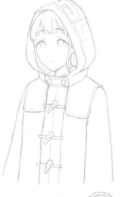

2장 현대의상 × 민속의상

해설 현대의상과 민속의상 조합하기 ┄┄┄ 44		니트 ┄┄┄┄┄ 58
세일러복 ┄┄┄┄ 46		라이더 재킷 ┄┄ 60
블레이저 ┄┄┄┄ 48		더플코트 ┄┄┄ 62
정장 ┄┄┄┄┄┄ 50		파카 ┄┄┄┄┄ 64
추리닝 ┄┄┄┄┄ 52		웨딩드레스 ┄┄┄ 66
멜빵바지 ┄┄┄┄ 54		수영복 ┄┄┄┄ 68
원피스 ┄┄┄┄┄ 56		

칼럼 ② 현대적인 소품을 민속적으로 변형하기 ┄┄┄ 70

3장 판타지 × 민속의상

해설 판타지와 민속의상
조합하기 …………… 72

마녀 …………………………… 74

천사 …………………………… 76

악마 …………………………… 78

강시 …………………………… 80

기사 …………………………… 82

공주 …………………………… 84

메이드 ………………………… 86

무희 …………………………… 88

집배원 ………………………… 90

열쇠공 ………………………… 92

천문학자 ……………………… 94

칼럼 3 캐릭터의 설정과
이야기 생각하기 ………… 96

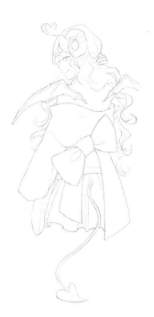

4장 모티브 × 민속의상

해설 모티브와 민속의상
조합하기 …………… 98

매화 ………………………… 100

분재 ………………………… 102

꽈리 ………………………… 104

수국 ………………………… 106

달마인형 …………………… 108

사자탈 ……………………… 110

등 …………………………… 112

화투 ………………………… 114

팥죽 ………………………… 116

홍차 ………………………… 118

까마귀 ……………………… 120

해파리 ……………………… 122

금붕어 ……………………… 124

산호 ………………………… 126

뼈 …………………………… 128

칼럼 4 배색에 따라 달라지는
느낌의 차이 ……………… 130

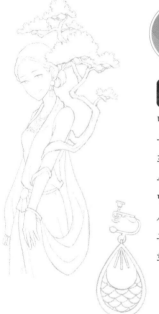

5장 일러스트 제작과정

표지 일러스트 제작과정 …… 132

01 스케치하기 ……………… 133

02 스케치에 채색하기 ……… 133

03 선화 그리기 ……………… 134

04 선화에 배색하기 ………… 135

05 피부와 눈 채색하기 ……… 136

06 머리카락 채색하기 ……… 137

07 옷과 장식품 채색하기 …… 138

08 그 밖의 부분 채색하기 …… 139

09 추가 묘사하거나 수정하기 … 140

10 색감 조정하여 완성하기 … 141

칼럼 5 다양한 아시아 판타지
의상 디자인 ……………… 142

※ 책 속 민속의상의 정보는 모두 편집부의 조사로 알아낸 자료입니다. 가능한 한 보편성 있는 소개를 하겠지만 실제 민속의상은
시대와 지역에 따라 세세하게 다르다는 것을 알려드립니다.

아시아 판타지란?

아시아 판타지의 세계

아시아 판타지의 세계 아시아의 문화와 역사를
바탕으로 고유의 세계를 만든다

아시아 판타지는 동양 각국의 문화와 역사에서 비롯해 만
들어내는 세계관입니다. 근대적인 것보다 전통적인 것을
중시한, 어딘가 향수가 느껴지는 분위기가 특징입니다. 복
장이나 장식품은 물론, 일상품이나 인테리어, 장소나 환경
까지, 다양한 요소에서 발상을 펼쳐 나갑니다.

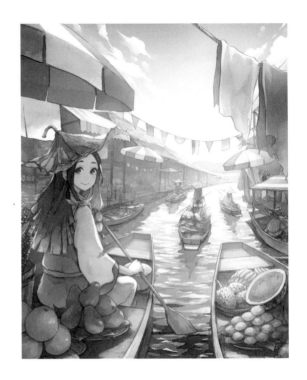

태국 수상시장을 주제로 한 일러스트입니다. 실제보다 화려하
게 각색. 캐릭터는 한복이나 기모노, 두루마리 치마 등 전통의상
부터 디자인을 하여 분위기를 더합니다.

아시아 판타지의 의상

민속의상 아시아 판타지

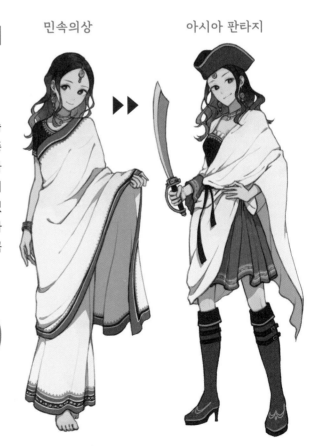

아시아 판타지의 의상
문화와 역사가 담긴 아시아 민속의상

민속의상은 그 자체가 문화이고 역사입니다. 지역의 풍습
이나 종교, 토지의 기후나 환경, 혹은 용도에 맞추어 다종
다양하게 생겨났습니다. 그 곳에는 국가와 지역의 문화가
꽉 응축되어 있습니다. 따라서 민속의상을 바탕으로 하여
비교적 간단하게 아시안 판타지 캐릭터를 디자인할 수 있
습니다. 민속의상은 종류가 풍부하고, 같은 이름으로 디자
인이 다른 것도 많이 존재합니다. 마음에 드는 의상을 꼭
찾아보세요.

이 책에서 소개하고 있는 것은
어디까지나 예시일 뿐이에요.
마음에 드는 의상이 있으면
꼭 알아보도록 하세요!

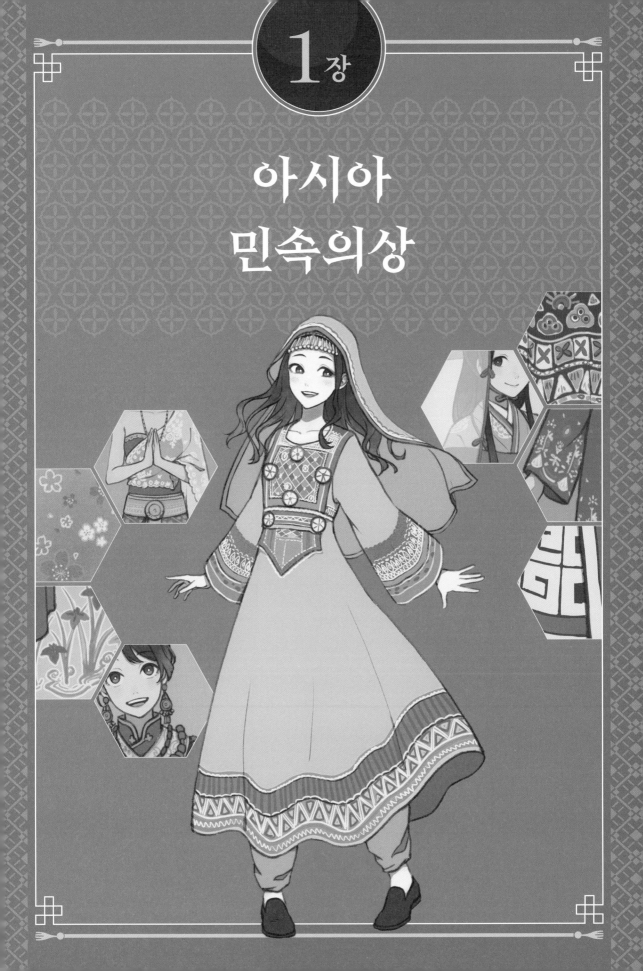

1장

아시아
민속의상

기모노

복식 설명

일본의 전통의상인 기모노는 크게 펼쳐진 소매와 옷감이 겹치는 옷깃, 허리 위에 감는 굵은 띠인 '오비'가 특징입니다.
기본적으로 직사각형의 천을 꿰맨 구조이기 때문에 평면적인 실루엣입니다. 여성스러운 느낌을 주기 위해 옷깃은 뒤통수 쪽에 공간을 만들어 착용하고, 머리는 올림머리를 해서 목둘레가 드러나게 하는 경우가 많습니다.

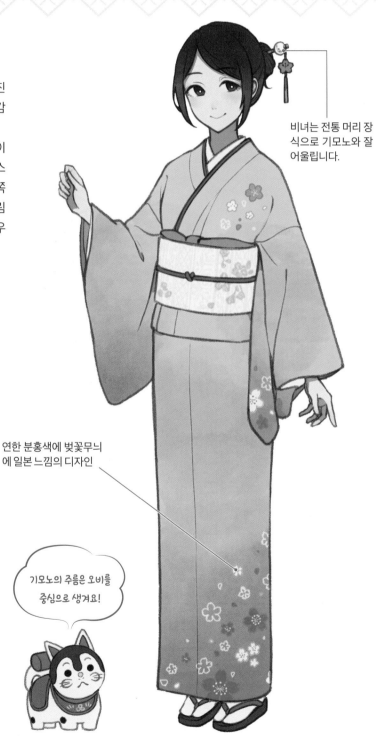

비녀는 전통 머리 장식으로 기모노와 잘 어울립니다.

연한 분홍색에 벚꽃무늬에 일본 느낌의 디자인

기모노의 주름은 오비를 중심으로 생겨요!

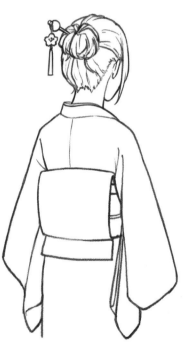

이 오비를 묶는 방법은 '오타이코 매듭'이라고 불리는 전통적인 매듭 방법입니다.
그 밖에도 '긴자 매듭'이나 '하나 매듭' 등 여러 종류가 있습니다.

류소

크고 화려한 꽃을 모 티브로 한 꽃 갓을 쓰 기도 합니다.

빨강이나 파랑, 노랑 등 화려한 색감과 큰 무늬가 특징입니다.

복식 설명

류소는 오키나와가 예전에 류큐왕국으로 번성했던 시대에 만들어진 전통의상을 말 합니다. 기온이 높은 오키나와에서 쾌적하 게 지내기 위해 기모노보다 소매가 넓고 옷매무새도 여유롭고 통풍이 잘되도록 고 안되어 있습니다. 오비를 매지 않고 허리 끈 1개로 입는 경우가 많은데 이런 스타일 을 '우신치'라고 합니다.

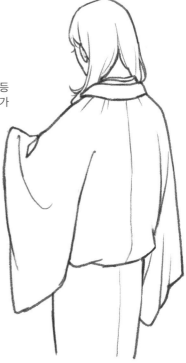

오비를 단단히 매지 않아 뒷모습 의 실루엣이 아주 헐렁합니다.

홋카이도 원주민 아이누 민족의 전통의상

아투시

복식 설명

아투시는 나무의 한 종류인 난티나무와 피나무 등의 나무껍질에서 추출한 섬유로 만든 실을 짜서 만듭니다. 남녀 모두 착용할 수 있고 발목까지 긴 길이의 '하오리(기모노 위에 입는 겉옷)'를 가느다란 띠로 조이는 스타일이 보편적입니다. 아투시는 가볍고 견고하고 통풍이 잘 되고 방수까지 되는 등 북쪽 지방 생활에 적합한 기능성이 높은 의상입니다.

특징적인 소용돌이무늬는 '모레우(아이누어로 소용돌이라는 의미)'라고 합니다.

'타마사이'라고 하는 이 목걸이는 유리구슬을 연결하여 만들어졌습니다.

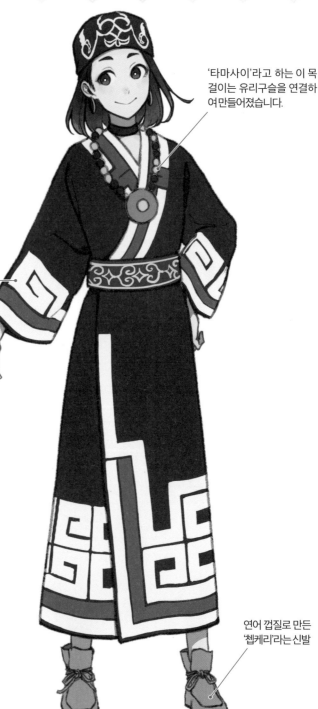

연어 껍질로 만든 '첸케리'라는 신발

등에도 아이누 무늬가 크게 들어 있습니다. 이 무늬는 마귀를 쫓는 효과가 있다고 하여 아이누 민족 사이에서 예로부터 이어져온 것입니다.

일본에서 가장 높은 격식의 혼례의상

시로무쿠

'와타보우시'(풀솜으로 만든 여자의 쓰개)는 예식이 끝날 때까지 신부 얼굴이 신랑 이외의 사람들에게 보이지 않게 하려는 의도로 얼굴을 가리는 디자인입니다.

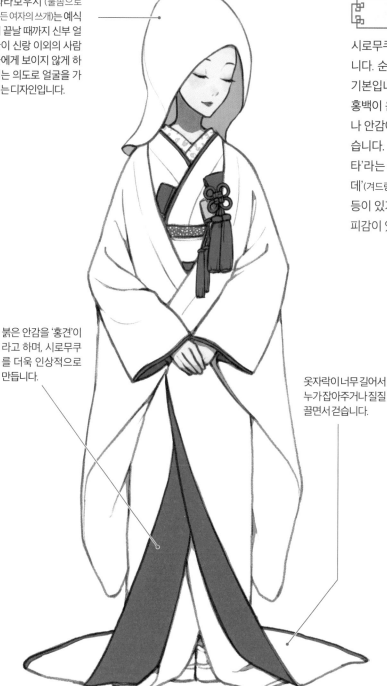

붉은 안감을 '홍견'이라고 하며, 시로무쿠를 더욱 인상적으로 만듭니다.

옷자락이 너무 길어서 누가 잡아주거나 질질 끌면서 걷습니다.

복식 설명

시로무쿠는 일본의 전통적인 신부 의상입니다. 순진무구함을 표현한 순백색의 천이 기본입니다. 그런데 일본에서는 옛날부터 홍백이 운수가 좋다고 알려져 있어서 소매나 안감에 빨간색이 들어가는 경우도 많았습니다. '우치카케'라는 '하오리'와 '카케시타'라는 우치카케의 아래에 입는 '후리소데'(겨드랑이 밑을 꿰매지 않은 긴 소매의 일본 옷) 등이 있기 때문에 일반적인 기모노보다 부피감이 있습니다.

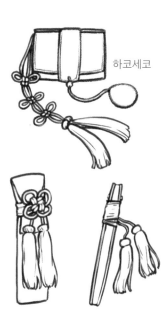

하코세코

카이켄 스에히로

화장도구를 담는 지갑 '하코세코', 예로부터 몸에 지니는 풍습이 남아 있는 단도 '카이켄', 혼례에 사용하는 접부채 '스에히로'를 소품으로 몸에 지녔습니다.

오하라에서 교토 시내까지 걸어 다닌 행상 여성들

오하라메

복식 설명

오하라메는 교토 오하라라는 지역에서 채집한 땔감나무, 농작물 등을 채취해 15km 거리를 걸어 교토 시내에 팔러 다닌 보따리상 여성을 이릅니다. 오하라메의 옷차림은 감색 기모노에 붉은 어깨띠로 팔을 묶고 다리를 보호하고 걷기 쉽게 정강이에 '하바키'라는 천을 감았습니다. 하바키는 다리를 오랜 시간 걷고 쉽게 움직일 수 있게 해주어 1200년대부터 20세기 초까지 오랫동안 입어왔습니다.

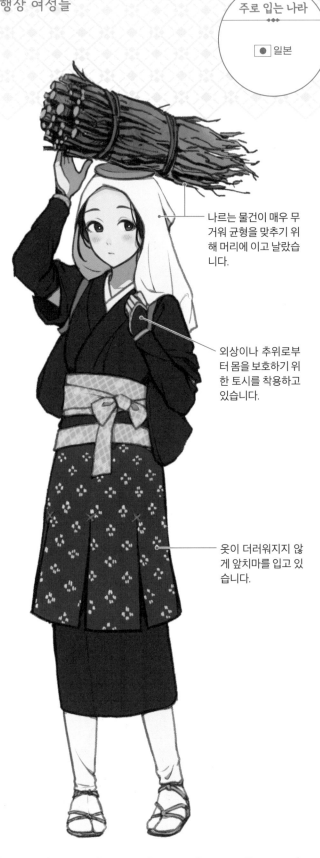

나르는 물건이 매우 무거워 균형을 맞추기 위해 머리에 이고 날랐습니다.

외상이나 추위로부터 몸을 보호하기 위한 토시를 착용하고 있습니다.

옷이 더러워지지 않게 앞치마를 입고 있습니다.

오하라메는 소매가 걸리적거리지 않도록 어깨띠로 걸어매고 있습니다. 어깨띠를 푸면 소매 길이가 7부 정도 됩니다.

헤이안 시대부터 가마쿠라 시대에 걸쳐 사랑받은 여행용 여성 의상

츠보쇼우조쿠

'이치메카사'라는 모자를 쓰고 벌레를 막기 위한 '무시노타레기누'라는 베일을 걸치고 여행을 합니다

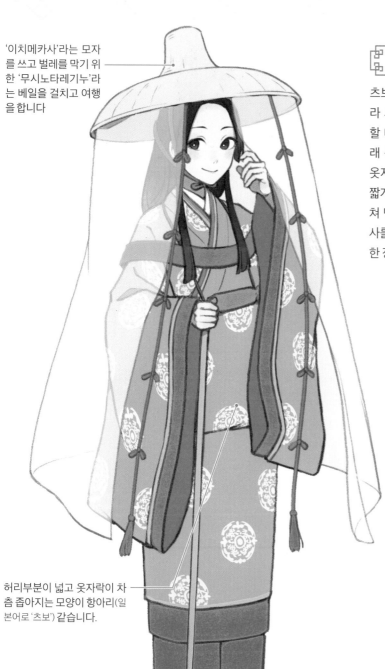

허리부분이 넓고 옷자락이 차츰 좁아지는 모양이 항아리(일본어로 '츠보') 같습니다.

복식 설명

츠보쇼우조쿠는 헤이안 시대부터 가마쿠라 시대에 걸쳐 신분이 높은 여성이 외출할 때에 착용했던 고귀한 의상입니다. 원래 옷자락이 매우 긴데 이동하기 쉽도록 옷자락을 걷어 올려 허리에 접어 질러서 짧게 입을 수 있습니다. 가슴에서 등에 걸쳐 맨 붉은 오비는 '카케오비'라고 하며 신사를 참배할 때 착용할 수 있는 매우 신성한 장신구였습니다.

'코소데(속옷)'와 '히토에(홑옷)' 위에 '우치기'라는 '히로소데(소맷부리 아랫쪽을 꿰매지 않은)'의 웃옷을 겹쳐서 입고 있어요.

여행이 무사히 끝나길 기원하는 '카케마모리'를 목에 걸었습니다. 이 안에는 부적이나 약이 들어 있습니다.

한족의 아름다운 의상

한푸

복식 설명

한푸는 한족의 전통의상을 총칭하며 다양한 종류가 있습니다. 그 중에서도 인기가 높은 '루췬'이라는 스타일은 가슴까지 치켜 올린 치마와 평탄하게 열린 옷깃이 특징입니다. 서구화와 국가 체제의 변화로 인해 점차 입지 않게 되었지만, 현재도 결혼식과 졸업식 등에 입는 전통의상으로도 사용되고 있습니다.

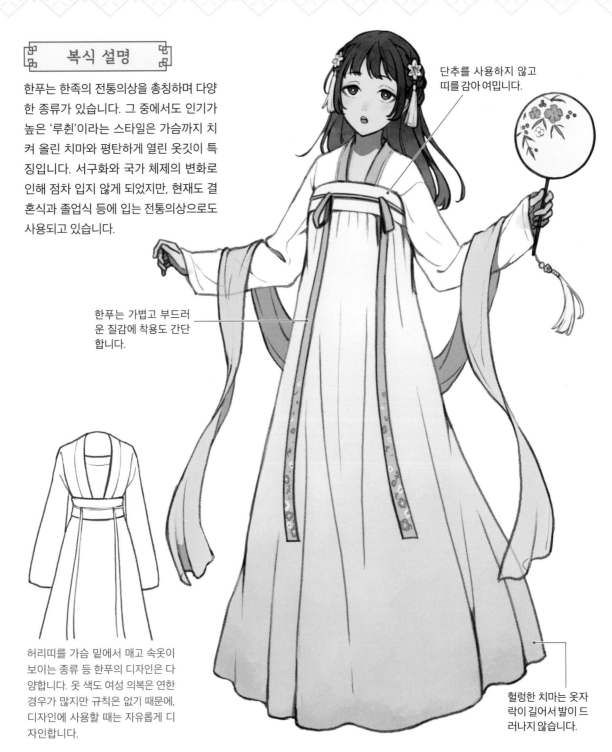

단추를 사용하지 않고 띠를 감아 여밉니다.

한푸는 가볍고 부드러운 질감에 착용도 간단합니다.

허리띠를 가슴 밑에서 매고 속옷이 보이는 종류 등 한푸의 디자인은 다양합니다. 옷 색도 여성 의복은 연한 경우가 많지만 규칙은 없기 때문에, 디자인에 사용할 때는 자유롭게 디자인합니다.

헐렁한 치마는 옷자락이 길어서 발이 드러나지 않습니다.

중국의 가장 대표적인 민속의상
치파오

주로 입는 나라

⭐ 중국

1장

아시아 민속의상

복식 설명

많이 알려진 중국의 전통의상 치파오는 몸에 딱 붙는 디자인과 화려한 자수, 깊이 파인 슬릿 등이 특징입니다. 현재는 중국에서도 일상복으로 입지는 않고 결혼식이나 파티 등 화려한 자리에서 착용하는 경우가 많습니다

광택이 나는 옷감은 비단을 사용했습니다.

말을 탈 때에 용이하도록 깊게 파인 슬릿

꽃과 나비, 용 등 호화로운 모티브가 주류인 자수

장식용 단추는 단순한 것에서 화려한 것까지 다양해요!

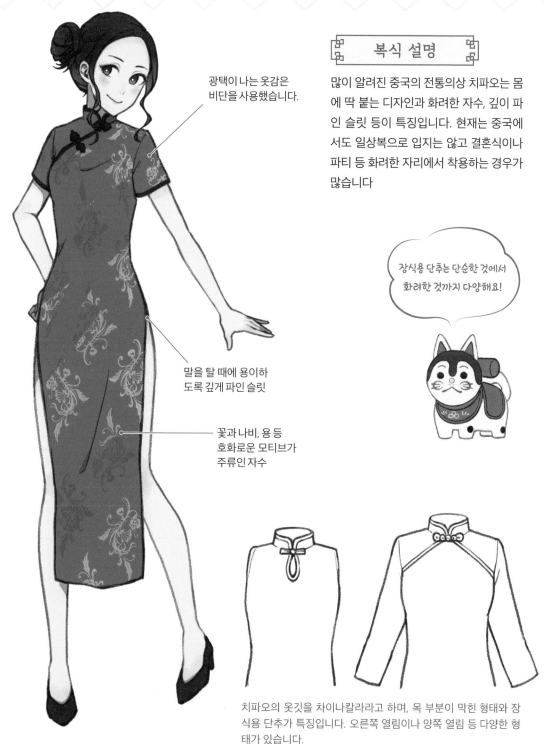

치파오의 옷깃을 차이나칼라라고 하며, 목 부분이 막힌 형태와 장식용 단추가 특징입니다. 오른쪽 열림이나 양쪽 열림 등 다양한 형태가 있습니다.

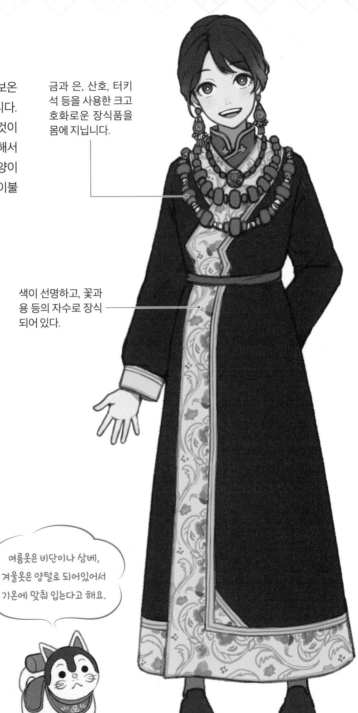

츄바

복식 설명

츄바는 긴 코트이며 안감은 내구성과 보온성이 뛰어난 양가죽으로 만들어졌습니다. 품이 크고 헐렁하며 소맷부리도 넓은 것이 특징입니다. 티베트는 기후 변화가 심해서 날씨에 맞춰 체온을 조절하기 쉬운 모양이 되었다고도 합니다. 밤에 잠을 잘 때 이불로 이용하기도 합니다.

금과 은, 산호, 터키석 등을 사용한 크고 호화로운 장식품을 몸에 지닙니다.

색이 선명하고, 꽃과 용 등의 자수로 장식되어 있다.

여름옷은 비단이나 삼베, 겨울옷은 양털로 되어있어서 기온에 맞춰 입는다고 해요.

여성은 츄바 위에 '빵덴'이라고 하는 앞치마를 입는 사람도 많습니다. 원래는 기혼 여성용이지만 최근에는 미혼 여성도 패션으로 입는 사람도 있다고 합니다.

한국의 자랑스러운 전통의상

한복

가슴께에 달린 귀여운
옷고름은 저고리의 옷
깃을 여미는 끈입니다.

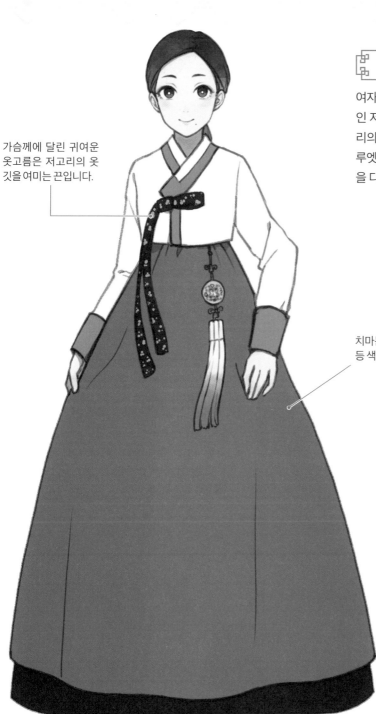

복식 설명

여자들이 입는 한복은 하의의 치마와 상의
인 저고리로 구성된 전통의상입니다. 저고
리의 섬세한 자수, 치마의 부드럽고 긴 실
루엣이 아름답습니다. 치마와 저고리의 색
을 다양하게 맞춰 입을 수 있습니다.

치마는 빨강과 분홍, 보라색
등 색이 다양합니다.

한복에서 빼놓을 수 없는 전통 장신
구인 노리개입니다. 부귀다남, 불로
장생 등의 의미도 담겨 있습니다.

베트남의 역사 깊은 산뜻한 전통의상

아오자이

복식 설명

아오자이는 딱 맞는 실루엣과 우아한 천의 움직임이 특징인 민속의상입니다. 소재는 실크와 폴리에스테르, 새틴, 레이온 등 매우 다양합니다. 베트남 전통공예인 자수로 꽃, 나비, 새 등의 무늬가 들어간 아오자이가 인기가 있습니다. 우아하고 품격이 있어 예로부터 베트남의 정장으로 사랑받고 있습니다.

원단이 얇은 것이 많아서 하의가 비쳐 보이기도 해요.

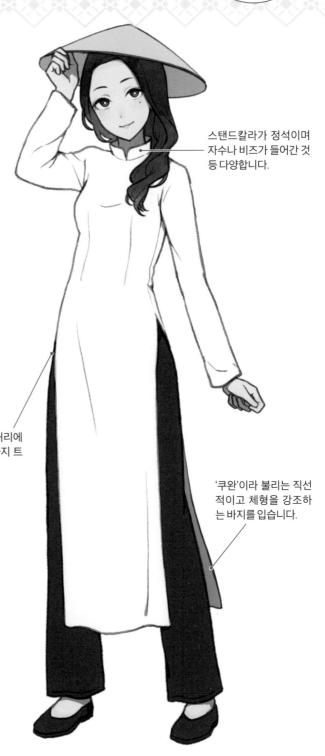

스탠드칼라가 정석이며 자수나 비즈가 들어간 것 등 다양합니다.

양쪽 옆의 슬릿은 허리에서 몇 cm 정도 위까지 트여 있습니다.

'쿠완'이라 불리는 직선적이고 체형을 강조하는 바지를 입습니다.

전통적인 밀짚모자인 '논라'를 씁니다. 라타니아 나뭇잎으로 만든, 베트남 전역에서 쓰는 원뿔형의 모자입니다.

사리

주로 입는 나라

🇮🇳 인도

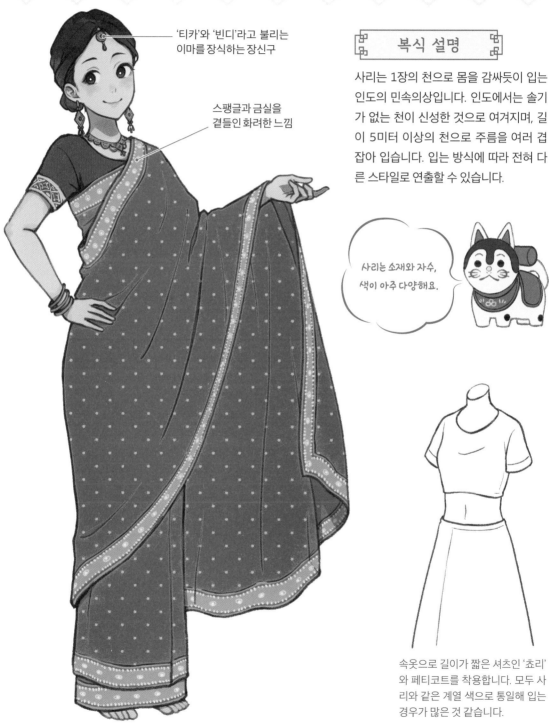

'티카'와 '빈디'라고 불리는
이마를 장식하는 장신구

스팽글과 금실을
곁들인 화려한 느낌

복식 설명

사리는 1장의 천으로 몸을 감싸듯이 입는
인도의 민속의상입니다. 인도에서는 솔기
가 없는 천이 신성한 것으로 여겨지며, 길
이 5미터 이상의 천으로 주름을 여러 겹
잡아 입습니다. 입는 방식에 따라 전혀 다
른 스타일로 연출할 수 있습니다.

사리는 소재와 자수,
색이 아주 다양해요.

속옷으로 길이가 짧은 셔츠인 '쵸리'
와 페티코트를 착용합니다. 모두 사
리와 같은 계열 색으로 통일해 입는
경우가 많은 것 같습니다.

인도의 자수가 선명한 민속의상

가그라

복식 설명

가그라는 선명한 색상과 아름다운 자수가
장식된 인도의 전통의 랩 스커트로, '칸자
리'라는 블라우스에 맞춰 착용합니다. 몸
에 붙는 칸자리와 헐렁한 가그라는 밸런스
가 좋아 실루엣이 여성스럽습니다. 세계적
으로 유명한 인도의 자수로 장식한 민속의
상입니다.

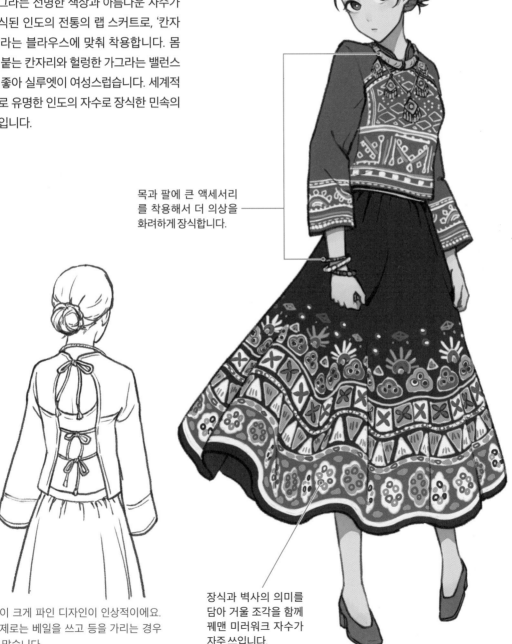

목과 팔에 큰 액세서리
를 착용해서 더 의상을
화려하게 장식합니다.

등이 크게 파인 디자인이 인상적이에요.
실제로는 베일을 쓰고 등을 가리는 경우
가 많습니다.

장식과 벽사의 의미를
담아 거울 조각을 함께
꿰맨 미러워크 자수가
자주 쓰입니다.

란가 드레스

주로 입는 나라

🇮🇳인도

박혀 있는 라메와 비즈
장식의 아름다움과 섬세
함이 인상적입니다.

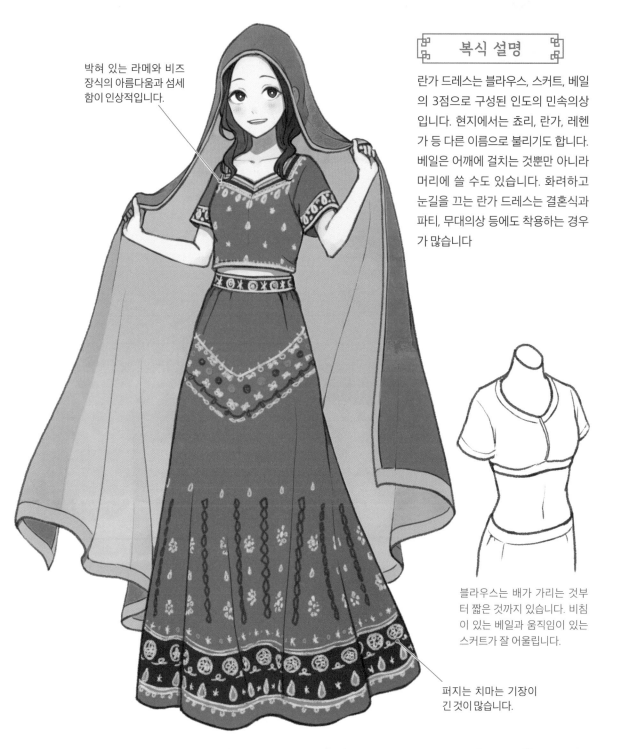

복식 설명

란가 드레스는 블라우스, 스커트, 베일
의 3점으로 구성된 인도의 민속의상
입니다. 현지에서는 쵸리, 란가, 레헨
가 등 다른 이름으로 불리기도 합니다.
베일은 어깨에 걸치는 것뿐만 아니라
머리에 쓸 수도 있습니다. 화려하고
눈길을 끄는 란가 드레스는 결혼식과
파티, 무대의상 등에도 착용하는 경우
가 많습니다

블라우스는 배가 가리는 것부
터 짧은 것까지 있습니다. 비침
이 있는 베일과 움직임이 있는
스커트가 잘 어울립니다.

퍼지는 치마는 기장이
긴 것이 많습니다.

남아시아에서 널리 사랑받는 민속의상

살와르 카미즈

복식 설명

살와르 카미즈는 셔츠를 뜻하는 '카미즈'
와 바지를 뜻하는 '살와르'를 세트로 착용
되는 남아시아의 민속의상입니다. 여성은
'두파타'라는 숄을 걸치는 경우가 많습니다.
남성용과 여성용이 있고 호칭도 각각 다릅
니다. 원단은 다양하고 면이나 실크인 것
은 시원하고 온난한 기후에 적합합니다.

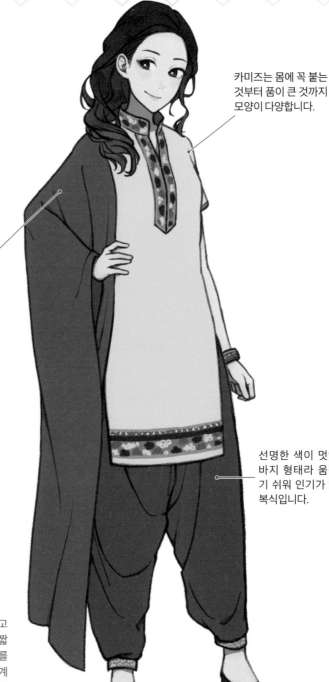

카미즈는 몸에 꼭 붙는
것부터 품이 큰 것까지
모양이 다양합니다.

두파타는 앞에서 뒤로
넘겨서 어깨에 걸치는
것이 보통입니다.

선명한 색이 멋있고
바지 형태라 움직이
기 쉬워 인기가 있는
복식입니다.

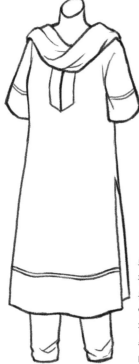

두파타를 목에 감고
팔을 노출시키고 짧
은 기장의 살와르를
입은 여름용 복장. 계
절을 타지 않고 즐길
수 있는 민속의상입
니다.

델

델의 스탠드칼라는 몸의 수분이 증발하지 않도록 해주고 벌레가 옷 속에 들어가지 않도록 해주는 역할을 합니다.

말에서 떨어져도 다치지 않도록 단추 외에는 금속이 없습니다.

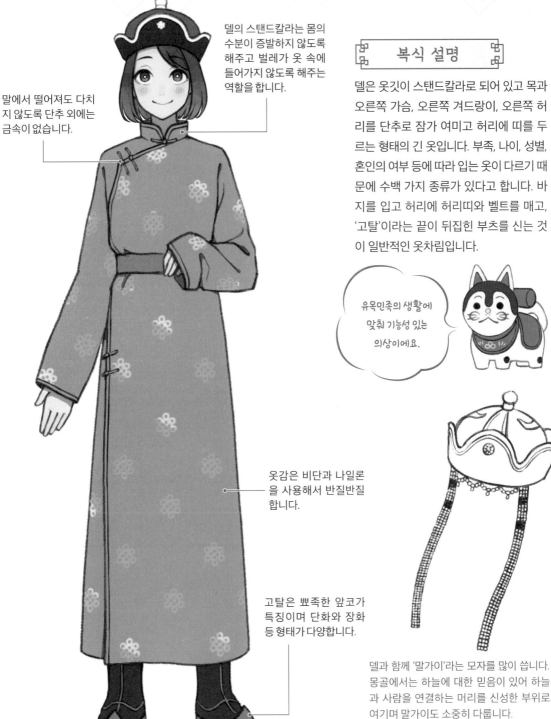

복식 설명

델은 옷깃이 스탠드칼라로 되어 있고 목과 오른쪽 가슴, 오른쪽 겨드랑이, 오른쪽 허리를 단추로 잠가 여미고 허리에 띠를 두르는 형태의 긴 옷입니다. 부족, 나이, 성별, 혼인의 여부 등에 따라 입는 옷이 다르기 때문에 수백 가지 종류가 있다고 합니다. 바지를 입고 허리에 허리띠와 벨트를 매고, '고탈'이라는 끝이 뒤집힌 부츠를 신는 것이 일반적인 옷차림입니다.

유목민족의 생활에 맞춰 기능성 있는 의상이에요.

옷감은 비단과 나일론을 사용해서 반질반질 합니다.

고탈은 뾰족한 앞코가 특징이며 단화와 장화 등 형태가 다양합니다.

델과 함께 '말가이'라는 모자를 많이 씁니다. 몽골에서는 하늘에 대한 믿음이 있어 하늘과 사람을 연결하는 머리를 신성한 부위로 여기며 말가이도 소중히 다룹니다.

화려한 장식의 태국 전통의상

쑤타이

복식 설명

쑤타이는 태국의 정장이자 혼례 의상으로
도 쓰입니다. 옷감은 태국의 공예품이며,
세계적으로도 평가가 높은 태국산 실크가
사용되는 경우가 많습니다. 금실과 은실,
실크의 광택감, 선명한 색감에서 화려함을
느낄 수 있는 의상입니다. 대담하게 어깨
를 드러내는 것도 쑤타이의 특징 중 하나
입니다.

포즈는 합장을 하고
반절을 하는 '와이'라는
태국의 전통 인사를
참고해서 그렸어요!

'싸빠이'라는 천을
왼쪽 어깨에서 뒤
로 늘어뜨립니다.

금과 보석이 박힌 벨트
를 허리에 두릅니다.

'천(태국어로 '파')을 입
는다(태국어로 '눙')'는
의미로 스커트는 '파
눙'이라고 합니다.

쑤타이에는 금으로 세공한 장신구를 차는 것이
일반적입니다. 눈부시게 아름다운 장신구가 화
려한 쑤타이를 더 돋보이게 합니다.

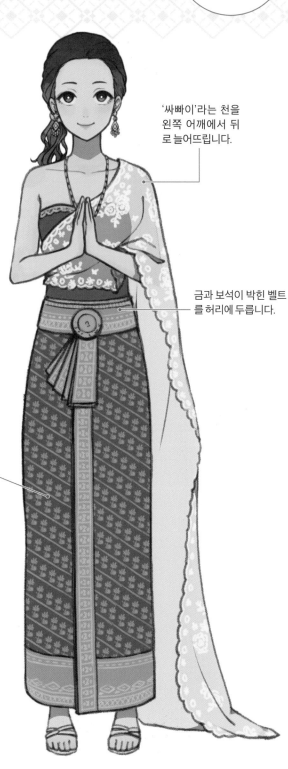

카미즈

주로 입는 나라

🇦🇫 아프가니스탄

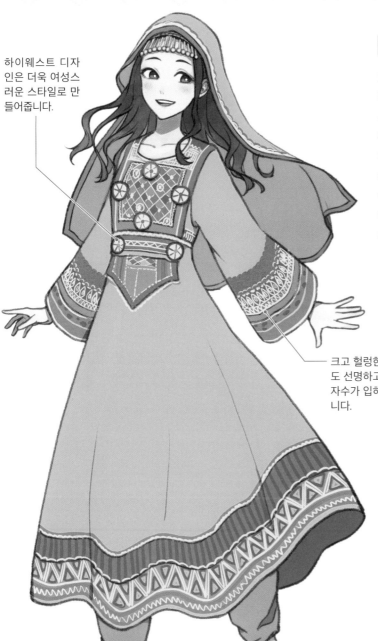

하이웨스트 디자인은 더욱 여성스러운 스타일로 만들어줍니다.

크고 헐렁한 소매에도 선명하고 정교한 자수가 입혀져 있습니다.

복식 설명

드레스를 의미하는 '카미즈'는 바지와 같이 입습니다. 선명한 색채와 정교한 수공예 자수, 비즈 자수가 특징입니다. 꿰매어 붙인 자수 장식은 옷이 오래되면 새 것으로 교체되어 오랫동안 소중하게 사용했습니다. 아름다운 색채의 염색 직물로 몸을 보호하고 가족의 번영을 기원하며 민족의 자긍심을 나타냅니다.

가슴의 정교한 자수는 머리 길이가 짧은 소녀가 입으면 더 눈에 띄는 느낌이 듭니다.

쾨네크

복식 설명

쾨네크는 투르크메니스탄의 전통의상으로 기장이 긴 여성용 원피스입니다. 통이 좁은 바지를 함께 입거나 긴 원피스 한 벌만 입기도 합니다. 빨강, 검정, 노랑, 하양 4가지 색이 기본색입니다. 검은색이나 빨간색이 일반적이지만 임산부는 노란색, 장로는 흰색을 입는 풍습이 있습니다.

투르크메니스탄에서는 많은 사람들이 평상복으로 입어요.

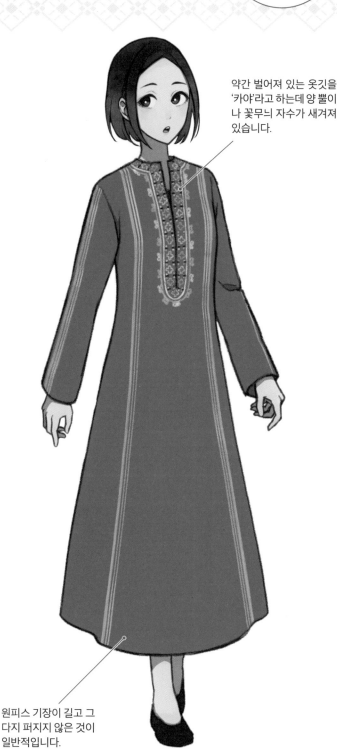

약간 벌어져 있는 옷깃을 '카야'라고 하는데 양 뿔이나 꽃무늬 자수가 새겨져 있습니다.

원피스 기장이 길고 그다지 퍼지지 않은 것이 일반적입니다.

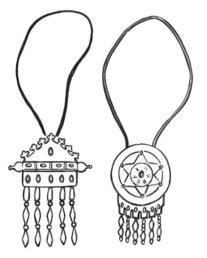

천연석이 들어 있는 것이나 은세공 장신구를 함께 착용합니다. 흔들리는 것이나 큰 것 등 호화스러운 장신구가 많습니다.

퀴르테

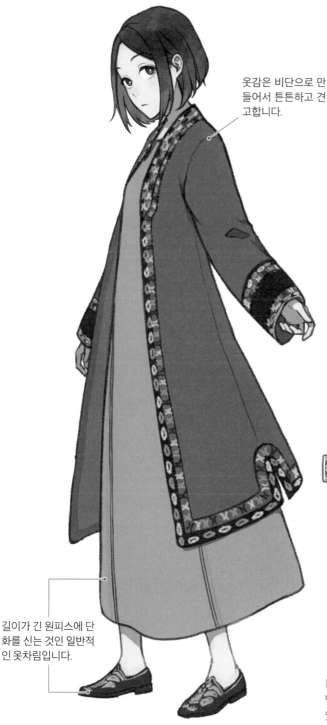

옷감은 비단으로 만들어서 튼튼하고 견고합니다.

복식 설명

퀴르테는 투르크메니스탄에서 명절이나 결혼식 등에서 착용하는 정장으로 알려져 있습니다. 주로 발목까지 길이가 긴 코트를 '퀴르테'라고 하지만 '돈'이라고 부르기도 합니다. 투르크메니스탄 부족에 따라 선호하는 색은 다르지만 붉은색을 입고 있는 여성이 많습니다. 주로 비단으로 만들어졌으며 보습성과 통기성이 뛰어납니다.

쾨네크 위에 겹쳐 입는 경우도 많아요!

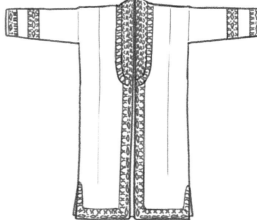

길이가 긴 원피스에 단화를 신는 것인 일반적인 옷차림입니다.

눈길을 끄는 정교한 자수는 부족이나 집단을 나타내며, 벽사의 의미가 담긴 양의 뿔이나 꽃무늬 등이 장식되어 있습니다.

미얀마의 일상복인 전통 민속의상

롱지

복식 설명

롱지란 미얀마에서 감아 입는 치마의 총칭
으로 웃옷으로 '에인지'라는 블라우스를 입
습니다. 보통 면으로 만들지만 의식이나 특
별한 행사용으로 비싼 비단으로 만든 롱지
도 있습니다. 미얀마에서는 롱지를 일상복
으로 입으며 교복에도 사용되고 있습니다.

롱지는 무늬가 아예
없는 것도 있고 패턴으로
가득 찬 것도 있어요!

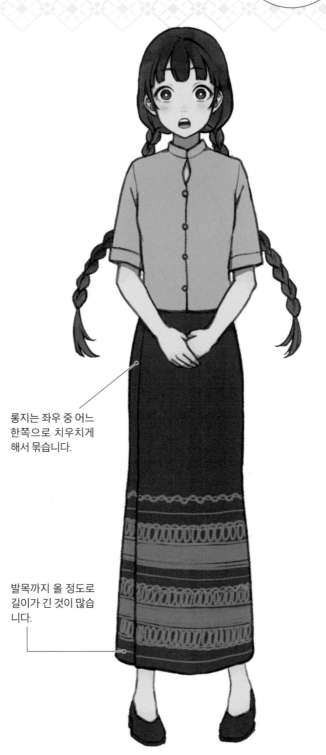

롱지는 좌우 중 어느
한쪽으로 치우치게
해서 묶습니다.

발목까지 올 정도로
길이가 긴 것이 많습
니다.

'에인지'와 함께 입을 뿐만 아니라, 가
지고 있는 블라우스나 티셔츠 등의 상
의와 조합해서 입을 수도 있습니다.

여성의 나들이옷으로 입을 수 있는 세계에서 가장 큰 민속의상

카라카

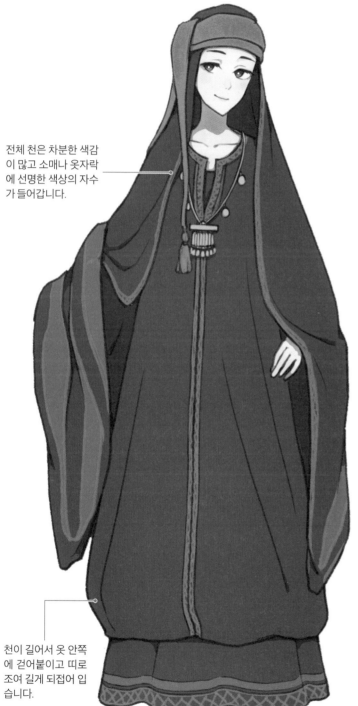

전체 천은 차분한 색감이 많고 소매나 옷자락에 선명한 색상의 자수가 들어갑니다.

복식 설명

카라카는 의상을 감아 입는 독특한 옷입니다. 긴 오른쪽 소매를 머리에 뒤집어써서 베일로 삼고, 왼쪽 소매는 뒤로 돌려 오른팔에 걸어, 돈이나 소품을 넣어두는 데에 사용했습니다. 주로 옷감이 면으로 만들어져 물과 추위에 강해 방한복 역할도 합니다. 1950년대 무렵까지 흔히 볼 수 있었지만 현재는 거의 착용하지 않습니다.

천이 길어서 옷 안쪽에 걷어붙이고 띠로 조여 길게 되접어 입습니다.

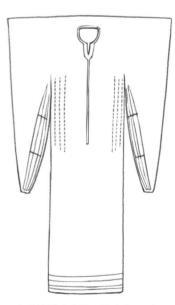

소매와 길이가 길고 펼치면 3m가 넘는 세계 최대 크기의 민속의상이라고 합니다.

남녀 모두 즐겨 입는 터키의 민족 인상

카프탄

C· 터키

복식 설명

카프탄이란 긴 소매에 길이가 긴 앞섶이 열리는 가운입니다. 안감으로 모피를 사용해서 따뜻하지만 카프탄 위에 반팔 조끼를 겹쳐 입는 것 같은 형태도 있었다고 합니다. 카프탄은 통풍이 잘 되고 햇빛을 가리는 역할을 하는 옷이기 때문에 덥고 모래땅이 많은 터키 환경에 적합한 의상으로 알려져 있습니다.

지금은 별로 입지 않지만 터키가 오스만 제국 시대에는 호화로운 의상으로 권력자들이 입었던 옷이에요.

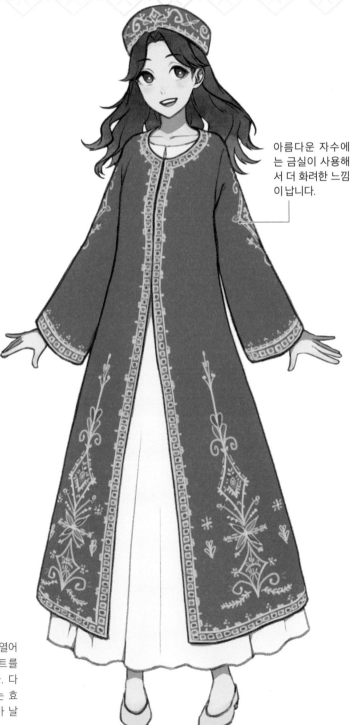

아름다운 자수에는 금실이 사용해서 더 화려한 느낌이 납니다.

카프탄의 앞섶을 열어 두고 허리에 벨트를 찬 착용법입니다. 다리가 길어 보이는 효과가 있어 몸매가 날씬해 보입니다.

파란자

전체적으로 무늬가 자수로 장식되어 있어 눈길을 끄는 고급 의상입니다.

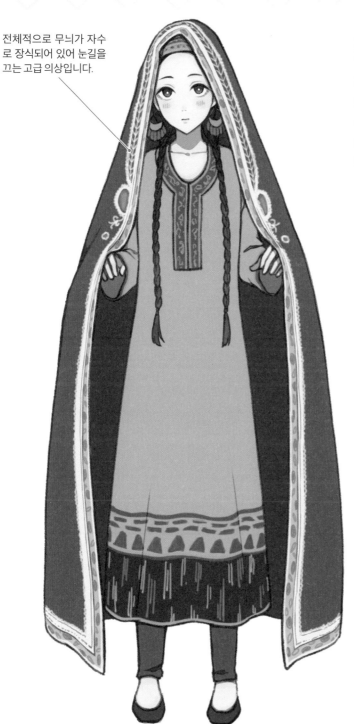

복식 설명

파란자는 1920년대 무렵까지 우즈베키스탄의 여성용 로브로 사용한 옷입니다. 여성의 몸을 덮는 파란자는 햇빛을 가리고 먼지와 추위를 막는 역할도 했습니다. 색상과 형태는 시대와 민족에 따라 다양했던 것 같습니다.

화려한 파란자에는 안감에도 아름다운 무늬가 들어가기도 했어요!

우즈베키스탄 여성들은 외출할 때에 파란자를 써서 얼굴과 머리카락, 몸을 가리는 풍습이 있었습니다.

부탄의 여성들에게 일상적으로 사랑받는 민속의상

키 라

주로 입는 나라

 부탄

복식 설명

키라는 큰 천 한 장을 몸에 감아서 원피스처럼 착용하는 의상입니다. '태고'라는 상의를 입고, 아래에는 '원주'라는 블라우스를 입습니다. 부탄에서는 전통문화 보호를 위해 공식석상에서는 항상 민속의상을 입어야 합니다. 키라는 부탄에서 흔히 볼 수 있는 여성의 일상복입니다.

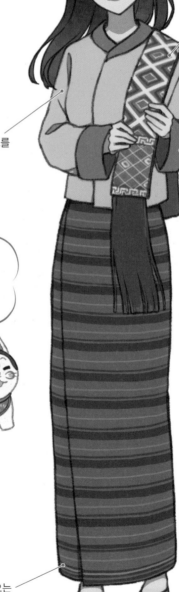

여자는 '라츄', 남자는 '캅네'라고 불리는 천을 어깨에 걸칩니다.

천을 둘러 감고 태고를 상의로 착용합니다.

소매는 원주를 접어서 입는 것이 기본 스타일이에요.

라츄는 두께가 두꺼운 옷감으로 만들어졌어요.

키라는 발목까지 오는 길고 깔끔해 보이는 실루엣입니다.

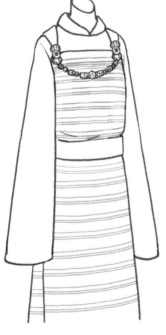

태고를 벗은 모습입니다. 양어깨는 '코마'라고 하는 브로치로 천을 고정하고 있습니다. '케라'라는 허리띠를 꽉 졸라맵니다.

화려하며 아름답고 여성스러운 민속의상

사롱 케바야

주로 입는 나라

▬▬ 인도네시아
▬▬ 싱가포르
▬▬ 말레이시아

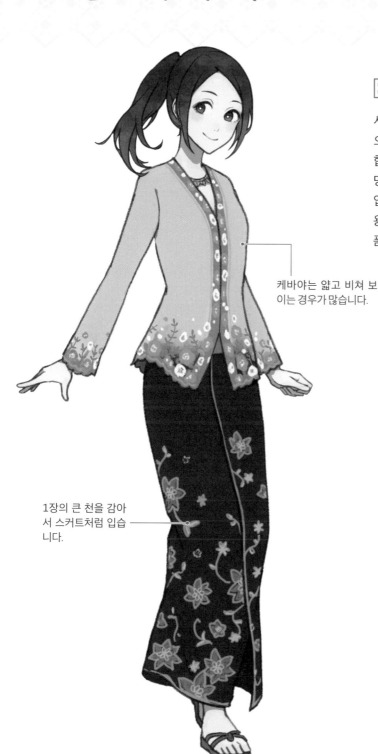

복식 설명

사롱 케바야는 '사롱'이라 불리는 한 장의 천으로 된 치마와 상의인 '케바야'를 합쳐 착용합니다. 몸매가 드러나는 딱 붙는 실루엣에 선명한 무늬와 자수가 장식되어 있는 것이 특징입니다. 인도네시아에서는 주로 예복으로 착용하는 경우가 많습니다. 싱가포르 항공 유니폼으로도 유명하고 인기가 많은 의상입니다.

케바야는 얇고 비쳐 보이는 경우가 많습니다.

1장의 큰 천을 감아서 스커트처럼 입습니다.

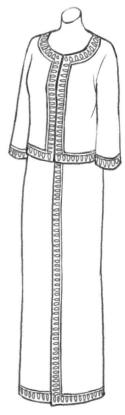

비침이 없고 컬러풀하고 섬세한 무늬가 더 돋보이는 케바야를 착용하는 경우도 많습니다. 옷 품이 작아서 몸매가 드러납니다.

말레이시아 여성의 세련된 민속의상

바주 쿠룽

복식 설명

바주 쿠룽은 무릎길이까지 오는 상의와 헐렁한 치마를 맞춰 입는 민속의상입니다. 긴 소매에 발목까지 오는 긴 스커트가 주된 스타일입니다. 피부 노출이나 몸매가 드러나는 것을 기피하는 문화 때문에 몸 전체를 가리도록 만들어졌습니다. 색상과 무늬를 자유롭게 선택할 수 있는 것도 바주 쿠룽의 매력 중 하나입니다.

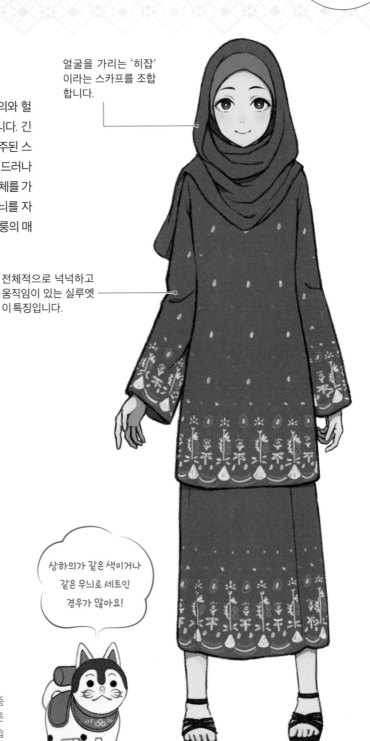

얼굴을 가리는 '히잡'이라는 스카프를 조합합니다.

전체적으로 넉넉하고 움직임이 있는 실루엣이 특징입니다.

상하의가 같은 색이거나 같은 무늬로 세트인 경우가 많아요!

바주 쿠룽의 색이나 무늬에는 많은 종류가 있습니다. 스팽글이나 라인스톤 등의 장식을 사용하고 있는 것도 많습니다.

필리핀 여성의 품격 있는 예복

테르노

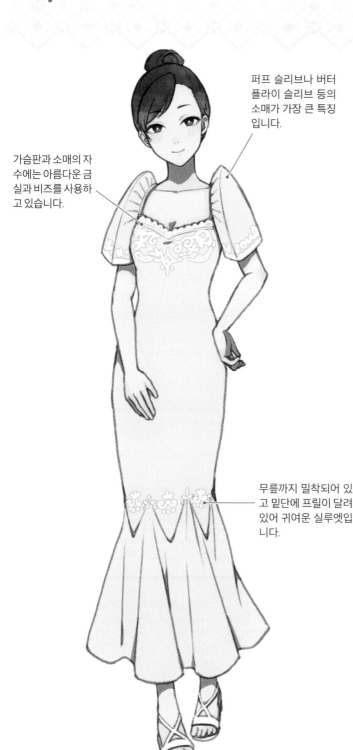

퍼프 슬리브나 버터
플라이 슬리브 등의
소매가 가장 큰 특징
입니다.

가슴판과 소매의 자
수에는 아름다운 금
실과 비즈를 사용하
고 있습니다.

복식 설명

테르노는 원단이 파인애플 섬유로 만들어진
매우 희귀한 민속의상입니다. 성글게 직조되
어 얇고 비침이 있는 것이 특징입니다. 파인
애플 섬유를 사용한 봉제기술, 섬세하고 아름
다운 자수는 필리핀의 전통공예라고도 불립
니다. 품이 있는 테르노는 시원해서 일 년 내
내 따뜻한 필리핀에서 입기 좋은 옷입니다.

무릎까지 밀착되어 있
고 밑단에 프릴이 달려
있어 귀여운 실루엣입
니다.

실루엣은 머메이드라인 외에도 A라인이나
슬렌더 라인 등 다양하며 모두 화려합니다.

아시아 민속의상의 형식

아시아의 민속의상은 크게 두 가지 형식이 있습니다. 관두의와 권포의입니다.
두 가지 형식으로 아시아의 민속의상에 대해 더 깊이 알아보겠습니다.

 관두의

관두의(貫頭衣)는 가운데 구멍에서 머리를 끼워 넣어 입는 옷을 말합니다. 3세기에 일본은 소매 없는 관두의를 착용했습니다. 한편 그때 중국에는 현재 일본의 기모노와 매우 비슷하게 생긴 소매가 있는 의상이 있었습니다. 일본의 기모노의 원형이 이미 이 시대에 존재했다는 것을 알 수 있습니다. 현대의 기모노는 중국의 고대 의상을 본떠 완성되었습니다. 일본뿐 아니라 한국과 베트남 등 인근 국가도 중국 고대 의상의 영향을 받았습니다. 이렇게 관두의에서 진화한 소매가 있는 형식의 의상이 아시아로 퍼져나갔습니다.

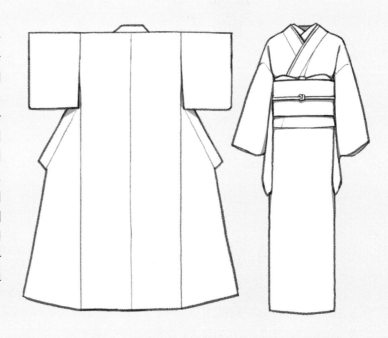

권포의

아시아에서는 권포의(捲布衣) 형태의 민속의상도 매우 많이 볼 수 있습니다. 그 중에서도 흔히 볼 수 있는 것이 '사롱'이라고 불리는 권포의입니다. 사롱은 천을 허리에 감아 착용하는 옷으로 인도, 인도네시아, 말레이시아 등에서 흔히 볼 수 있는 형태입니다. 이 책에서도 등장하고 있는 '사리'나 '사롱 케바야'도 대표적인 권포의입니다. 권포의는 몸에 감는 것만으로는 뒤틀리거나 풀려서 몸에 꼭 붙어있기 어렵습니다. 그래서 오늘날에는 스커트처럼 만들어 착용하는 경우도 많아 권포의에서 스커트 형태로 바뀌고 있는 것이 현실입니다.

현대의상 × 민속의상

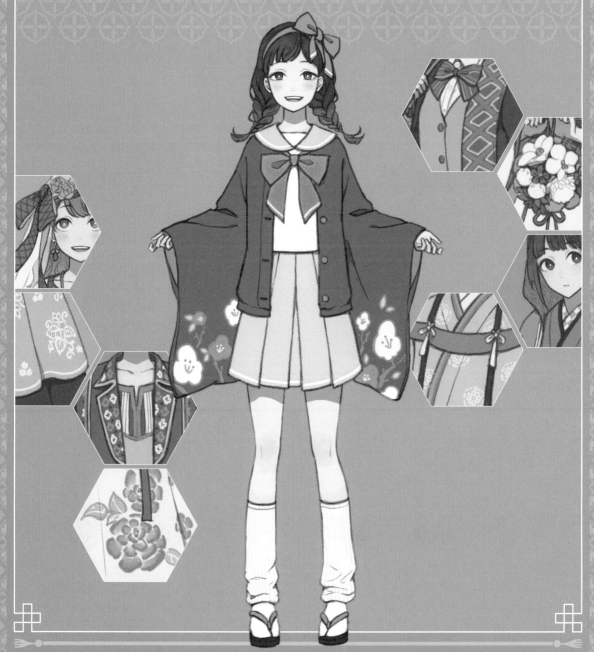

2장

현대의상
×
민속의상

현대의상과 민속의상 조합하기

현대의상과의 조합은 가장 간단한 응용법입니다.
어느 쪽 요소를 어느 정도 남길지를 생각하면서 디자인해보세요.

조합 비율에 따른 비교

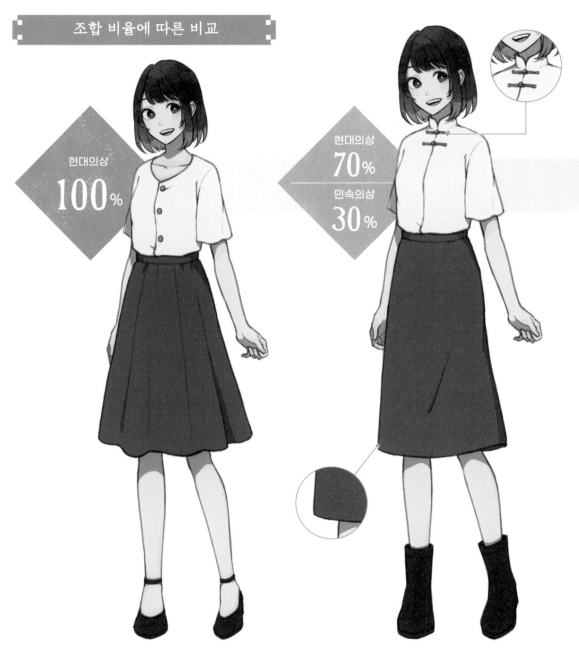

현대의상
100%

현대의상
70%

민속의상
30%

조합할 현대의상의 디자인을 결정합시다. 여기서는 블라우스에 스커트라는 일반적인 복장이지만, 실제로 소재는 자신이 선호하는 복장으로 결정해도 괜찮습니다. 익숙해지면 어떤 복장이든 조합할 수 있습니다.

현대의상을 바탕으로 민속의상인 델의 요소를 조합한 것입니다. 실루엣은 거의 현대의상 그대로에 특징적인 단추와 스탠드칼라를 추가하거나 소재를 바꾸고 주름을 제거해 민속의상 디자인을 더했습니다.

여기서 설명했던 요소를 더해서 디자인하는
방식 외에도 현대의상과 민속의상을 조합하는
방법도 있어요. 예를 들면 기모노 위에
후드티를 걸치는(65쪽 참고) 식의 방법도 있어요.

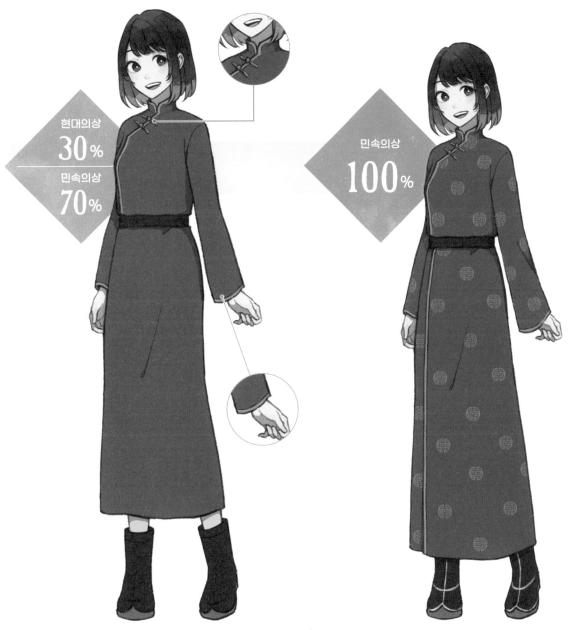

현대의상
30%
민속의상
70%

민속의상
100%

민속의상 바탕으로 현대적으로 표현한 것. 실루엣은 거의 델이지만 특징인 요소를 생략해서 현대의상을 더했습니다. 예를 들어 소매와 옷자락은 보통 길이로 하고 스커트의 라인도 없애 현대적으로 나타냈습니다.

몽골 민속의상 델입니다. 추위와 바람을 막는 스탠드칼라나 승마를 할 때 채찍으로도 활용되는 긴 소매가 특징입니다. 비교해보면 알 수 있듯이 민속의상에는 현대의상에 없는 요소가 많습니다.

세일러복

디자인 의도

노란색 옷에 어울리는 쇼트커트의 밝고 활
발한 소녀를 그렸습니다. 균형을 생각하여
카미즈의 헐렁한 실루엣과 세일러복의 특징
인 짧은 길이의 블라우스를 조합했습니다.
신발은 부츠로 멋있게. 농업고등학교의 교
복이 떠오르도록 작업용 장갑을 착용해 재
미를 더했습니다.

카미즈 ▶ 31쪽

스케치

세일러복
×
카미즈

타이트한 블라우스와 가슴
부분의 넥타이로 세일러복
느낌을 냅니다.

스커트는 카미즈의 특
징을 살려 움직임이 있
는 주름치마로 만들었
습니다.

가방은 의상과 같은 선명한
무늬를 더해서 통일감을 주
었다. 둥글고 작은 가방으로
소녀 느낌을 주었습니다.

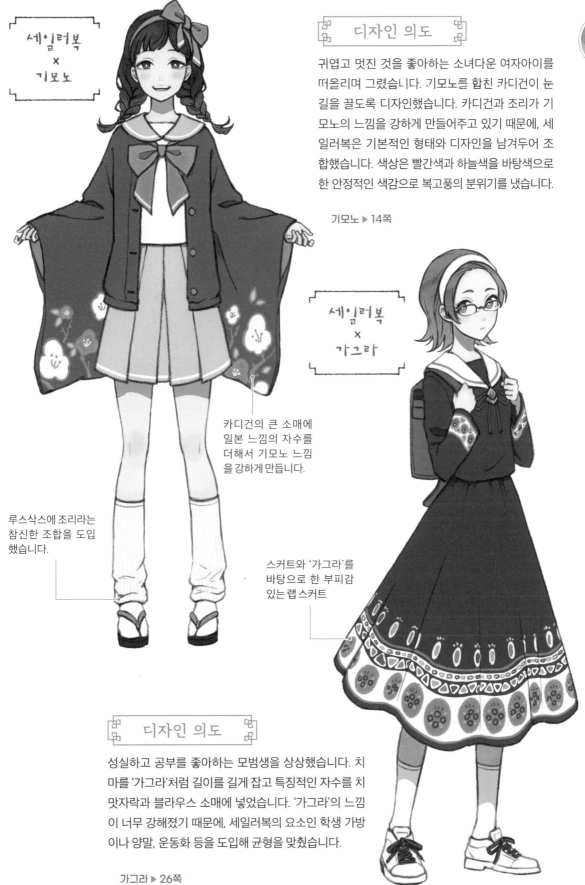

세일러복
×
기모노

디자인 의도

귀엽고 멋진 것을 좋아하는 소녀다운 여자아이를
떠올리며 그렸습니다. 기모노를 합친 카디건이 눈
길을 끌도록 디자인했습니다. 카디건과 조리가 기
모노의 느낌을 강하게 만들어주고 있기 때문에, 세
일러복은 기본적인 형태와 디자인을 남겨두어 조
합했습니다. 색상은 빨간색과 하늘색을 바탕색으로
한 안정적인 색감으로 복고풍의 분위기를 냈습니다.

기모노 ▶ 14쪽

세일러복
×
가그라

카디건의 큰 소매에
일본 느낌의 자수를
더해서 기모노 느낌
을 강하게 만듭니다.

루스삭스에 조리라는
참신한 조합을 도입
했습니다.

스커트와 '가그라'를
바탕으로 한 부피감
있는 랩 스커트

디자인 의도

성실하고 공부를 좋아하는 모범생을 상상했습니다. 치
마를 '가그라'처럼 길이를 길게 잡고 특징적인 자수를 치
맛자락과 블라우스 소매에 넣었습니다. '가그라'의 느낌
이 너무 강해졌기 때문에, 세일러복의 요소인 학생 가방
이나 양말, 운동화 등을 도입해 균형을 맞췄습니다.

가그라 ▶ 26쪽

세일러복만큼 인기 있는 교복스타일

블레이저

디자인 의도

운동부에 소속되어 있고, 친구가 많은, 건강하고 밝은 여자를 이미지화해서 그렸습니다. 오늘날 기본적인 블레이저 교복에 주로 무늬를 사용하여 '키라'의 요소를 가미했습니다. 어깨에 걸친 '라 츄'나 리본, 스니커즈 등에 '키라'에서 자주 볼 수 있는 마름모꼴 무늬를 넣어 통일감을 냈습니다. 머리스타일은 학생답게 포니테일로 묶었어요.

키라 ▶ 38쪽

기본색을 결정하면 통일감이 생깁니다. 이 디자인은 보라색이 기본색입니다!

스케치

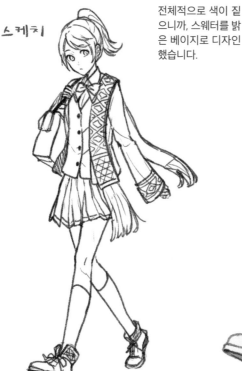

전체적으로 색이 짙으니까, 스웨터를 밝은 베이지로 디자인 했습니다.

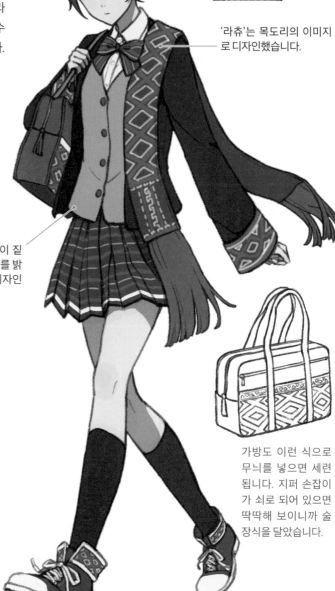

블레이저 x 키라

'라츄'는 목도리의 이미지로 디자인했습니다.

가방도 이런 식으로 무늬를 넣으면 세련됩니다. 지퍼 손잡이가 쇠로 되어 있으면 딱딱해 보이니까 술 장식을 달았습니다.

48

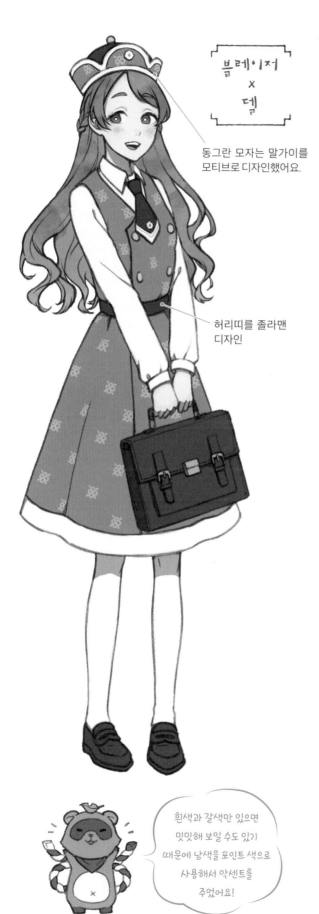

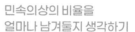
블레이저
✕
델

동그란 모자는 말가이를
모티브로 디자인했어요.

허리띠를 졸라맨
디자인

디자인 의도

사립 고등학교에 다니는 곱게 자란 아가씨 느낌이 나는 긴 머리가 어울리는 소녀입니다. 델은 허리에 띠를 두르는 긴 옷이기 때문에 원피스 스타일의 교복으로 디자인했습니다. 델의 특징은 모자와 허리띠를 중심으로 남겨두었습니다. 아가씨답게 구두는 로퍼, 갈색 가죽 학생 가방 등 캐릭터 설정에 집중해서 그립니다.

델 ▶ 29쪽

옷깃 변형하기

**민속의상의 비율을
얼마나 남겨둘지 생각하기**

민족의상의 비중을 얼마로 잡느냐는 요소를 얼마나 남기느냐에 따라 조정할 수 있습니다. 옷깃이 서 있는 스탠드칼라는 델 느낌이 강하게 나는 디자인이므로 옷깃을 스탠드칼라로 남겨두면 더 델의 느낌이 나는 디자인이 됩니다. 옷깃 이외에도 좌우 천을 포개는 방법과 단추를 더해 더 델 느낌이 나게 표현할 수 있습니다. 이 특징들을 없앨 경우에는 다른 부분에 델의 특징 요소를 더할 필요가 있습니다. 아래 일러스트는 위에서부터 민속의상의 비율이 높은 순서로 나열한 예입니다.

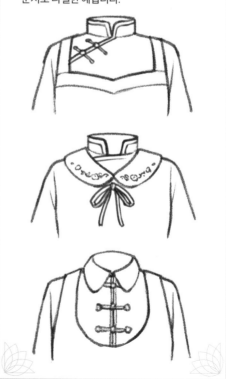

흰색과 갈색만 있으면
밋밋해 보일 수도 있기
때문에 남색을 포인트 색으로
사용해서 악센트를
주었어요!

비즈니스와 관혼상제 등 모든 장면에서 만능 의상

정장

디자인 의도

유능한 커리어 우먼의 이미지. 격식 있는 느낌을 주는 정장에 아름다운 실루엣의 테르노를 조합했습니다. 테르노의 대부분은 퍼프소매이기 때문에 정장 특유의 딱딱한 느낌이 약해집니다. 머리를 단정히 묶고 핀 힐 구두를 신겨 캐릭터의 특성을 표현했습니다.

테르노 ▶ 41쪽

스케치

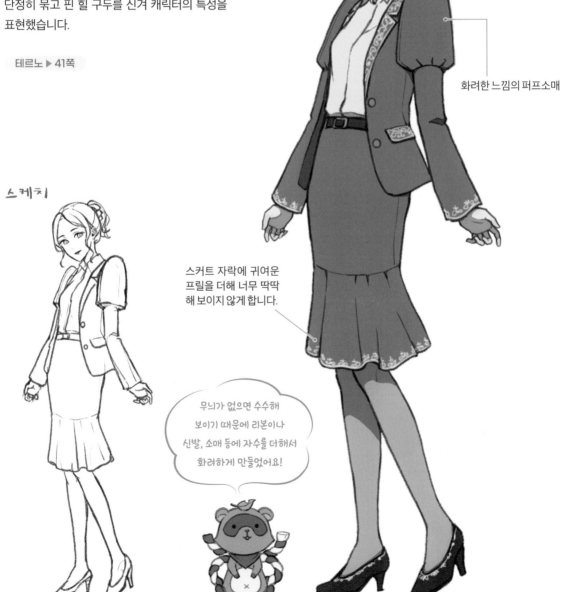

정장 × 테르노

화려한 느낌의 퍼프소매

스커트 자락에 귀여운 프릴을 더해 너무 딱딱해 보이지 않게 합니다.

무늬가 없으면 수수해 보이기 때문에 리본이나 신발, 소매 등에 자수를 더해서 화려하게 만들었어요!

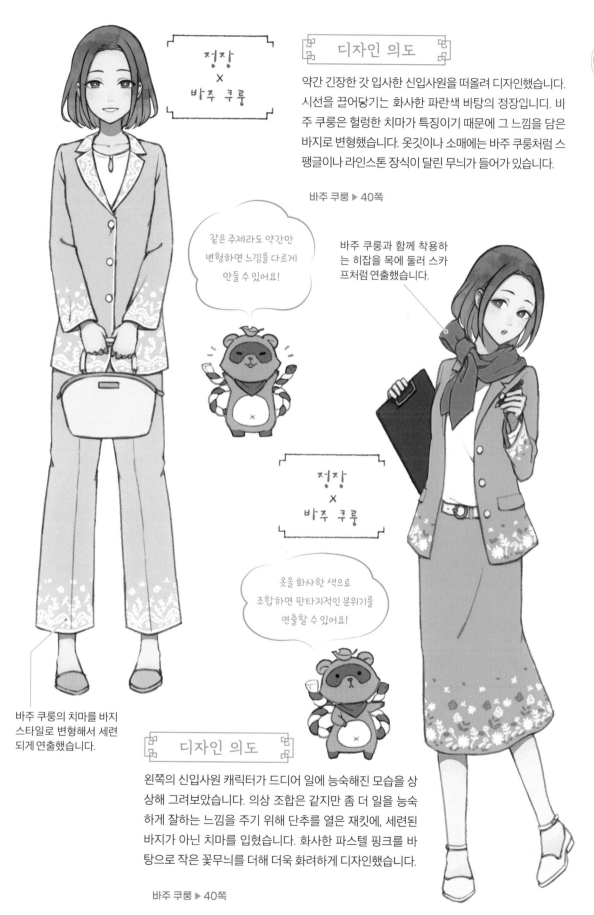

정장
×
바주 쿠룽

디자인 의도

약간 긴장한 갓 입사한 신입사원을 떠올려 디자인했습니다. 시선을 끌어당기는 화사한 파란색 바탕의 정장입니다. 비주 쿠룽은 헐렁한 치마가 특징이기 때문에 그 느낌을 담은 바지로 변형했습니다. 옷깃이나 소매에는 바주 쿠룽처럼 스팽글이나 라인스톤 장식이 달린 무늬가 들어가 있습니다.

바주 쿠룽 ▶ 40쪽

같은 주제라도 약간만 변형하면 느낌을 다르게 만들 수 있어요!

바주 쿠룽과 함께 착용하는 히잡을 목에 둘러 스카프처럼 연출했습니다.

정장
×
바 주 쿠 룽

옷을 화사한 색으로 조합하면 판타지적인 분위기를 연출할 수 있어요!

바주 쿠룽의 치마를 바지 스타일로 변형해서 세련되게 연출했습니다.

디자인 의도

왼쪽의 신입사원 캐릭터가 드디어 일에 능숙해진 모습을 상상해 그려보았습니다. 의상 조합은 같지만 좀 더 일을 능숙하게 잘하는 느낌을 주기 위해 단추를 열은 재킷에, 세련된 바지가 아닌 치마를 입혔습니다. 화사한 파스텔 핑크를 바탕으로 작은 꽃무늬를 더해 더욱 화려하게 디자인했습니다.

바주 쿠룽 ▶ 40쪽

신축성이 있어 움직이기 쉬운 운동복

추리닝

디자인 의도

여장부 스타일로 근성이 있고, 열성적으로
일을 하는 여자아이를 떠올리며 그렸습
니다. 움직이기 쉬운 추리닝을 조합하기
위해 카프탄을 과감하게 짧은 길이의 재킷
으로 변형해보았습니다. 그만큼 금실 자수
를 전체적으로 넣어 카프탄 느낌을 남겨두
었습니다. 공방의 작업복을 떠올리며 작업
용 고글을 착용했습니다.

카프탄 ▶ 36쪽

추리닝
×
카프탄

바깥으로 뻗치는 바
람머리로 발랄한 소
녀를 표현했습니다.

스케치

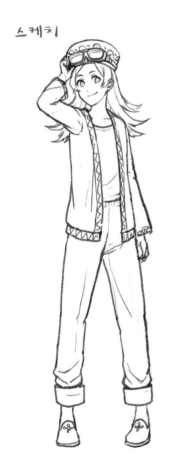

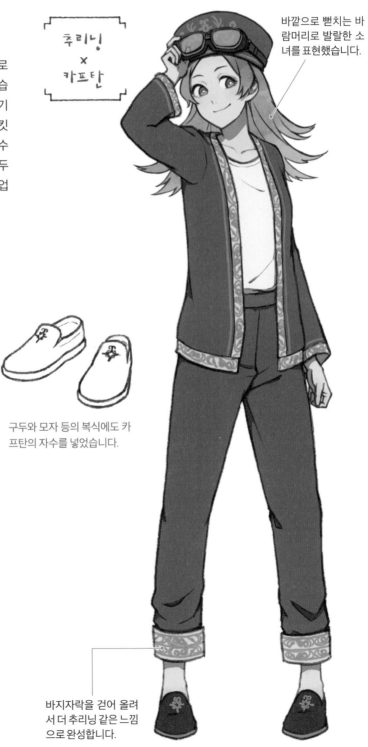

구두와 모자 등의 복식에도 카
프탄의 자수를 넣었습니다.

바지자락을 걷어 올려
서 더 추리닝 같은 느낌
으로 완성합니다.

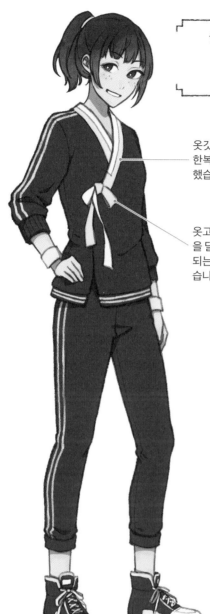

추리닝
×
한복

옷깃에 형광색을 입혀 한복의 산뜻함을 표현 했습니다.

옷고름을 참고한 리본을 달아 저고리가 연상되는 디자인을 연출했습니다.

디자인 의도

운동신경이 좋고, 지기 싫어하는 소녀를 떠올리며 그렸습니다. 추리닝은 활동하기 좋은 옷이지만 한복은 움직이기 쉬운 느낌이 드는 옷은 아니기 때문에 치마를 대담하게 바지로 변형했습니다. 대신 한복의 특징인 옷깃과 옷고름을 활용해 보이시한 느낌이 드는 추리닝을 귀엽게 연출해보았습니다.

한복 ▶ 23쪽

머리스타일은 캐릭터 이미지에 어울리게 스포츠를 즐기는 데에 방해되지 않을 것 같은 하나로 질끈 묶은 스타일로 연출했어요!

여름옷 스타일은 반팔에 짧은 반바지로 산뜻한 느낌을 줍니다.

배색과 무늬 패턴

더 스포티하거나
더 민속적이게 표현할 수 있습니다

옷옷의 형태를 그대로 두고 배색과 무늬만 바꿔봅시다. 왼쪽 디자인에서 오른쪽 디자인으로 갈수록 추리닝에서 한복 같아진다는 것을 알 수 있습니다. 선호하는 배색이나 무늬를 조합해 디자인하는 것도 즐겁게 그릴 수 있는 방법 중 하나입니다.

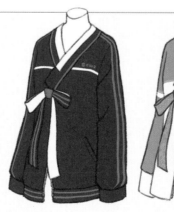
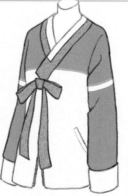
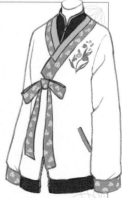

한 벌로 간편하게 입을 수 있는 편리한 스타일

멜빵바지

디자인 의도

보이시하고 산뜻한 소녀를 떠올리며 디자인했습니다. 선명한 배색이 눈길을 끄는 무늬의 츠보쇼우조쿠와 반바지 멜빵바지를 조합했습니다. 부피감이 있는 상의에 딱 붙는 반바지를 조합해 산뜻하게 연출했습니다. 재미를 더하기 위해 다음 페이지의 소녀와 쌍둥이라는 설정을 했습니다. 쌍둥이 자매에도 주목해주십시오.

초보쇼우조쿠 ▶ 19쪽

스케치

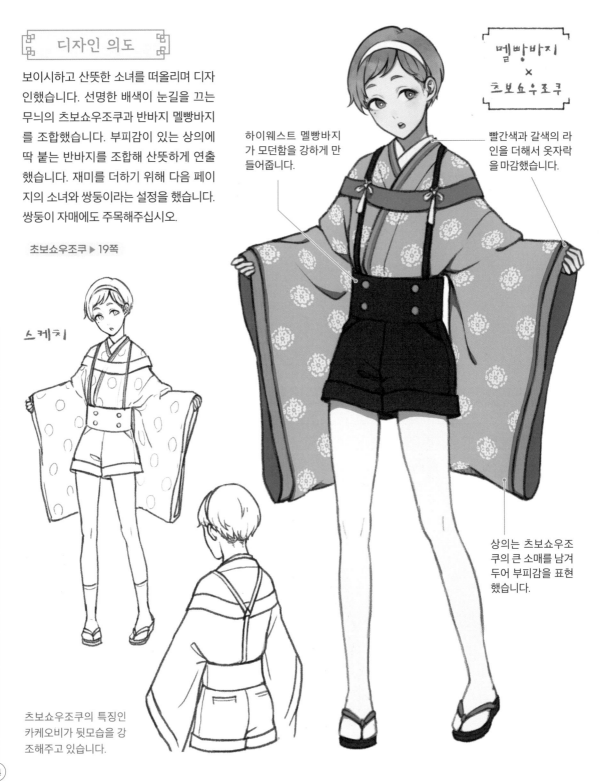

멜빵바지
×
츠보쇼우조쿠

하이웨스트 멜빵바지가 모던함을 강하게 만들어줍니다.

빨간색과 갈색의 라인을 더해서 옷자락을 마감했습니다.

상의는 츠보쇼우조쿠의 큰 소매를 남겨두어 부피감을 표현했습니다.

츠보쇼우조쿠의 특징인 카케오비가 뒷모습을 강조해주고 있습니다.

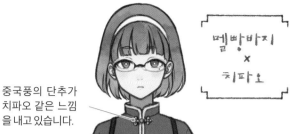

중국풍의 단추가
치파오 같은 느낌
을 내고 있습니다.

디자인 의도

소극적이고 차분한 여성을 상상해 그렸습니다. 멜
빵바지를 변형한 미니스커트에 치피오를 조합했
습니다. 치파오의 특징인 차이나 칼라라는 목이
막힌 옷깃을 남겨두었습니다. 미니스커트가 좋
은 스타일 느낌으로. 54쪽의 캐릭터와 쌍둥이라
는 설정으로 커플 머리띠를 착용하고 있습니다.

치파오 ▶ 21쪽

멜빵바지의 특징 있는
어깨끈이 스타일을 더
강조해줍니다.

이처럼 두 옷을 하나로 섞어
합치는 것이 아니라 같이 입는 것
만으로도 새로운 디자인이 완성돼요!

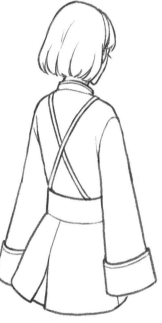

등에서 교차하는 어깨끈으로 뒷모습
이 독특한 디자인이 되었습니다.

멜빵바지 변형하기

**캐주얼한 옷에서 귀여운 스타일 옷까지
종류가 다양한 종류의 멜빵바지**

허리부분의 폭이 넓은 코르셋 같은 멜빵바
지는 화려한 느낌을 줍니다. 데님 소재의 멜
빵바지는 다른 옷과 조합해 입기 쉽고 캐주
얼한 느낌이 듭니다. 멜빵바지는 종류가 많
으므로 조합에 따라 이미지가 더 달라질 수
있어요.

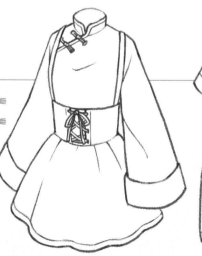

코르셋 패턴 데님 패턴

펑퍼짐한 실루엣이 귀여워요! 소녀의 데이트 의상

원피스

디자인 의도

솔직하고 밝고 잘 웃는 소녀를 떠올리며 디자인했습니다. 저고리의 옷고름이 악센트인 원피스입니다. 한복 치마를 살려 부피감 있는 실루엣의 치마로 디자인했습니다. 원래 한복 치마의 길이는 길지만 여기서는 전형적인 원피스 길이로 짧게 변형해보았습니다. 양갈래로 땋은 머리로 어려보이는 느낌을 냅니다.

한복 ▶ 23쪽

외출을 나가는 모습으로 설정했기 때문에 멋을 부린 느낌을 냈어요!

스케치

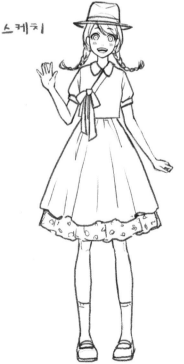

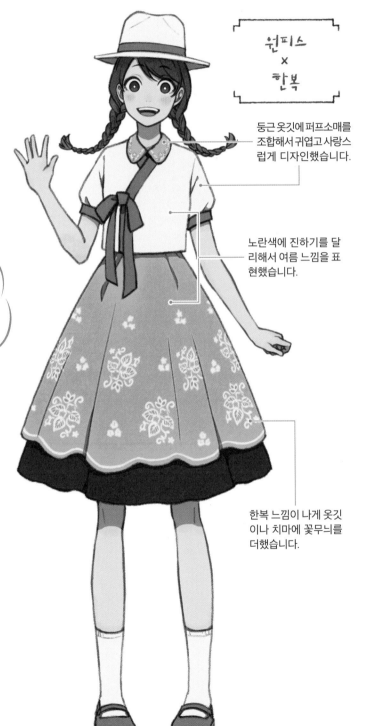

원피스 x 한복

둥근 옷깃에 퍼프소매를 조합해서 귀엽고 사랑스럽게 디자인했습니다.

노란색에 진하기를 달리해서 여름 느낌을 표현했습니다.

한복 느낌이 나게 옷깃이나 치마에 꽃무늬를 더했습니다.

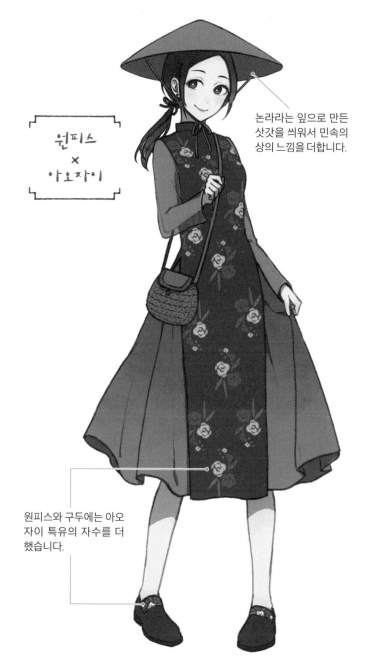

원피스
×
아오자이

논라라는 잎으로 만든 삿갓을 씌워서 민속의상의 느낌을 더합니다.

원피스와 구두에는 아오자이 특유의 자수를 더했습니다.

디자인 의도

품위 있고 차분한 이미지로 그렸습니다. 의상은 이오지이의 요소를 많이 남겨두고, 모자나 구두 등의 장식도 민속적으로 디자인합니다. 균형감을 고려해서 상의는 꼭 붙지만 치마는 펑퍼짐하게 디자인했습니다. 보라색을 바탕색으로 하여, 우아하고 어른스러운 디자인의 원피스를 그리고자 했습니다. 헐겁게 묶은 머리로 청초한 인상을 주었다.

아오자이 ▶ 24쪽

등 부분을 크게 파이게 디자인해서 여성스럽고 섹시한 스타일로 만들어보았습니다.

다양한 종류의 밀짚 가방

아시아 스타일에 어울리는
다양한 종류의 밀짚 가방

베트남 호치민 등에는 잡화점이 많이 있습니다. 잡화점에서 판매하는 상품들 중에서 인기가 있는 밀짚가방은 개인 구매뿐 아니라 선물용으로도 선호하는 아이템입니다. 원형이나 사각형, 큰 것에서 작은 것까지 종류도 다양합니다. 패션 포인트 아이템이죠!

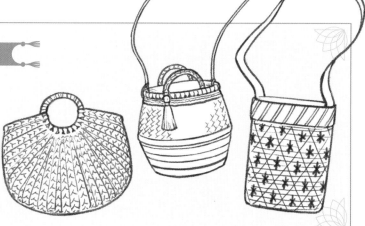

털실로 짠 모양이 귀엽고 방한에 뛰어나요!

니트

디자인 의도

귀엽고 얌전하며 순수한 성격의 소녀를 떠올리며 그렸습니다. 상의는 에인지에 니트를 조합했습니다. 치마는 롱지의 특징을 살린 랩 스커트로 허리 오른 쪽에 여미는 스타일로 디자인했습니다. 치마에 컬러풀한 배색과 무늬를 더해 더 롱지 같은 느낌을 냈습니다. 설정한 캐릭터의 성격에 맞춰 머리스타일을 자연스러운 단발머리로 연출했습니다.

롱지 ▶ 34쪽

겨울 느낌이니까 안에 입는 옷도 두꺼운 옷으로 설정해서 주름을 적게 그렸어요!

니트
×
롱지

꼭 붙는 치마에 어울리게 카디건은 품이 크게 디자인했습니다.

니트가 밝고 따뜻한 색 이라서 롱지는 어두운 색으로 조합했습니다.

스케치

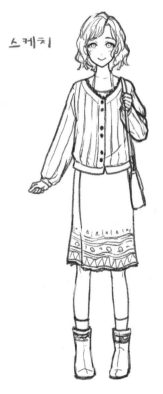

니트가 겨울 느낌을 주기 때문에 신발은 부츠를 신겨 계절감을 더했습니다.

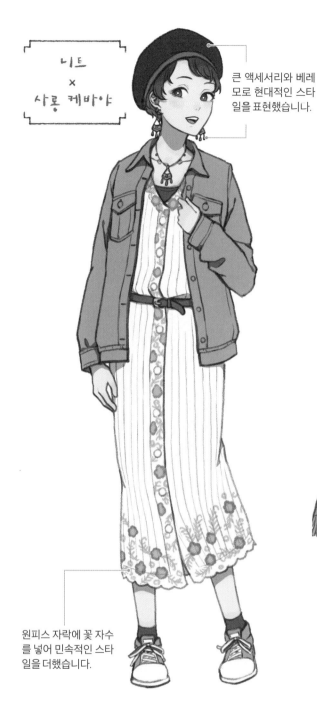

니트
✕
사롱 케바야

큰 액세서리와 베레모로 현대적인 스타일을 표현했습니다.

원피스 자락에 꽃 자수를 넣어 민속적인 스타일을 더했습니다.

디자인 의도

꾸미기를 좋아하고 키 큰 모델과 같은 소녀를 떠올리며 디자인했습니다. 선명한 무늬와 지수기 특징인 사롱 케바야를 길이가 긴 니트 원피스로 재해석해 보았습니다. 자수 부분도 컬러풀한 배색했습니다. 캐주얼한 느낌을 주고 싶어서 청재킷을 걸치고 운동화를 신어 활동성이 좋아 보이는 모습으로 연출했습니다.

사롱 케바야 ▶ 39쪽

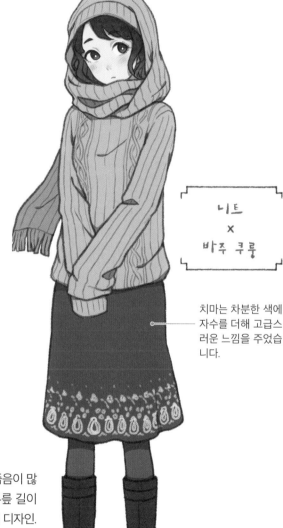

니트
✕
바주 쿠룽

치마는 차분한 색에 자수를 더해 고급스러운 느낌을 주었습니다.

디자인 의도

보호해주고 싶어지는 내성적이고 수줍음이 많은 소녀를 떠올려 디자인했습니다. 무릎 길이의 바주 쿠룽 위에 품이 넉넉한 니트를 디자인. 바주 쿠룽과 함께 착용하는 히잡이라는 스카프를 니트 소재의 목도리로 변형했습니다. 후드처럼 써도 귀여워요.

바주 쿠룽 ▶ 40쪽

원단이 튼튼하고 멋진 재킷

라이더 재킷

한푸 ▶ 20쪽

디자인 의도

야무지고 강한 성격에 수다를 좋아하는 소녀를
떠올려 디자인했습니다. 부드러운 색조 때문에
귀여워 보이는 한푸에 멋있는 느낌의 라이더 재
킷을 걸친 갭이 느껴지는 디자인. 원피스와의 균
형을 생각해서 라이더 재킷의 길이를 짧게 연출
했습니다. 원피스에는 한푸 느낌을 살려 꽃무늬
를 넣었습니다.

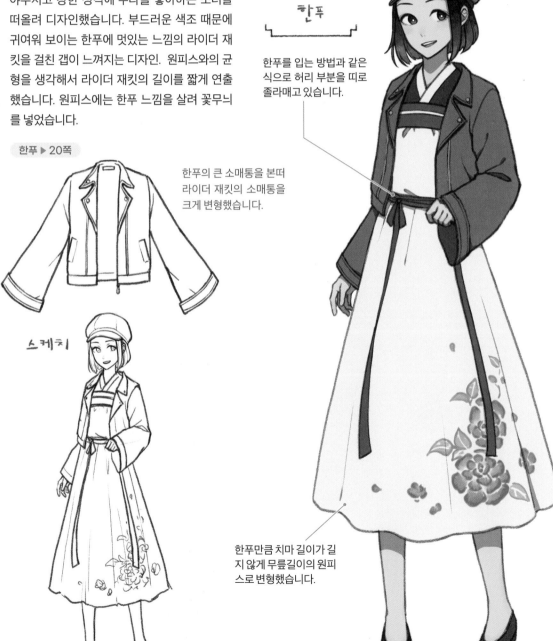

라이더 재킷 × 한푸

한푸를 입는 방법과 같은
식으로 허리 부분을 따로
졸라매고 있습니다.

한푸의 큰 소매통을 본떠
라이더 재킷의 소매통을
크게 변형했습니다.

스케치

한푸만큼 치마 길이가 길
지 않게 무릎길이의 원피
스로 변형했습니다.

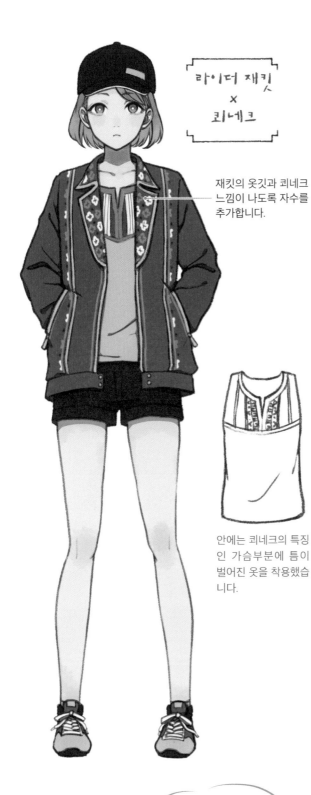

라이더 재킷
×
쾨네크

재킷의 옷깃과 쾨네크
느낌이 나도록 자수를
추가합니다.

안에는 쾨네크의 특징
인 가슴부분에 틈이
벌어진 옷을 착용했습
니다.

디자인 의도

건조하고 차가운 성격에 과묵한 소녀를 떠올려
그렸습니다. 바탕색을 진녹색으로 잔무늬를 더한
라이더 재킷입니다. 길고 큰 재킷에 타이트한 반
바지를 조합해서 옷 스타일이 잘 보이도록 해줍
니다. 캡 모자와 운동화 등을 매치해 전체적으로
보이시하고 캐주얼한 느낌을 줍니다.

쾨네크 ▶ 32쪽

형태를 변형한 디자인

아시아 스타일에 어울리는
다양한 종류의 밀짚 가방

라이더 재킷의 기장을 길게 롱 코트 느낌으
로 디자인해 보았습니다. 라이더 재킷뿐만
아니라 상의 기장을 길게 하면 쉽게 코트나
원피스로 변형할 수 있습니다. 디자인이 막
히면 시도해보세요.

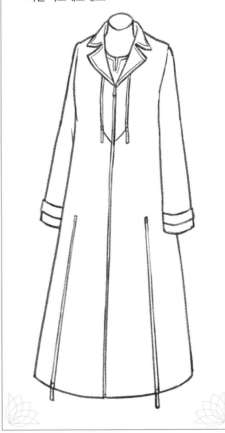

옷이 멋져도 몸에 걸치는
아이템에 따라 캐주얼하게도
귀엽게도 연출할 수 있어요.

추운 겨울에 입는 따뜻한 방한복

더플코트

디자인 의도

엉뚱한 매력의 4차원 소녀를 이미지로 디자인. 츄바의 넉넉한 실루엣과 넓은 소매를 살려 더플코트로 변형해 보았습니다. 츄바도 더플코트도 외투기 때문에 디자인 궁합이 아주 좋습니다. 후드나 주머니 등은 더플코트의 요소를 살렸습니다. 전체적으로 색이 어두운 편이라 모자나 장갑을 밝은 분홍색으로 조합했습니다.

츄바 ▶ 22쪽

색 조합이 다소 심플할 때에는 포인트 색을 넣어주세요!

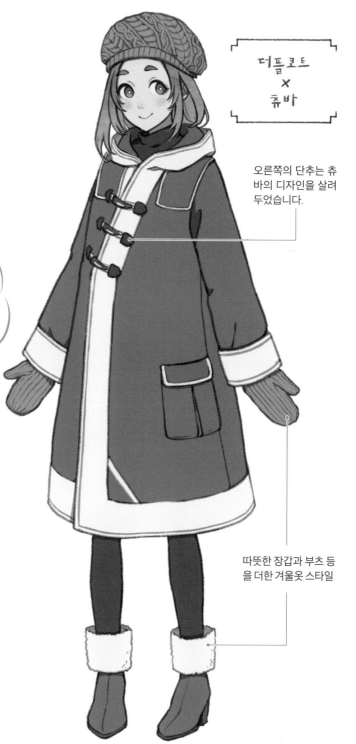

더플코트 × 츄바

오른쪽의 단추는 츄바의 디자인을 살려 두었습니다.

따뜻한 장갑과 부츠 등을 더한 겨울옷 스타일

스케치

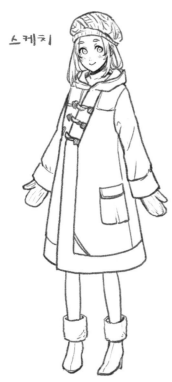

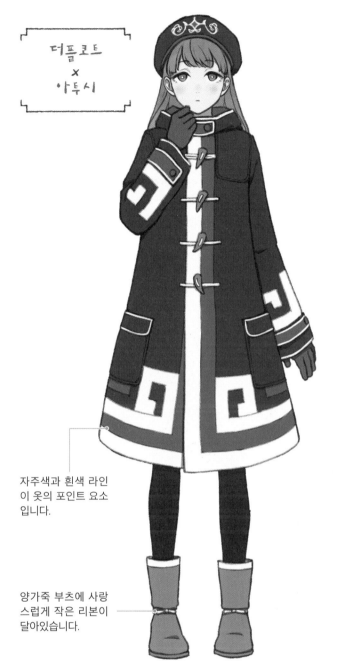

더플코트
×
아투시

디자인 의도

남을 의식하지 않고 태평한 사람, 멍한 소녀의 떠올리며 그렸습니다. 더플코트이 형태를 바탕으로 소매와 옷자락 등에 아투시의 독특한 아이누 무늬를 넣었습니다. 독특한 무늬가 들어가 희귀하면서 귀여운 코트가 되었습니다. 아투시 특유의 남색, 자주색, 흰색의 3색을 바탕으로 배색했습니다.

아투시 ▶ 16쪽

자주색과 흰색 라인이 옷의 포인트 요소입니다.

양가죽 부츠에 사랑스럽게 작은 리본이 달아있습니다.

후드에도 아투시의 아이누 무늬를 더했습니다.

아이누 무늬 디자인패턴

생활도구나 의식도구 등
여러 가지 것에 무늬가 그려져 있습니다

아이누 무늬는 주로 마귀를 막는 효과가 있다고 알려져 있습니다. 아이누 무늬를 넣는 방법은 천을 잘라 옷에 붙이거나 자수로 새기거나 여러 가지가 있습니다. 무늬 디자인도 여러 종류가 있기 때문에, 조사해보면 재미있습니다.

착용감이 좋고 다른 옷과 매치하기 좋은 후드가 달린 상의

파카

디자인 의도

건강하고 행동력이 있고, 장난기 많은 소녀를 떠올리며 디자인합니다. 발목까지 긴 길이의 코트로 알려진 퀴르테를 대담하게 무릎길이까지의 짧은 파카로 변형해 보았습니다. 퀴르테의 특징인 가슴의 자수는 그대로 살려두었습니다. 바닷가 근처에 살고 있는 이미지가 있었기 때문에 햇볕을 차단하기 위해 긴 소매로 디자인했습니다.

퀴르테 ▶ 33쪽

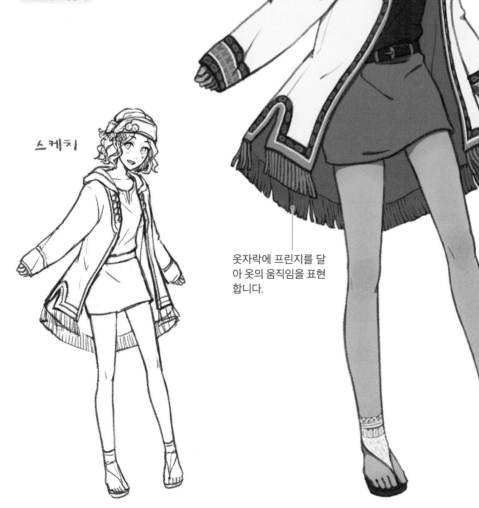

파카
×
퀴르테

파카와 같은 소재의 헤어밴드를 써서 통일감을 주었습니다.

소매에도 자수를 넣어 더 퀴르테의 느낌을 줍니다.

스케치

옷자락에 프린지를 달아 옷의 움직임을 표현합니다.

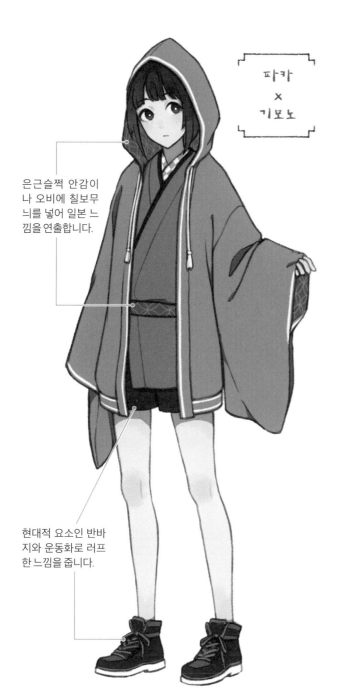

파카
×
기모노

은근슬쩍 안감이
나 오비에 칠보무
늬를 넣어 일본 느
낌을 연출합니다.

현대적 요소인 반바
지와 운동화로 러프
한 느낌을 줍니다.

디자인 의도

단발머리에 작은 체격으로 인도어인 여자
아이를 떠올리며 그렸습니다. 기모노의 특
징인 크게 벌어진 소매를 살려 파카를 변
형했습니다. 후드 안에는 일본의 전통의상
인 '핫피'를 입어 일본 느낌을 강하게 주었
습니다. 상의가 헐렁하고 부피감 있기 때
문에 균형을 맞추기 위해 세련된 반바지를
입었습니다.

기모노 ▶ 14쪽

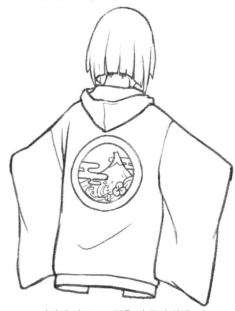

파카에 기모노 느낌을 더 주기 위해
서 등에 후지산 문양을 넣었습니다.

문양 변형하기

전통 문양을 디자인에 도입하기

옷에 전통 문양을 더하면 느낌이 달라집니다. 파
도나 소나무 무늬는 기본입니다. 동백꽃과 벚꽃
은 품위 있고 여성스러운 느낌이 듭니다. 잉어는
힘 있고 강한 느낌을 줍니다. 캐릭터의 이미지에
맞춰 문양을 생각해봐도 재미있을 겁니다.

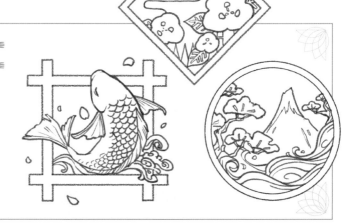

아름다운 신부를 위한 아름다운 드레스

웨딩드레스

디자인 의도

차분하고 상냥한 성격의 소녀를 떠올렸습
니다. 카라카의 길고 큰 천을 웨딩드레스
의 실루엣으로 변형했습니다. 카라카보다
치마 기장이 짧고 실루엣도 펑퍼짐하게 만
들었습니다. 의상의 소매와 옷자락, 머리
의 '반다나'(스카프 대용으로 쓰이는 큰 손수건으
로 머리나 목에 두르기도 함)에 같은 무늬를 넣
어 통일감을 줍니다. 머리의 반다나에는
꽃을 장식해 더 신부 같은 느낌을 줍니다.

카라카 ▶ 35쪽

스케치

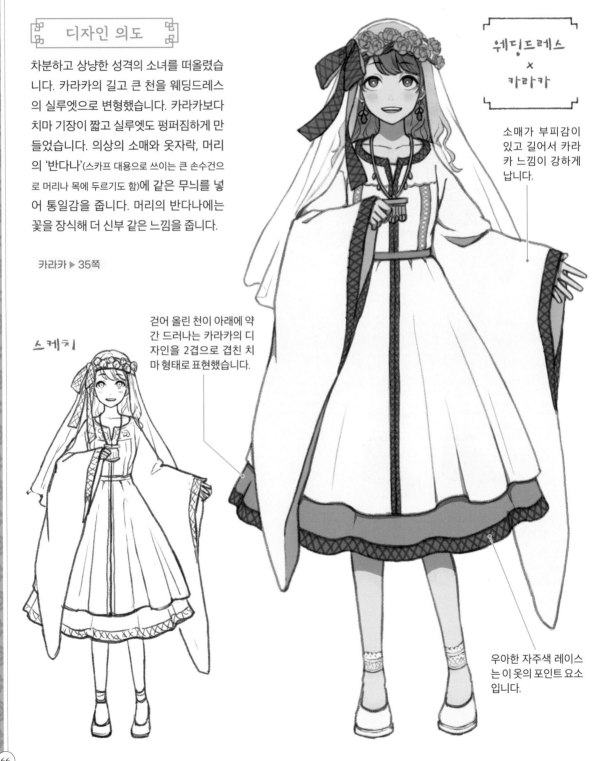

웨딩드레스
×
카라카

소매가 부피감이
있고 길어서 카라
카 느낌이 강하게
납니다.

걷어 올린 천이 아래에 약
간 드러나는 카라카의 디
자인을 2겹으로 겹친 치
마 형태로 표현했습니다.

우아한 자주색 레이스
는 이 옷의 포인트 요소
입니다.

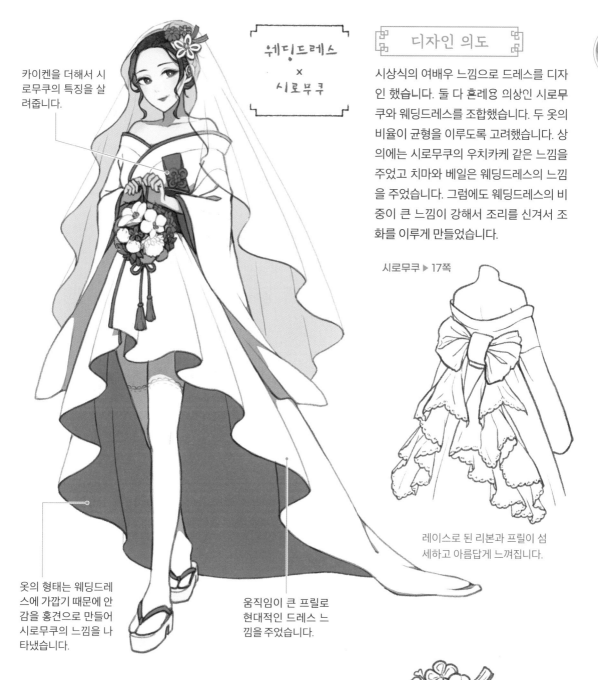

카이켄을 더해서 시
로무쿠의 특징을 살
려줍니다.

웨딩드레스
×
시로무쿠

디자인 의도

시상식의 여배우 느낌으로 드레스를 디자
인 했습니다. 둘 다 혼례용 의상인 시로무
쿠와 웨딩드레스를 조합했습니다. 두 옷의
비율이 균형을 이루도록 고려했습니다. 상
의에는 시로무쿠의 우치카케 같은 느낌을
주었고 치마와 베일은 웨딩드레스의 느낌
을 주었습니다. 그럼에도 웨딩드레스의 비
중이 큰 느낌이 강해서 조리를 신겨서 조
화를 이루게 만들었습니다.

시로무쿠 ▶ 17쪽

레이스로 된 리본과 프릴이 섬
세하고 아름답게 느껴집니다.

옷의 형태는 웨딩드레
스에 가깝기 때문에 안
감을 홍견으로 만들어
시로무쿠의 느낌을 나
타냈습니다.

움직임이 큰 프릴로
현대적인 드레스 느
낌을 주었습니다.

민속적인 웨딩드레스 소품

부케와 머리장식 등의 소품 변형하기

서양의 의복인 웨딩드레스에 민속적인 소품을
더해보는 것도 좋습니다. 국화와 동백꽃 부케에
일본의 전통 공예인 '츠마미 세공'으로 만들어진
머리장식입니다. 일본에서 결혼축하 선물을 포
장할 때 사용하는 끈인 '미즈비키'를 모티브로 만
든 반지도 흥미로운 소품입니다.

부케

머리장식

반지

수영복

디자인 의도

여름휴가를 만끽하고 있는 여성을 떠올리며 디자인합니다. 류소를 대담하게 변형해서 섹시한 비키니 종류의 수영복으로 만들어보았습니다. 류소의 느낌을 살려 빨강, 파랑, 노랑 등 원색의 눈길을 끄는 색조로 배색해서 전체적으로 여름과 오키나와 느낌이 나는 디자인입니다. 평소에는 유능한 커리어 우먼인 캐릭터입니다.

류소 ▶ 15쪽

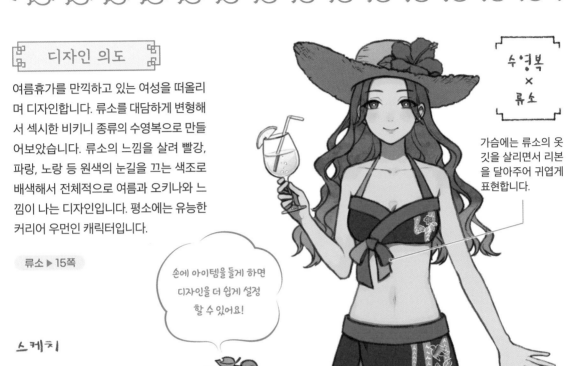

손에 아이템을 들게 하면 디자인을 더 쉽게 설정할 수 있어요!

수영복
×
류소

가슴에는 류소의 옷깃을 살리면서 리본을 달아주어 귀엽게 표현합니다.

스케치

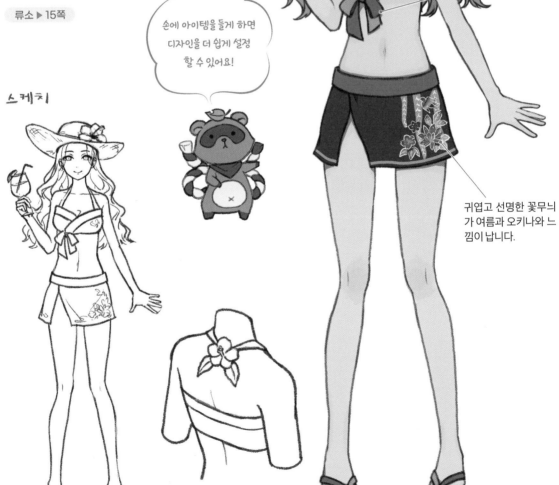

귀엽고 선명한 꽃무늬가 여름과 오키나와 느낌이 납니다.

화려한 히비스커스가 더 오키나와의 느낌을 만들어줍니다.

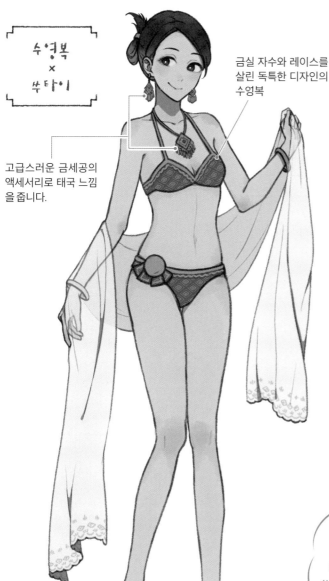

수영복
×
쑤타이

금실 자수와 레이스를
살린 독특한 디자인의
수영복

고급스러운 금세공의
액세서리로 태국 느낌
을 줍니다.

디자인 의도

아름다운 무희 여성을 떠올리며 그렸습니다.
쑤타이는 어깨 천인 '싸빠이'가 특징입니다. 수
영복은 다소 단순한 디자인이지만 싸빠이를
양팔에 걸치게 해서 움직임이 있는 디자인으
로 만들었습니다. 귀걸이와 목걸이 등의 장신
구는 큰 포인트 역할을 합니다. 머리 스타일은
뒤로 묶어 올림머리 스타일로 연출했습니다.

쑤타이 ▶ 30쪽

싸빠이를 허리에 감아
랩 스커트처럼 변형할
수 있습니다.

레이스와 무늬, 장식에
금색을 입히면 통일감과
쑤타이 느낌을 낼 수 있어요!

수영복 변형하기

다양한 디자인으로
수영복을 더 귀엽게 디자인해보기

쑤타이를 변형한 수영복을 3가지 패턴으
로 만들어 보았습니다. 어깨끈이 없는 반두
비키니와 하의가 치마인 것 등 다양한 유형
의 수영복에 무늬와 소품을 더해 나만의 오
리지널 디자인을 만들어보세요.

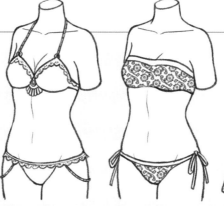

레이스가 달린 비키니　　　반두 비키니　　　치마 타입

현대적인 소품을
민속적으로 변형하기

현대 의상뿐만 아니라 현대의 소품도 변형하여 민속적인 느낌을 더해봅시다.
어떻게 변형해야 동양적인 느낌이 나는지 소개합니다.

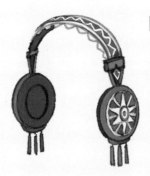

헤드폰

머리에 닿는 부분은 프레임이 들어간 천 재질의 터번과 같은 외형으로 변형합니다. 귀 부분에 흔들리는 커다란 장식을 더해서 더 민속적인 느낌이 납니다.

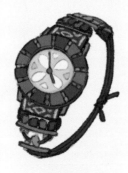

손목시계

베이스는 나무로 만들었으며 비즈나 스톤을 박은 귀여운 디자인입니다. 끈으로 묶어 팔에 고정하는 미산가 팔찌 같은 손목시계로 꾸몄습니다.

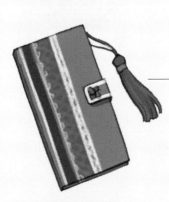

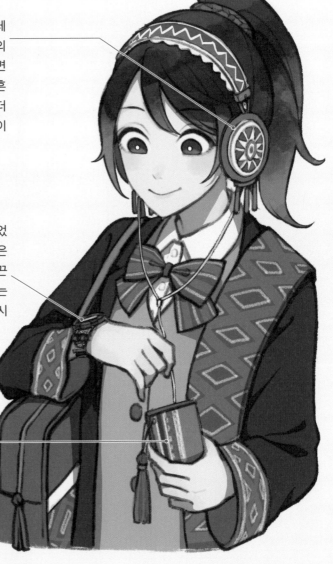

스마트폰

아시아의 민속의상에서 흔히 볼 수 있는 직물로 제작한 지갑형 케이스입니다. 인상적인 태슬 스트랩이 달려 있습니다.

48쪽에서 등장했던 블레이저를 입은 소녀에게 아시아 느낌이 나는 현대적인 소품을 더해주었습니다. 현대 소품을 아시아 느낌으로 변형해서 키라와 블레이저를 조합한 교복에도 잘 어울립니다. 이 캐릭터가 사는 세계의 학생들은 어떻게 통학하는지, 정류장이나 탈것은 어떤 것인지 세계관을 넓혀 생각하면 디자인에 깊이가 더해집니다.

판타지 × 민속의상

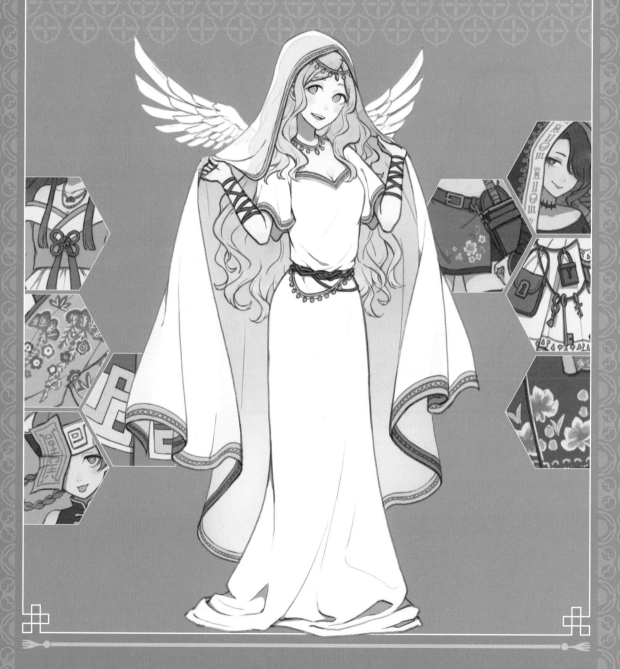

3장

판 타 지
×
민 속 의 상

판타지와 민속의상
조합하기

자유롭게 디자인할 수 있긴 하지만 상상력이 요구되는 조합.
조합하는 주제와 캐릭터 설정을 확실하게 생각하는 것이 중요합니다.

판타지를 조합하는 경우의 과정

판타지와 조합하는 과정을 소개합니다. 항상 이런 식으로 할 필요는 없지만
설정에서 요소를 이끌어내는 사고방식은 응용을 효과적으로 할 수 있고 편
리합니다.

갑자기 캐릭터 디자인을
하는 것은 어려우니까
순서대로 진행해보세요!

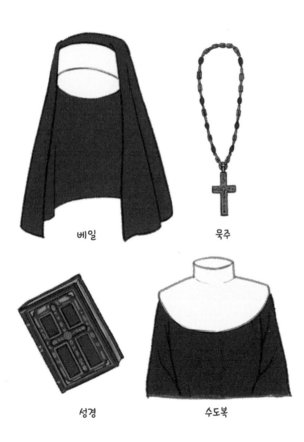

베일

묵주

성경

수도복

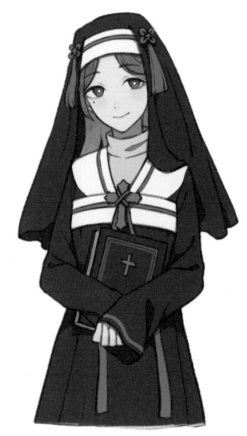

① 캐릭터 설정을 생각하여 의상 요소 선택하기

우선은 무엇과 무엇을 조합할지를 결정합니다. 여기서
는 '수녀와 한푸'의 조합을 선택했습니다. 어떤 캐릭터가
될지 상상해 봅시다. 원로 수녀인지 신입 수녀인지 성격
이 차가운지 밝은지 이러한 캐릭터 설정이 디자인의 콘
셉트가 됩니다. 설정을 결정한 다음, 어떤 특징이 있는
지 생각하며 그려보도록 하겠습니다. 이것이 디자인의
밑거름이 되는 요소가 됩니다.

② 민속의상 조합하기

그린 요소들을 실제로 민속의상에 조합시켜 나갑니다.
판타지 요소가 바탕이든 민속의상이 바탕이든 상관없
으니 각각의 특징을 조합해봅시다. 디자인 그 자체를 합
체하는 방식과 민속의상을 그대로 둔 채 조합하는 방식
의 2가지 접근법을 생각해볼 수 있습니다. 이 두 가지
방식이 있으면 대부분의 의상을 조합할 수 있습니다.

같은 조합의 디자인 변화

'요리사와 아투시'로 2가지 디자인해봤습니다. 같은 조합이라고 해도 캐릭터 설정을 바꾸면
전혀 다른 디자인이 됩니다.

◆ 아이디어 넘치는 요리사

거품기

요리모자

짜는 주머니

쿠키 틀

성격의 이미지 컬러

스카프

앞치마

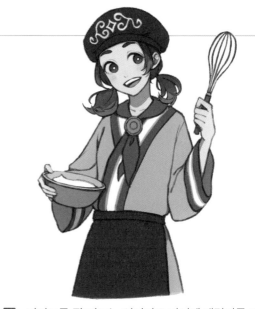

1 마이페이스의 기분파, 요리는 외형이나 담는 것을 중
요시하는 요리사라는 설정에서 시작했습니다. 거기
에 귀여운 것을 좋아해 메인 요리보다 디저트를 더 잘
만드는 등 캐릭터 설정을 더해 디자인에 포함시키고
싶은 요소를 생각해봅니다.

2 디저트를 잘 만드는 이미지로 파티셰 캐릭터를 디
자인해봤습니다. 무늬를 크게 넣어서 아투시 특유
의 분위기와 밝은 인상을 만들었습니다. 모자에 새
긴 문양도 캐릭터성에 맞춰 반짝반짝한 이미지로
만들어봤습니다.

◆ 장인 느낌의 요리사

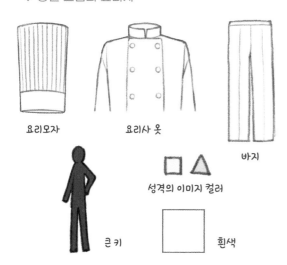

요리모자

요리사 옷

바지

성격의 이미지 컬러

큰 키

흰색

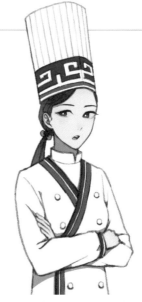

1 진지하고 야무진 사람. 심플한 음식을 담아내는, 맛
과 재료를 중시하는 요리사를 설정해 생각해보겠
습니다. 이럴 경우 좀 더 어른스러운 디자인이 어울
립니다. 또, 이미지로 떠오른 것은 프랑스 요리사였
기 때문에 요리모자 등의 요소도 더했습니다.

2 요리사 옷 위에 아투시를 겉옷 삼아 걸치는 이미지
로 디자인. 디자인을 깔끔하게 하기 위해 문양은 최
소한만 사용했습니다. 그대로 아투시를 입히면 어
색하기 때문에, 실루엣은 남기면서 단추를 달고 색
을 흰색으로 해 요리사 느낌을 냈습니다.

판타지의 대표 캐릭터 마법사

마녀

디자인 의도

차분한 마법학교의 선생님 이미지 디
자인입니다. 밝은 이미지를 만들고 싶
었기 때문에 전형적인 마녀 느낌의 어
두운 색상 말고 일부러 흰색을 주색으
로 사용했습니다. 기모노는 머메이드
라인의 깔끔한 실루엣이지만 볼륨감
을 내고 싶어서 모자를 크게 만들고
소매 길이를 늘렸습니다. 마녀 느낌을
내기 위해 어깨에 검은 고양이를 앉혔
습니다.

기모노 ▶ 14쪽

마녀
×
기모노

성숙한 느낌을 주기 위
해 머리를 한쪽 옆으로
다 넘겨서 땋았습니다.

오비를 코르셋으로 연출
해서 일본과 서양 소재
를 혼합된 디자인으로
조화롭게 표현했습니다.

스케치

소매 끝이 찢어진 디
자인으로 해서 마녀
의 수상한 느낌을 표
현했습니다.

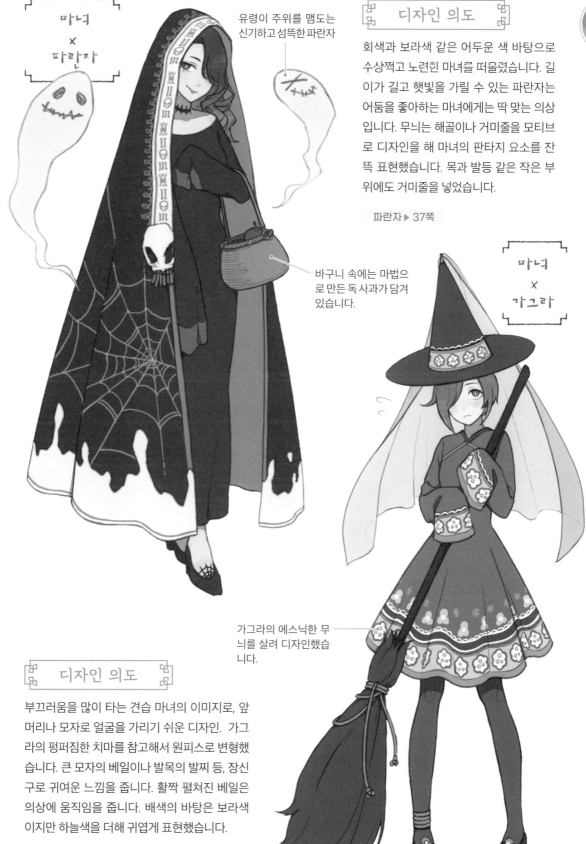

마녀
×
파란자

유령이 주위를 맴도는
신기하고 섬뜩한 파란자

디자인 의도

회색과 보라색 같은 어두운 색 바탕으로
수상쩍고 노련한 마녀를 떠올렸습니다. 길
이가 길고 햇빛을 가릴 수 있는 파란자는
어둠을 좋아하는 마녀에게는 딱 맞는 의상
입니다. 무늬는 해골이나 거미줄을 모티브
로 디자인을 해 마녀의 판타지 요소를 잔
뜩 표현했습니다. 목과 발등 같은 작은 부
위에도 거미줄을 넣었습니다.

파란자 ▶ 37쪽

바구니 속에는 마법으
로 만든 독 사과가 담겨
있습니다.

마녀
×
가그라

가그라의 에스닉한 무
늬를 살려 디자인했습니
다.

디자인 의도

부끄러움을 많이 타는 견습 마녀의 이미지로, 앞
머리나 모자로 얼굴을 가리기 쉬운 디자인. 가그
라의 펑퍼짐한 치마를 참고해서 원피스로 변형했
습니다. 큰 모자의 베일이나 발목의 발찌 등, 장신
구로 귀여운 느낌을 줍니다. 활짝 펼쳐진 베일은
의상에 움직임을 줍니다. 배색의 바탕은 보라색
이지만 하늘색을 더해 귀엽게 표현했습니다.

가그라 ▶ 26쪽

아름다운 순백의 날개를 가진 신의 심부름꾼

천사

디자인 의도

부드럽고 아름다운 천사 느낌을 만들고 싶어서 희고 투명한 피부와 금발의 긴머리의 캐릭터를 그렸습니다. 란가 드레스의 실루엣을 살린 심플한 디자인입니다. 천사 느낌을 주기 위해 흰색과 연두색을 기반으로 배색으로 빛과 자연이 느껴지게 했습니다. 의상과 머리에 볼륨감이 있어서 날개는 작은 크기로 그렸습니다.

란가 드레스 ▶ 27쪽

살랑대는 투명한 베일은 천사에 더 신성한 느낌을 줍니다.

천사
×
란가 드레스

신성함을 나타내기 위해 금장신구를 더했습니다.

스케치

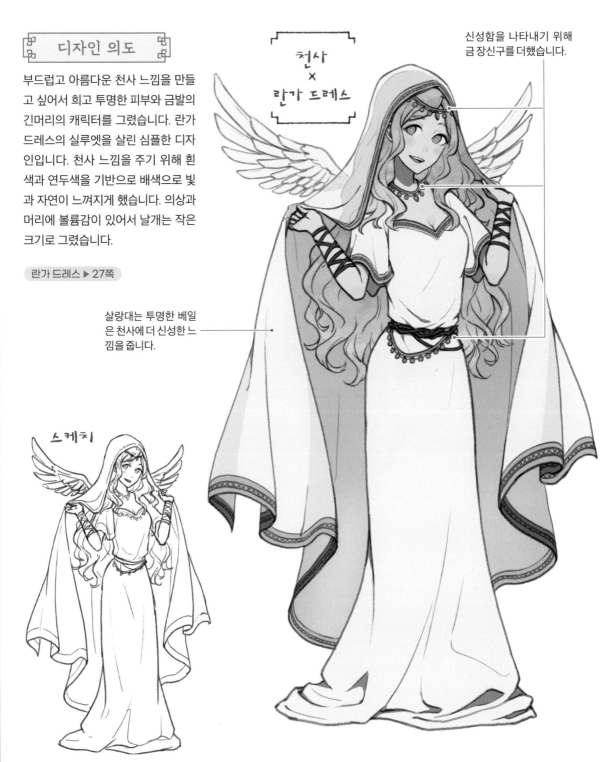

천사
✕
치파오

치파오의 특징인 스탠드칼라를 그대로 살렸습니다.

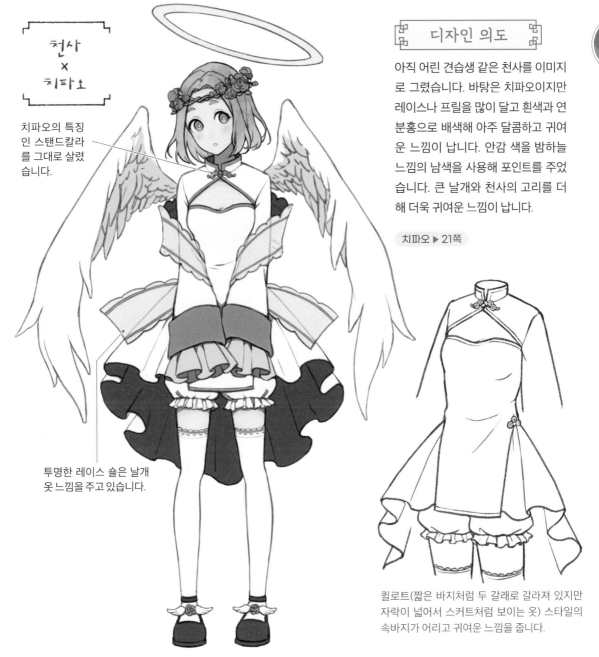

투명한 레이스 숄은 날개 옷 느낌을 주고 있습니다.

디자인 의도

아직 어린 견습생 같은 천사를 이미지로 그렸습니다. 바탕은 치파오이지만 레이스나 프릴을 많이 달고 흰색과 연분홍으로 배색해 아주 달콤하고 귀여운 느낌이 납니다. 안감 색을 밤하늘 느낌의 남색을 사용해 포인트를 주었습니다. 큰 날개와 천사의 고리를 더해 더욱 귀여운 느낌이 납니다.

치파오 ▶ 21쪽

퀼로트(짧은 바지처럼 두 갈래로 갈라져 있지만 자락이 넓어서 스커트처럼 보이는 옷) 스타일의 속바지가 어리고 귀여운 느낌을 줍니다.

치파오 느낌의 신발 디자인

신발에 옷 디자인을 적용한 아이디어와 디자인

치파오의 중국 단추와 날개를 혼합하거나 치파오의 옷깃을 펌프스와 부츠로 변형하거나 옷의 디자인 요소를 신발에 적용해서 다양한 시도를 해보세요. 멋은 발끝부터 시작된다고 해도 과언이 아니니까요.

날개와 중국 단추의 혼합

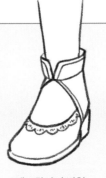
스탠드칼라의 변형

끈 매듭의 변형

악마

디자인 의도

어둑어둑하고 습한 성에 사는 소극적이고 어두운 소녀를 떠올려 그렸습니다. 머리부터 깊이 눌러쓰는 파란자가 크기 때문에 짧은 치마로 다리가 드러나 보이게 해 전체적인 느낌이 무거워지지 않도록 했습니다. 괴이한 느낌을 주기 위해 머리와 목, 다리 등에 붕대를 감았습니다. 날카롭고 뾰족한 뿔과 긴 꼬리로 악마의 느낌을 표현했습니다.

파란자 ▶ 37쪽

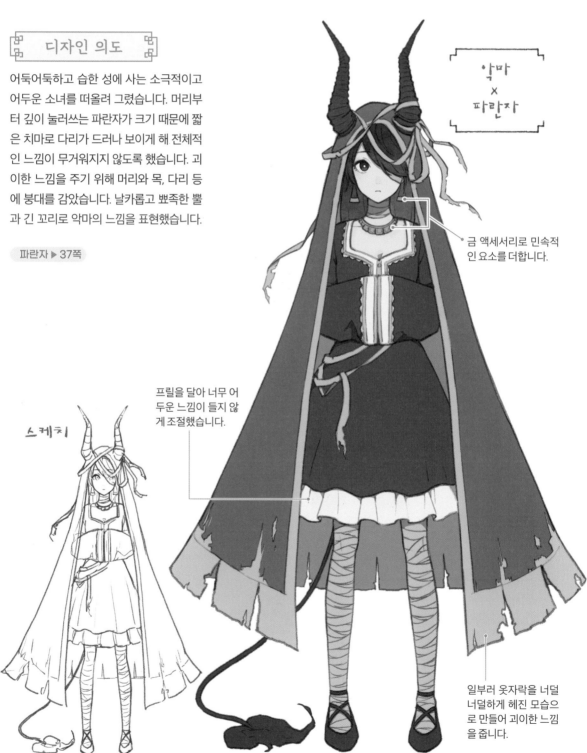

악마 × 파란자

금 액세서리로 민속적인 요소를 더합니다.

프릴을 달아 너무 어두운 느낌이 들지 않게 조절했습니다.

스케치

일부러 옷자락을 너덜너덜하게 헤진 모습으로 만들어 괴이한 느낌을 줍니다.

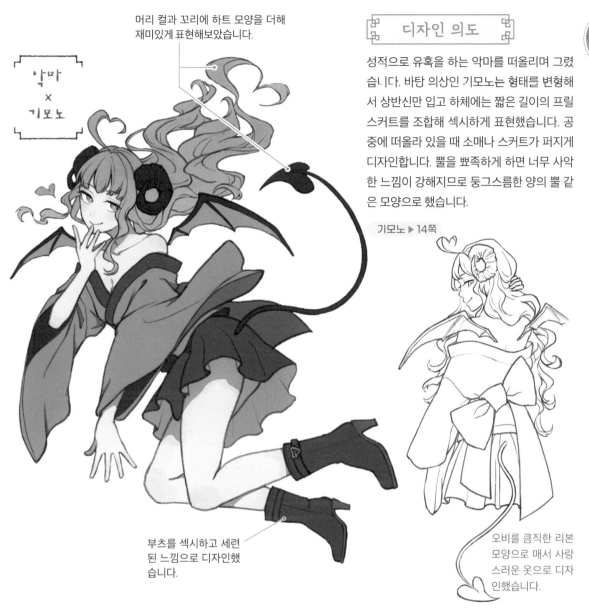

머리 컬과 꼬리에 하트 모양을 더해
재미있게 표현해보았습니다.

악마
×
기모노

디자인 의도

성적으로 유혹을 하는 악마를 떠올리며 그렸습니다. 바탕 의상인 기모노는 형태를 변형해서 상반신만 입고 하체에는 짧은 길이의 프릴 스커트를 조합해 섹시하게 표현했습니다. 공중에 떠올라 있을 때 소매나 스커트가 퍼지게 디자인합니다. 뿔을 뾰족하게 하면 너무 사악한 느낌이 강해지므로 둥그스름한 양의 뿔 같은 모양으로 했습니다.

기모노 ▶ 14쪽

부츠를 섹시하고 세련
된 느낌으로 디자인했
습니다.

오비를 큼직한 리본
모양으로 매서 사랑
스러운 옷으로 디자
인했습니다.

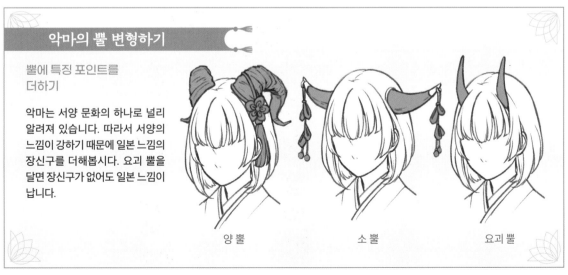

악마의 뿔 변형하기

뿔에 특징 포인트를
더하기

악마는 서양 문화의 하나로 널리
알려져 있습니다. 따라서 서양의
느낌이 강하기 때문에 일본 느낌의
장신구를 더해봅시다. 요괴 뿔을
달면 장신구가 없어도 일본 느낌이
납니다.

양 뿔　　　　　　소 뿔　　　　　　요괴 뿔

강시

디자인 의도

중국 느낌을 전면에 내세워 시체 요괴 같지 않게 작고 귀여운 소녀로 만들었습니다. 강시를 떠올리며 큰 볼륨감이 있는 소매로 디자인했습니다. 오른쪽 소매에는 프릴을 달고 왼쪽 소매에는 중국 단추를 달아 좌우 비대칭인 디자인으로 독특함을 더했습니다. 옷깃은 치파오에 맞게 스탠드칼라로 그렸습니다. 포즈와 표정, 부적으로 강시의 특징 요소들을 더했습니다.

치파오 ▶ 21쪽

강시
x
치파오

소매를 좌우 비대칭으로 디자인하면 아주 독특한 느낌이 들어요!

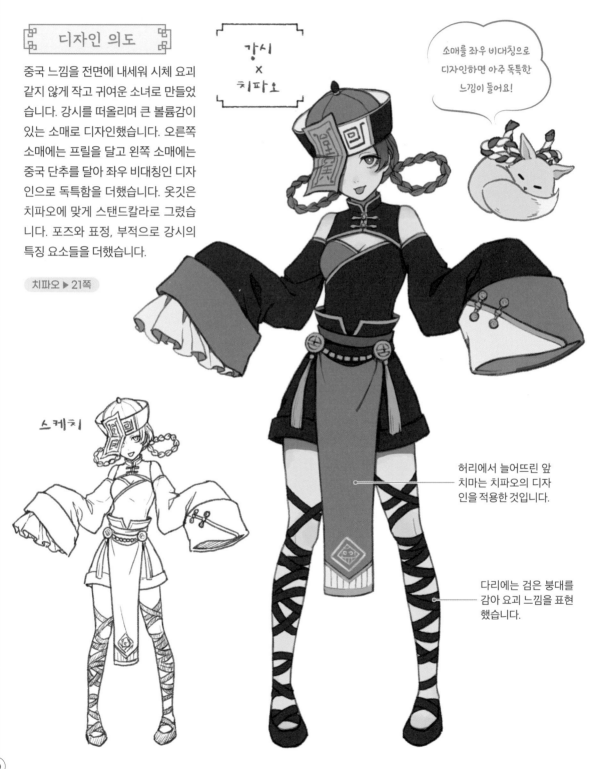

스케치

허리에서 늘어뜨린 앞 치마는 치파오의 디자인을 적용한 것입니다.

다리에는 검은 붕대를 감아 요괴 느낌을 표현했습니다.

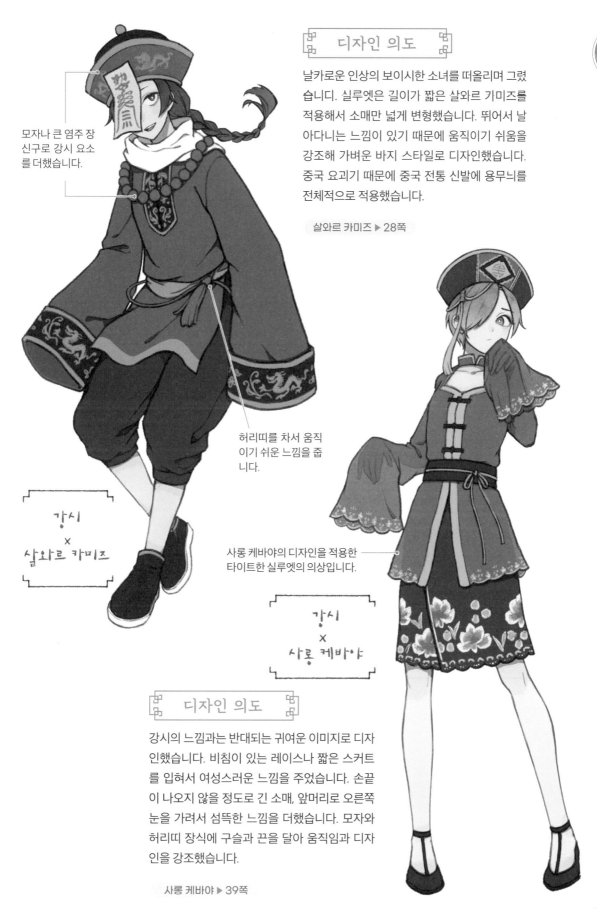

디자인 의도

날카로운 인상의 보이시한 소녀를 떠올리며 그렸습니다. 실루엣은 길이가 짧은 살와르 카미즈를 적용해서 소매만 넓게 변형했습니다. 뛰어서 날아다니는 느낌이 있기 때문에 움직이기 쉬움을 강조해 가벼운 바지 스타일로 디자인했습니다. 중국 요괴기 때문에 중국 전통 신발에 용무늬를 전체적으로 적용했습니다.

살와르 카미즈 ▶ 28쪽

모자나 큰 염주 장신구로 강시 요소를 더했습니다.

허리띠를 차서 움직이기 쉬운 느낌을 줍니다.

강시
×
살와르 카미즈

사롱 케바야의 디자인을 적용한 타이트한 실루엣의 의상입니다.

강시
×
사롱 케바야

디자인 의도

강시의 느낌과는 반대되는 귀여운 이미지로 디자인했습니다. 비침이 있는 레이스나 짧은 스커트를 입혀서 여성스러운 느낌을 주었습니다. 손끝이 나오지 않을 정도로 긴 소매, 앞머리로 오른쪽 눈을 가려서 섬뜩한 느낌을 더했습니다. 모자와 허리띠 장식에 구슬과 끈을 달아 움직임과 디자인을 강조했습니다.

사롱 케바야 ▶ 39쪽

말을 타고 싸우는 고귀하고 용감한 자에게 주어지는 칭호

기사

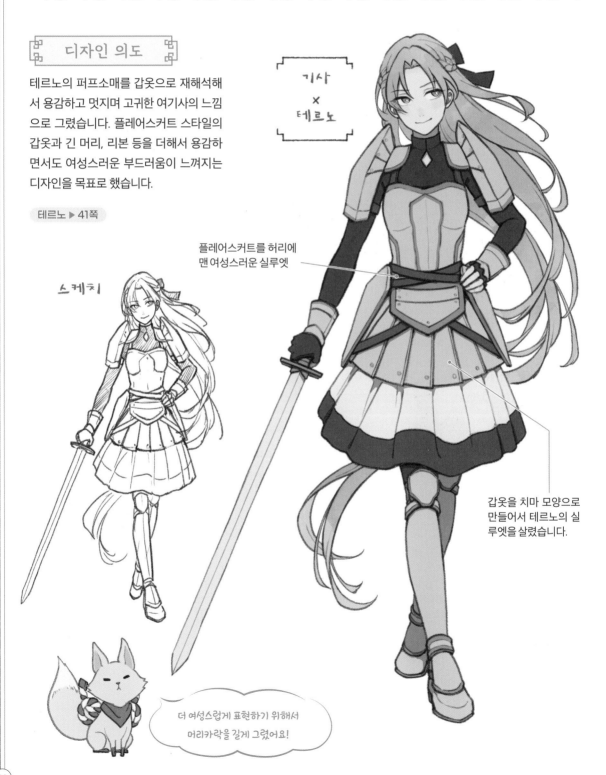

디자인 의도

테르노의 퍼프소매를 갑옷으로 재해석해
서 용감하고 멋지며 고귀한 여기사의 느낌
으로 그렸습니다. 플레어스커트 스타일의
갑옷과 긴 머리, 리본 등을 더해서 용감하
면서도 여성스러운 부드러움이 느껴지는
디자인을 목표로 했습니다.

테르노 ▶ 41쪽

기사 × 테르노

스케치

플레어스커트를 허리에
맨 여성스러운 실루엣

갑옷을 치마 모양으로
만들어서 테르노의 실
루엣을 살렸습니다.

더 여성스럽게 표현하기 위해서
머리카락을 길게 그렸어요!

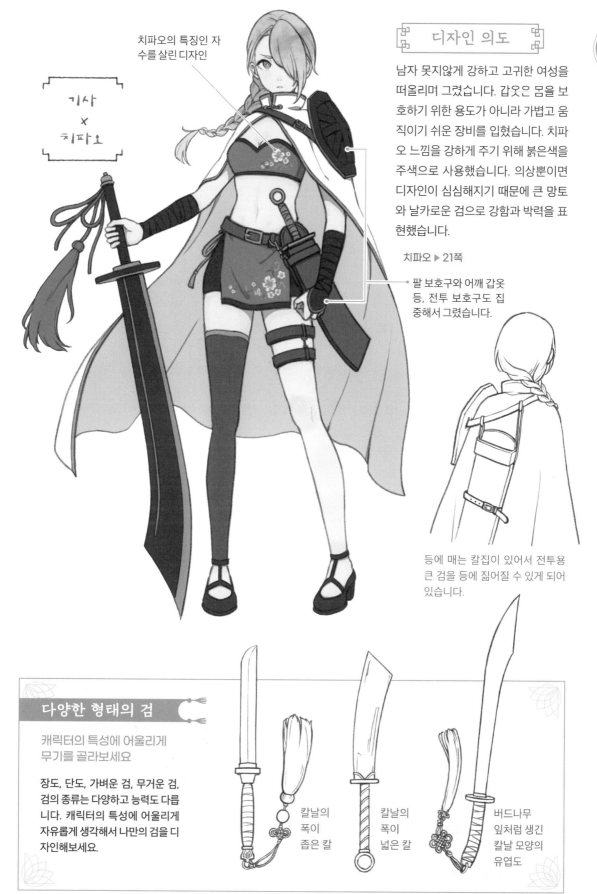

치파오의 특징인 자수를 살린 디자인

기사 × 치파오

디자인 의도

남자 못지않게 강하고 고귀한 여성을 떠올리며 그렸습니다. 갑옷은 몸을 보호하기 위한 용도가 아니라 가볍고 움직이기 쉬운 장비를 입혔습니다. 치파오 느낌을 강하게 주기 위해 붉은색을 주색으로 사용했습니다. 의상뿐이면 디자인이 심심해지기 때문에 큰 망토와 날카로운 검으로 강함과 박력을 표현했습니다.

치파오 ▶ 21쪽

팔 보호구와 어깨 갑옷 등, 전투 보호구도 집중해서 그렸습니다.

등에 매는 칼집이 있어서 전투용 큰 검을 등에 짊어질 수 있게 되어 있습니다.

다양한 형태의 검

캐릭터의 특성에 어울리게 무기를 골라보세요

장도, 단도, 가벼운 검, 무거운 검, 검의 종류는 다양하고 능력도 다릅니다. 캐릭터의 특성에 어울리게 자유롭게 생각해서 나만의 검을 디자인해보세요.

칼날의 폭이 좁은 칼

칼날의 폭이 넓은 칼

버드나무 잎처럼 생긴 칼날 모양의 유엽도

아름답고 고풍스런 판타지에 반드시 나타나는 등장인물

공주

디자인 의도

말괄량이 공주님 이미지. 한복의 볼륨감을 살린 하늘하늘하고 호화로운 드레스로 디자인했습니다. 발목까지 오는 긴 스커트와 프릴은 공주를 더욱 사랑스럽게 만들어줍니다. 한복의 특징인 자수도 드레스 디자인에 추가했습니다. 분홍색이나 흰색이 많기 때문에 색이 너무 달달해 보이지 않게 안감의 색은 청록색으로 칠했습니다.

한복 ▶ 23쪽

밖으로 뻗치는 긴 생머리로 그려 발랄한 말괄량이 이미지로 표현했습니다.

공주
×
한복

가슴에 매듭 공예 노리개를 달아 악센트를 더했습니다.

스케치

안감의 색도 그냥 어둡게만 표현하는 게 아니라 의도를 가지고 색을 더하면 의상의 느낌을 조절할 수 있어요!

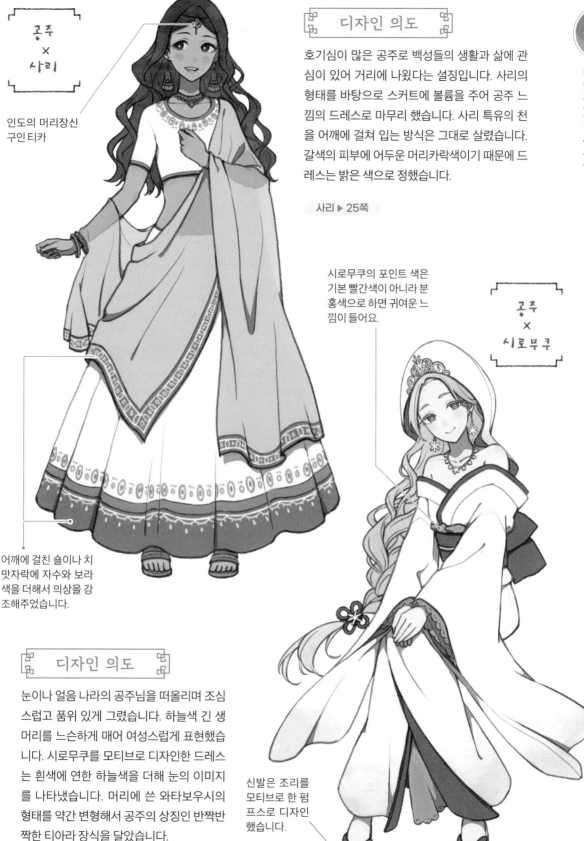

공주 × 사리

인도의 머리장신
구인 티카

디자인 의도

호기심이 많은 공주로 백성들의 생활과 삶에 관심이 있어 거리에 나왔다는 설정입니다. 사리의 형태를 바탕으로 스커트에 볼륨을 주어 공주 느낌의 드레스로 마무리 했습니다. 사리 특유의 천을 어깨에 걸쳐 입는 방식은 그대로 살렸습니다. 갈색의 피부에 어두운 머리카락색이기 때문에 드레스는 밝은 색으로 정했습니다.

사리 ▶ 25쪽

시로무쿠의 포인트 색은 기본 빨간색이 아니라 분홍색으로 하면 귀여운 느낌이 들어요.

공주 × 시로무쿠

어깨에 걸친 숄이나 치맛자락에 자수와 보라색을 더해서 의상을 강조해주었습니다.

디자인 의도

눈이나 얼음 나라의 공주님을 떠올리며 조심스럽고 품위 있게 그렸습니다. 하늘색 긴 생머리를 느슨하게 매어 여성스럽게 표현했습니다. 시로무쿠를 모티브로 디자인한 드레스는 흰색에 연한 하늘색을 더해 눈의 이미지를 나타냈습니다. 머리에 쓴 와타보우시의 형태를 약간 변형해서 공주의 상징인 반짝반짝한 티아라 장식을 달았습니다.

신발은 조리를 모티브로 한 펌프스로 디자인 했습니다.

시로무쿠 ▶ 17쪽

요리나 청소는 맡겨만 주세요! 집안일 잘하는 하녀

메이드

기모노 ▶ 14쪽

디자인 의도

밝고 접객은 잘하시지만 좀 덜렁대는 메이드를 그렸어요. 기모노의 겹쳐지는 옷깃과 통 넓은 소매를 남겨두고 메이드 느낌이 나는 A라인 원피스를 완성했습니다. 프릴이 잔뜩 달린 앞치마로 귀여움을 더하고 실루엣을 풍성하게 표현했습니다. 표주박 모양을 모티브로 한 차 주전자를 들게 해 재미를 더했습니다.

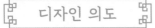

메이드
×
기모노

독특한 자잘한 무늬가 귀엽고 어린 느낌을 줍니다.

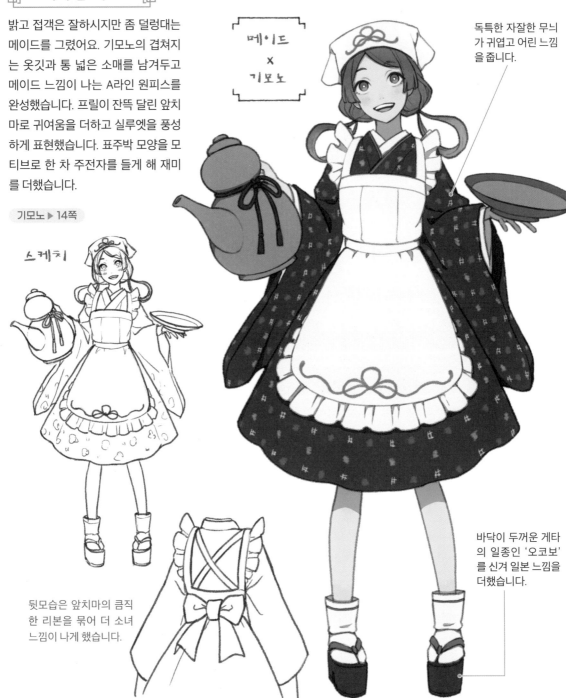

스케치

뒷모습은 앞치마의 큼직한 리본을 묶어 더 소녀 느낌이 나게 했습니다.

바닥이 두꺼운 게타의 일종인 '오코보'를 신겨 일본 느낌을 더했습니다.

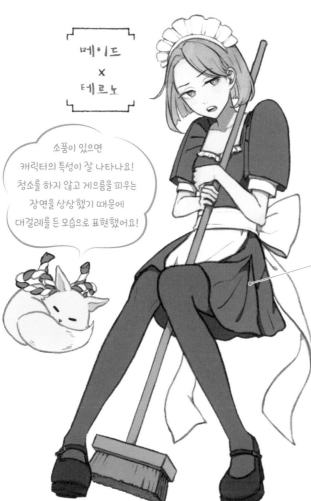

메이드
×
테르노

소품이 있으면
캐릭터의 특성이 잘 나타나요!
청소를 하지 않고 게으름을 피우는
장면을 상상했기 때문에
대걸레를 든 모습으로 표현했어요!

디자인 의도

일을 잘 안하고 자주 게으름 피우는 메이드를 이미지화 헷고 헤어스타일은 금발로 설정헷습니다. 테르노의 특징인 인상적인 퍼프소매에 가슴 부분이 크게 파인 원피스로 꾸몄습니다. 전체적으로 의상이 심플해 앞치마가 긴 리본이나 프릴이 달린 머리띠를 튀어보이게 그렸습니다. 앞코가 동그란 펌프스로 귀여움을 더합니다.

테르노 ▶ 41쪽

테르노의 치마 길이를 짧게 변형해서 섹시한 느낌이 나게 했습니다.

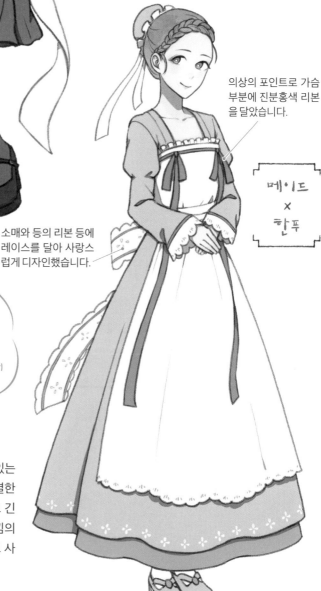

의상의 포인트로 가슴 부분에 진분홍색 리본을 달았습니다.

메이드
×
한푸

소매와 등의 리본 등에 레이스를 달아 사랑스럽게 디자인했습니다.

프릴은 동양의 의복에서는 잘 사용하지 않기 때문에 너무 많이 달면 서양풍으로 보일 수 있어요! 사용은 적당히 하는 것이 좋아요!

디자인 의도

상냥하고 눈치가 있어 어린 아가씨를 돌보고 있는 메이드입니다. 머리스타일은 땋은 머리로 청결한 느낌을 줍니다. 한푸의 실루엣을 살려 풍성하고 긴 길이의 메이드복을 완성했습니다. 파스텔 느낌의 배색, 리본과 레이스를 많이 사용해서 청초하고 사랑스러운 의상을 목표로 디자인했습니다.

한푸 ▶ 20쪽

화려한 춤으로 사람들을 매료시키는 무용수

무희

꽃 갓은 히비스커스로 장식해 화려하고 더욱 인상적입니다.

스케치

무희
×
류소

춤출 때마다 흔들리는 허리에 매달린 조개껍데기와 태슬을 화려하게 표현합니다.

▨ 디자인 의도 ▨

옷는 모습이 인상적인 건강한 무희의 이미지입니다. 춤을 보고 있어도 즐겁지만 옷만 봐도 유쾌한 기분이 될 수 있게끔 디자인했습니다. 류소는 길이가 긴 옷이지만 춤추기 수월하게 짧은 길이로 변형했습니다. 옷을 더욱 가볍게 표현하기 위해 오른쪽 소매를 내려뜨려 어깨가 드러나는 대담한 디자인입니다. 류소의 화려한 배색과 무늬는 그대로 살렸습니다.

류소 ▶ 15쪽

장식 천에는 방울이 달려
있어서 춤을 추면 아름다
운 방울 소리가 울립니다.

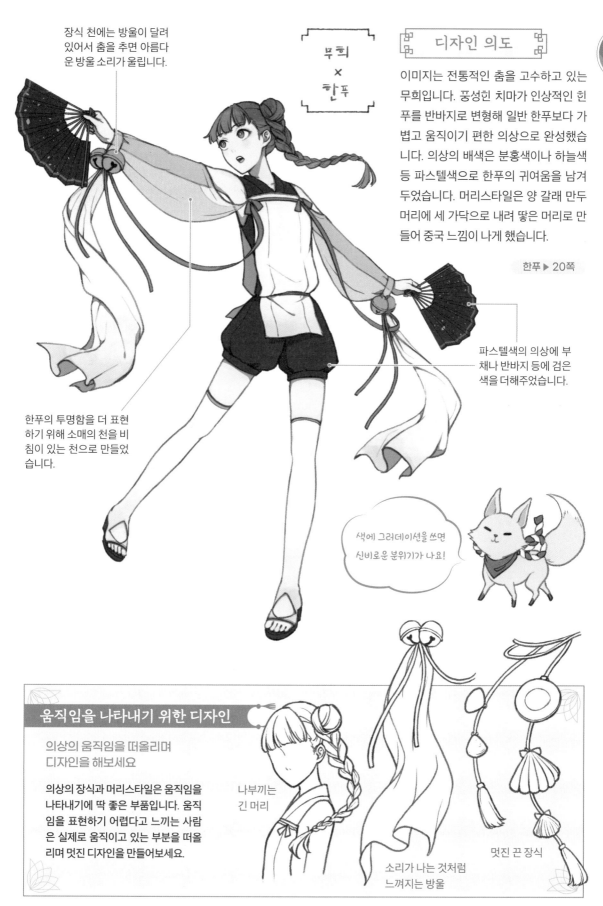

디자인 의도

무희
×
한푸

이미지는 전통적인 춤을 고수하고 있는
무희입니다. 풍성한 치마가 인상적인 흰
푸를 반바지로 변형해 일반 한푸보다 가
볍고 움직이기 편한 의상으로 완성했습
니다. 의상의 배색은 분홍색이나 하늘색
등 파스텔색으로 한푸의 귀여움을 남겨
두었습니다. 머리스타일은 양 갈래 만두
머리에 세 가닥으로 내려 땋은 머리로 만
들어 중국 느낌이 나게 했습니다.

한푸 ▶ 20쪽

파스텔색의 의상에 부
채나 반바지 등에 검은
색을 더해주었습니다.

한푸의 투명함을 더 표현
하기 위해 소매의 천을 비
침이 있는 천으로 만들었
습니다.

색에 그러데이션을 쓰면
신비로운 분위기가 나요!

움직임을 나타내기 위한 디자인

의상의 움직임을 떠올리며
디자인을 해보세요

의상의 장식과 머리스타일은 움직임을
나타내기에 딱 좋은 부품입니다. 움직
임을 표현하기 어렵다고 느끼는 사람
은 실제로 움직이고 있는 부분을 떠올
리며 멋진 디자인을 만들어보세요.

나부끼는
긴 머리

소리가 나는 것처럼
느껴지는 방울

멋진 끈 장식

집배원

디자인 의도

상냥하고 밝고, 동네 주민 모두에게 사랑받는 집배원을 떠올리며 디자인했습니다. 델을 변형해 집배원의 유니폼으로 디자인했습니다. 스탠드칼라, 고탈이라는 끝이 뾰족한 구두 등 델의 특징을 많이 살려 디자인했습니다. 둥그스름하고 큰 가방에 많은 편지를 담아 판타지적인 느낌을 표현했습니다.

델 ▶ 29쪽

직급에 따라 유니폼 색이 달라지는 등의 설정이 있어도 재미있을 거 같아요!

스케치

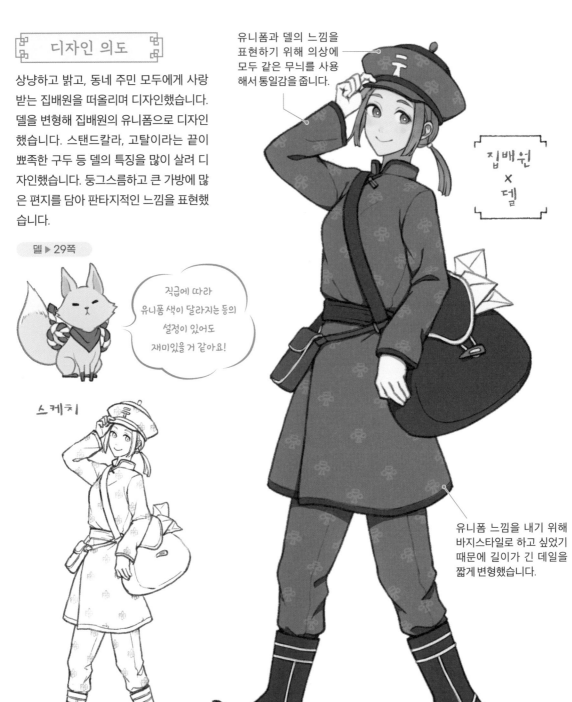

유니폼과 델의 느낌을 표현하기 위해 의상에 모두 같은 무늬를 사용해서 통일감을 줍니다.

집배원
×
델

유니폼 느낌을 내기 위해 바지스타일로 하고 싶었기 때문에 길이가 긴 데일을 짧게 변형했습니다.

디자인 의도

성실하고 열심히 일하는 여성을 떠올려 디자인합니다. 오하라메의 색은 남색이 기본이지만 집배원을 연상시키는 빨간색으로 변형했습니다. 의상에는 전체적으로 잔무늬를 넣고 소박하고 따뜻한 느낌을 줍니다. 오하라메의 어깨띠를 표현하기 위해 디자인으로 어깨 부분에 녹색의 라인을 넣었습니다. 우편물은 오하라메처럼 머리에 이고 나르고 있습니다.

오하라메 ▶ 18쪽

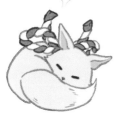

집배원
✕
오하라메

안에 셔츠를 착용해서 현대적 느낌을 더한 디자인으로 꾸몄습니다.

리본처럼 앞으로 묶은 오비의 녹색이 포인트색이 되어 더 귀여운 느낌이 듭니다.

빨간색처럼 눈에 띄는 색을 사용해도 전체 사용색의 수를 줄이면 차분한 느낌이 나요!

오하라메처럼 많은 짐을 부지런히 나르고 있는 느낌

옷자락과 오비의 디자인

옷자락과 오비의 매듭을 묶는 방법과 크기를 바꾸어 자유자재로 변형하기

옷자락과 오비를 변형하여 의상의 느낌은 크게 달라집니다. 옷자락을 비스듬하게 묶거나 오비의 리본 매듭의 위치를 움직이는 등 변형하는 방법은 다양합니다. 심심한 의상에 포인트를 주기에 좋습니다.

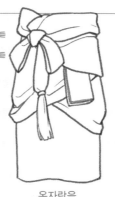

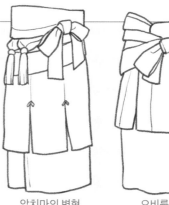

옷자락을 비스듬히 묶음 앞치마의 변형 오비를 길게 늘려 묶음

어떤 문도 여닫을 수 있는 비밀의 관리인

열쇠공

디자인 의도

중요한 열쇠와 정보를 맡고 있는 비밀이
많은 소녀라는 설정으로 디자인했습니다.
긴 원피스에 다양한 형태의 열쇠를 꿰매
달았습니다. 옷 속에도 열쇠와 작업도구
등을 숨기고 있습니다. 그래서 크고 여유
있는 쾨네크의 실루엣을 살려 디자인했습
니다. 머리에 터번을 두르고 목에 넥워머
를 착용하고 얼굴을 가리고 있습니다.

쾨네크 ▶ 32쪽

비밀이 많은 설정이기
때문에 피부가
별로 드러나지 않게
디자인했어요!

차분한 느낌을 주고
싶었기 때문에 빨간
색, 갈색, 베이지색을
사용했습니다.

스케치

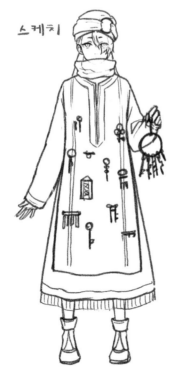

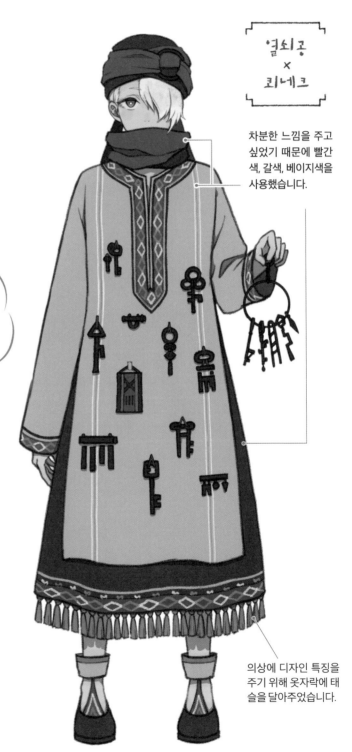

의상에 디자인 특징을
주기 위해 옷자락에 태
슬을 달아주었습니다.

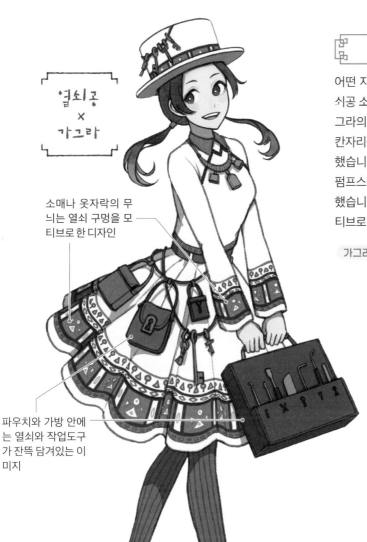

디자인 의도

어떤 자물쇠도 쉽게 열어 버리는 천재 열쇠공 소녀를 이미지로 디자인했습니다. 가그라의 특징인 주름이 많고 풍성한 치마, 칸자리를 모티브로 디자인한 셔츠를 조합했습니다. 양갈래 머리 모양과 높은 굽의 펌프스를 신겨 사랑스러운 느낌으로 완성했습니다. 목걸이 등 장식품은 열쇠를 모티브로 그렸습니다.

가그라 ▶ 26쪽

옷의 바탕색이 흰색이면 색감이 있는 색이 바탕색일 때보다 무늬를 더 많이 넣어주는 것이 보기 좋아요!

열쇠공 ✕ 가그라

소매나 옷자락의 무늬는 열쇠 구멍을 모티브로 한 디자인

파우치와 가방 안에는 열쇠와 작업도구가 잔뜩 담겨있는 이미지

다양한 목걸이 디자인

같은 모티브라도 디자인은 아주 다양해요

모티브로 다양한 장신구를 생각할 수 있습니다. 열쇠는 인상적인 모티브이고 모양과 종류도 다양하기 때문에 디자인에 적용하기 수월합니다. 길이와 장식에 따라 전혀 다른 장신구로 만들 수 있습니다.

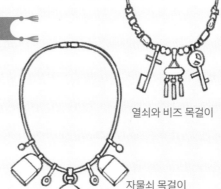

열쇠와 비즈 목걸이

자물쇠 목걸이

열쇠 구멍 모티브의 초커

천문학자

디자인 의도

우주를 좋아해 열심히 천체를 공부하는 소녀를 떠올려 그렸습니다. 밤에 파란자를 걸치고 잠자리에서 빠져나와 밤하늘을 관측하러 간다는 설정입니다. 그래서 파란자 안에는 원피스 잠옷을 입고 있습니다. 파란자에는 별무늬를 넣어서 천문학자다운 느낌을 줍니다. 긴 머리를 땋아 내려 별모양 머리장식으로 사랑스럽게 묶었습니다.

파란자 ▶ 37쪽

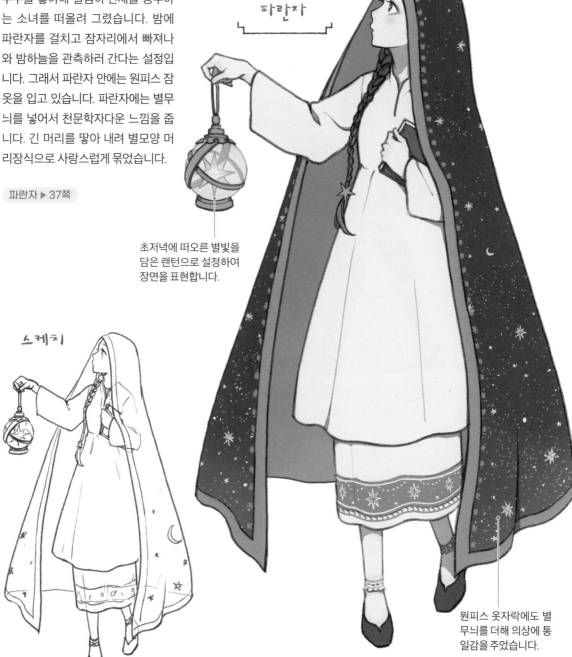

천문학자
x
파란자

초저녁에 떠오른 별빛을 담은 랜턴으로 설정하여 장면을 표현합니다.

스케치

원피스 옷자락에도 별무늬를 더해 의상에 통일감을 주었습니다.

천문학자
×
아투시

아투시 ▶ 16쪽

디자인 의도

성실하고 유능해서 모두가 신뢰하는 천문학자를 떠올렸습니다. 아투시에서 흔히 볼 수 있는 아이누 문양을 케이프에 추가했습니다. 케이프는 소매가 없는 겉옷의 일종으로 등과 팔, 가슴을 둘러 덮고 목 부분을 고정하여 착용합니다. 인상적인 아이누 문양은 하늘색과 연두색 배색하여 의상 전체를 차가운 색으로 완성했습니다.

커다란 학사모에는 아이누의 반다나와 문양을 조합한 디자인을 넣었습니다.

머리장식과 신발도 아이누 이미지로 디자인합니다.

케이프 안은 셔츠와 긴 조끼로 깔끔한 느낌을 주었습니다.

다양한 학사모 디자인

자수와 술 장식을 변형해서 인상적인 모자를 디자인해보세요

모자는 변형하기 쉬운 소품입니다. 학구적인 느낌의 정사각형 모자에 무늬를 넣거나 술에 소품을 매달거나 다양하게 변형할 수 있으며 둥근 모자도 디자인을 보여주기 쉽습니다.

술에 별이 든 워터볼 단 모습

아이누 문양과 별 장식의 조합

별자리 무늬를 넣은 둥근 모자

캐릭터의 설정과
이야기 생각하기

생동감 넘치는 캐릭터를 그리기 위해서는 미리 설정이나 이야기를 생각하는 것이 중요합니다. 실제로 생각했던 2명의 판타지 캐릭터가 있는 한 장면을 소개하겠습니다.

 ## 판타지 캐릭터의 생활

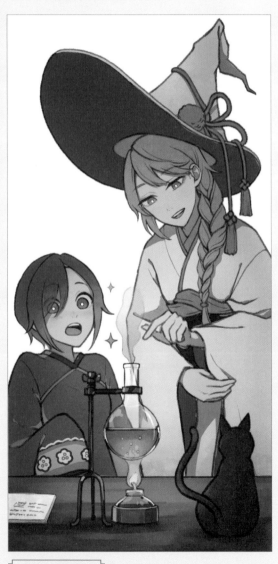

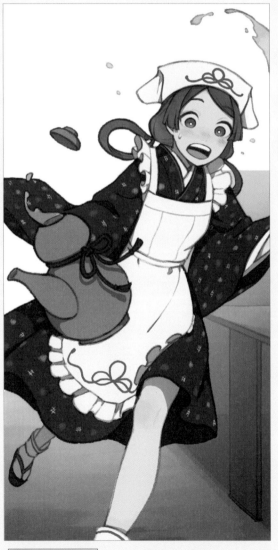

마녀(74쪽)

마법학교의 수업 중에 수습 마녀에게 마법약 조제법을 가르치고 있는 장면입니다. 상냥하고 친절하게 가르쳐주는 선생님이어서 학생들로부터의 신뢰가 두텁습니다. 이 책에서도 등장하고 있는 파트너 검은 고양이는 언제나 선생님 곁에 붙어 있습니다.

메이드(86쪽)

찻집 안에서 종종 넘어지고 컵을 깨거나 호들갑스럽게 실수만 하는 메이드. 그래도 환한 미소로 열심히 일해서 손님들에게 인기가 좋습니다.

모티브 × 민속의상

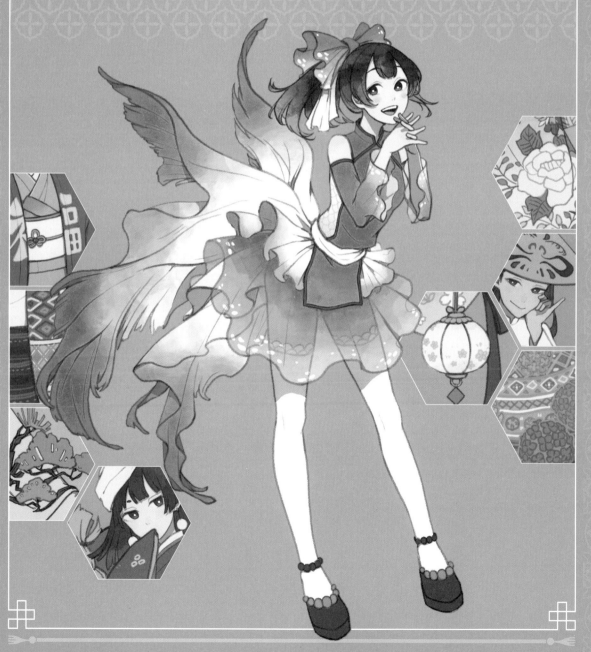

4장 모티브와 민속의상 조합하기

모티브 × 민속의상

판타지처럼 캐릭터를 쉽게 상상할 수 있는 것은 아니니까
난이도는 조금 높지만, 기본적인 사고방식은 지금까지와 다르지 않습니다.

모티브를 조합하는 경우의 과정

모티브를 디자인에 결합하는 경우에는 연상 게임과 같이 생각해보세요.
생각나는 대로 요소를 그려내고 나서 디자인해 보겠습니다.

❶ 모티브를 요소로 나누기

모티브를 고른 다음, 가장 먼저 해야 할 일은 모티브를 요소로 나누는 작업입니다. 판타지의 경우에도 했던 작업과 마찬가지로 모티브의 특징을 그립니다. 이때의 발상이 디자인의 밑바탕이 됩니다. 모티브에서는 특히 배색이 중요합니다.

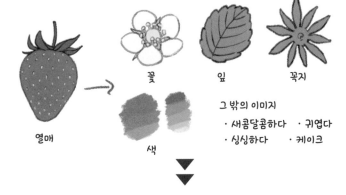

열매

꽃 잎 꼭지

색

그 밖의 이미지
· 새콤달콤하다 · 귀엽다
· 싱싱하다 · 케이크

❷ 요소를 넣을 부분 정하기

모티브를 갑자기 조합하기는 어렵기 때문에 실제로 어떻게 디자인하는지는 부분마다 생각합시다. 이 과정은 익숙해지면 건너뛸 수 있지만 제대로 해주면 특징을 명확하게 파악한 디자인을 만들 수 있습니다.

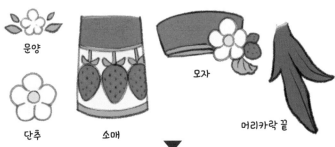

문양

단추 소매

오자

머리카락 끝

❸ 민속의상과 조합하기

캐릭터 디자인을 해나가겠습니다. 먼저 소품 디자인을 결정했기 때문에 그에 맞는 캐릭터를 떠올리면 생각하기 쉬울 것입니다. 캐릭터가 다른 옷을 갈아입을 수 있을 것처럼 그리면 제대로 디자인을 만들 수 있습니다.

디자인은 무한정으로 생각할 수 있어요! 나만의 디자인을 만들어보세요!

그 밖의 모티브의 예

민속의상과 캐릭터는 바꾸지 않고, 모티브를 바꾼 조합의 예를 소개합니다.
모티브를 바꾸면 디자인의 느낌을 크게 바꿀 수 있습니다.

◆ 벚꽃 × 한복

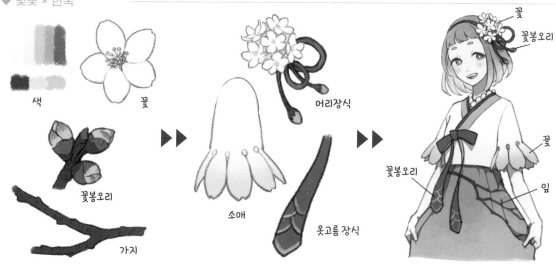

색 꽃 꽃봉오리 가지 머리장식 소매 옷고름 장식 꽃 꽃봉오리 잎

1 벚꽃은 많은 사람들에게 공통된 이미지를 가지고 있기 때문에 매우 사용하기 쉬운 모티브입니다. 꽃잎은 물론 가지나 꽃봉오리 같은 요소도 생각해보세요.

2 소매는 벚꽃의 꽃잎에서 모티브를 얻어 디자인했습니다. 작은 벚꽃을 형상화한 머리 장식에는 꽃봉오리를 변형한 리본을 달았습니다.

3 벚꽃의 분홍색과 잎의 연두색을 바탕으로 배색한 봄 분위기의 소녀를 그렸습니다. 크게 모양을 바꾼 소매의 실루엣이 인상적입니다.

◆ 등꽃 × 한복

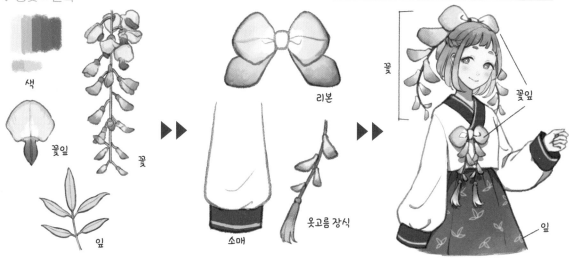

색 꽃잎 꽃 잎 리본 소매 옷고름 장식 꽃 꽃잎 잎

1 등나무는 아래로 늘어진 덩굴에 꽃이 많이 피는 독특한 모양의 모티브입니다. 그 독특함 자체가 특징이기 때문에 하나하나 요소를 분해해서 형태를 파악하도록 합시다.

2 둥그스름한 꽃잎의 형태에서 소매 끝을 부풀린 형태를 고안해 냈습니다. 꽃잎의 이미지에서 머리 장식과 옷고름의 리본을 디자인하고 늘어진 부분을 등나무 가지와 꽃으로 표현했습니다.

3 실루엣은 벚꽃 캐릭터보다 등나무 캐릭터 디자인 쪽이 풍성하고 화려하지만, 배색 때문에 전체가 매우 차분한 느낌이 듭니다.

이른 봄에 달콤한 향기를 풍기며 피어나는, 예로부터 사랑받은 꽃

매화

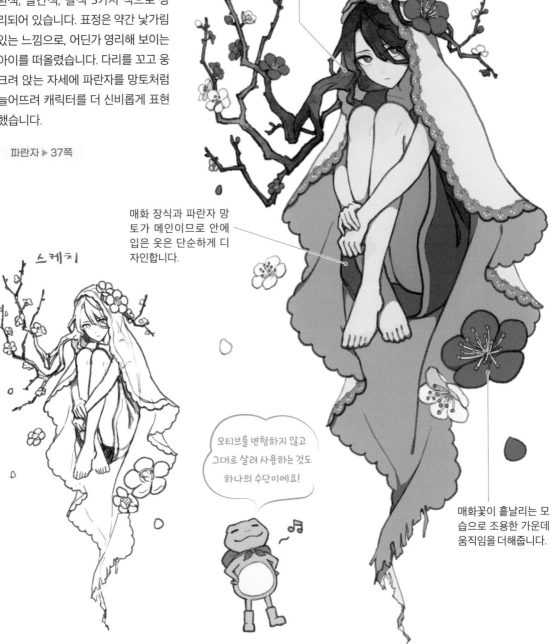

디자인 의도

매화의 꽃말인 '고결'과 '기품'을 참고하여 전체를 디자인했습니다. 색상은 흰색, 빨간색, 갈색 3가지 색으로 정리되어 있습니다. 표정은 약간 낯가림 있는 느낌으로, 어딘가 영리해 보이는 아이를 떠올렸습니다. 다리를 꼬고 웅크려 앉는 자세에 파란자를 망토처럼 늘어뜨려 캐릭터를 더 신비롭게 표현했습니다.

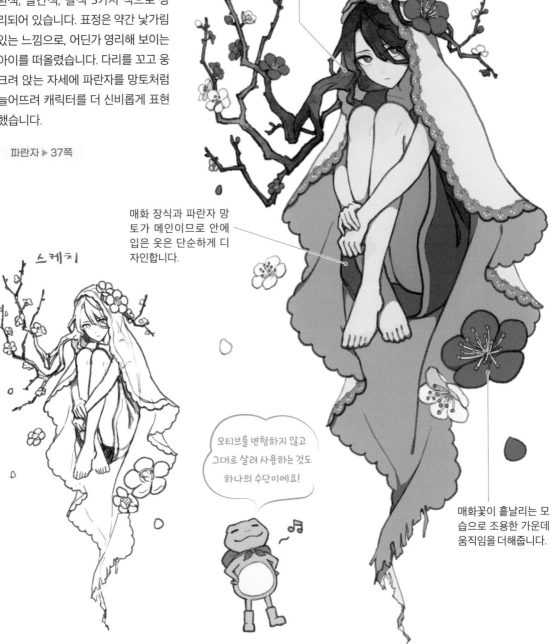

파란자 ▶ 37쪽

머리카락을 끝으로 갈수록 서서히 매화가지로 변화하게 해서 캐릭터의 특징을 만들었습니다.

매화
×
파란자

매화 장식과 파란자 망토가 메인이므로 안에 입은 옷은 단순하게 디자인합니다.

스케치

모티브를 변형하지 않고 그대로 살려 사용하는 것도 하나의 수단이에요!

매화꽃이 흩날리는 모습으로 조용한 가운데 움직임을 더해줍니다.

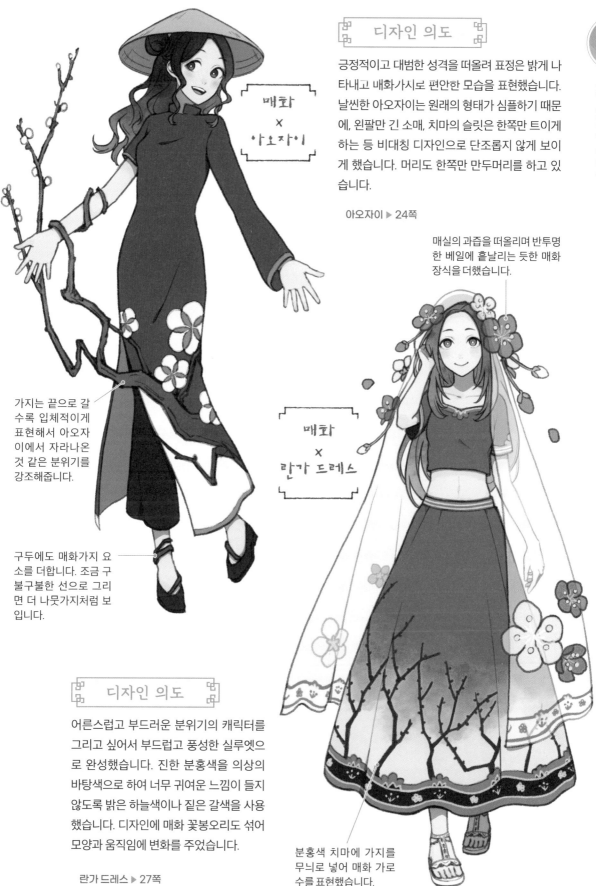

디자인 의도

긍정적이고 대범한 성격을 떠올려 표정은 밝게 나타내고 매화가시로 편안한 모습을 표현했습니다. 날씬한 아오자이는 원래의 형태가 심플하기 때문에, 왼팔만 긴 소매, 치마의 슬릿은 한쪽만 트이게 하는 등 비대칭 디자인으로 단조롭지 않게 보이게 했습니다. 머리도 한쪽만 만두머리를 하고 있습니다.

아오자이 ▶ 24쪽

매화
x
아오자이

가지는 끝으로 갈수록 입체적이게 표현해서 아오자이에서 자라나온 것 같은 분위기를 강조해줍니다.

구두에도 매화가지 요소를 더합니다. 조금 구불구불한 선으로 그리면 더 나뭇가지처럼 보입니다.

매실의 과즙을 떠올리며 반투명한 베일에 흩날리는 듯한 매화 장식을 더했습니다.

매화
x
란가 드레스

디자인 의도

어른스럽고 부드러운 분위기의 캐릭터를 그리고 싶어서 부드럽고 풍성한 실루엣으로 완성했습니다. 진한 분홍색을 의상의 바탕색으로 하여 너무 귀여운 느낌이 들지 않도록 밝은 하늘색이나 짙은 갈색을 사용했습니다. 디자인에 매화 꽃봉오리도 섞어 모양과 움직임에 변화를 주었습니다.

란가 드레스 ▶ 27쪽

분홍색 치마에 가지를 무늬로 넣어 매화 가로수를 표현했습니다.

작은 화분 안에 식물의 매력을 가득 담은 작은 세계

분재

디자인 의도

조용하고 차분한 안정감 있는 캐릭터를 디자인하고자 했습니다. 천 면적이 넓은 카라카 전체를 사용해 분재를 표현했습니다. 소매나 발밑은 돌이나 흙, 무릎 주위에는 줄기를 대담하게 그리고 허리에서 위로 갈수록 잎을 많이 그립니다. 천의 평면적인 부분은 염색한 것이고 천에서 튀어나온 가지와 잎은 다른 소재의 옷감으로 만든 느낌입니다.

카라카 ▶ 35쪽

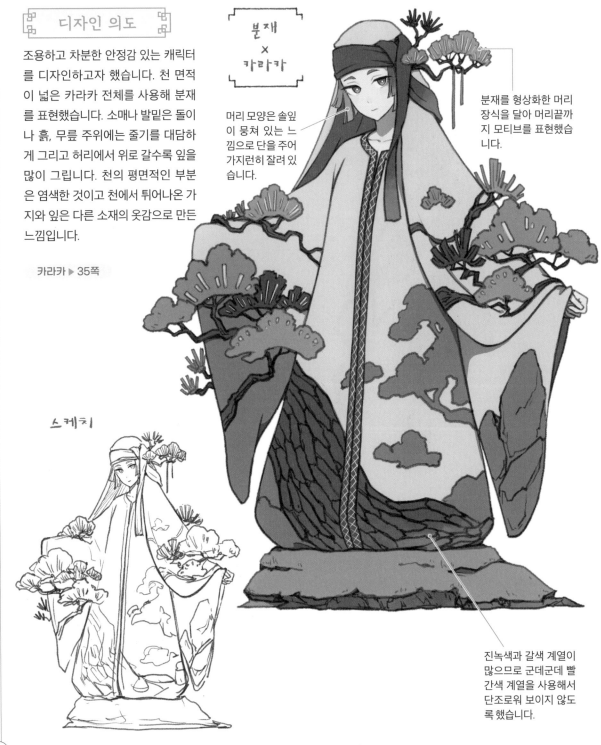

분재
×
카라카

머리 모양은 솔잎이 뭉쳐 있는 느낌으로 단을 주어 가지런히 잘려 있습니다.

분재를 형상화한 머리 장식을 달아 머리끝까지 모티브를 표현했습니다.

스케치

진녹색과 갈색 계열이 많으므로 군데군데 빨간색 계열을 사용해서 단조로워 보이지 않도록 했습니다.

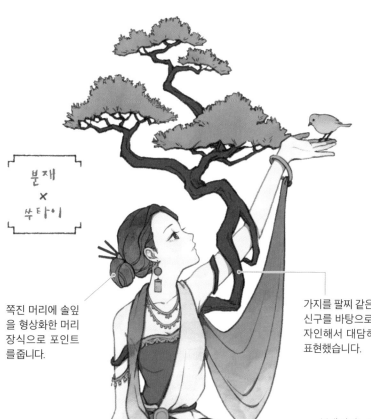

분재
✕
쑤타이

쪽진 머리에 솔잎을 형상화한 머리 장식으로 포인트를 줍니다.

디자인 의도

식물의 싱그러움, 시원함을 표현하기 위해 녹색 그러데이션을 바탕색으로 완성했습니다. 특징적인 포즈는 분재의 실루엣에서 아이디어를 얻어 생명력을 표현하면서도 어딘가 정물적이기도 한 2가지 느낌을 혼합했습니다. 새와 그 새를 바라보는 캐릭터의 표정이 더욱 신비롭습니다.

쑤타이 ▶ 30쪽

가지를 팔찌 같은 장신구를 바탕으로 디자인해서 대담하게 표현했습니다.

분재 가지는 자유롭게 모양을 바꿀 수 있습니다. 계절감을 주기 위해 잎의 색깔을 바꾸거나 꽃을 더해도 좋습니다.

다양한 귀걸이 디자인

분재 가지나 잎뿐만 아니라
이끼나 열매도 모티브 요소로 활용하기

분재를 주제로 디자인한 장신구는 단순하게 잎의 형태나 종류의 차이로 디자인하는 것도 좋지만 이끼나 솔방울, 꽃의 형태에서 힌트를 얻으면 아이디어를 확장시킬 수 있습니다. 분재 특유의 실루엣의 차이로 디자인해보는 것도 좋습니다.

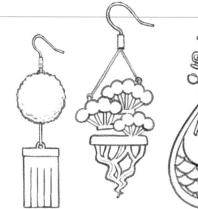

여름의 풍경, 액막이나 행운을 부르는 식물

꽈리

디자인 의도

꽈리의 큰 열매를 들고 있는, 노력하는 사람에게 힘이 되어 주는 캐릭터. 바주 쿠룽이 단순한 실루엣이어서 스카프로 움직임을 주었습니다. 스카프에서 꽈리 열매와 잎이 자라고 있는데 그림의 구도와 균형에 맞춰 개수와 크기를 바꾸는 것이 좋습니다. 옷의 무늬에도 꽈리를 넣어서 귀여움을 더했습니다.

바주 쿠룽 ▶ 40쪽

스카프의 오른쪽이 꽈리와 함께 크게 보이기 때문에 대비감 있게 스카프 왼쪽은 가볍게 두르고 있는 모습으로 표현했습니다.

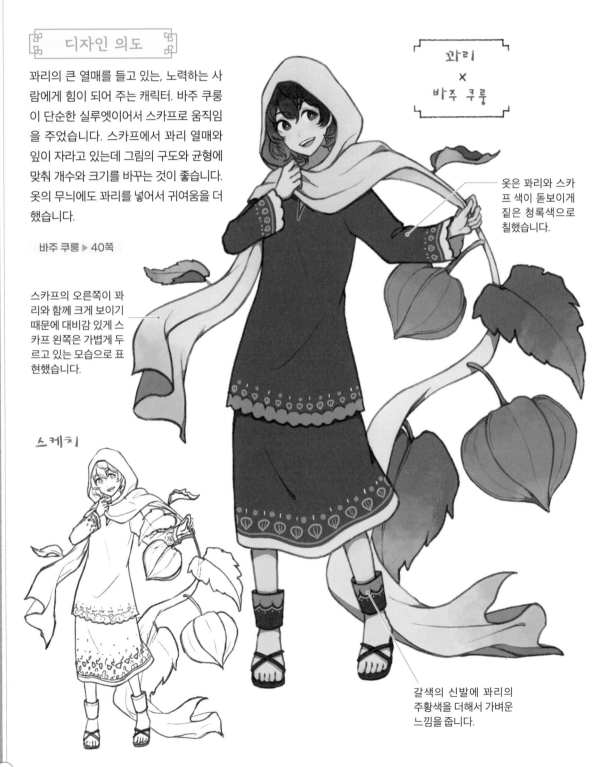

꽈리
×
바주 쿠룽

옷은 꽈리와 스카프 색이 돋보이게 짙은 청록색으로 칠했습니다.

스케치

갈색의 신발에 꽈리의 주황색을 더해서 가벼운 느낌을 줍니다.

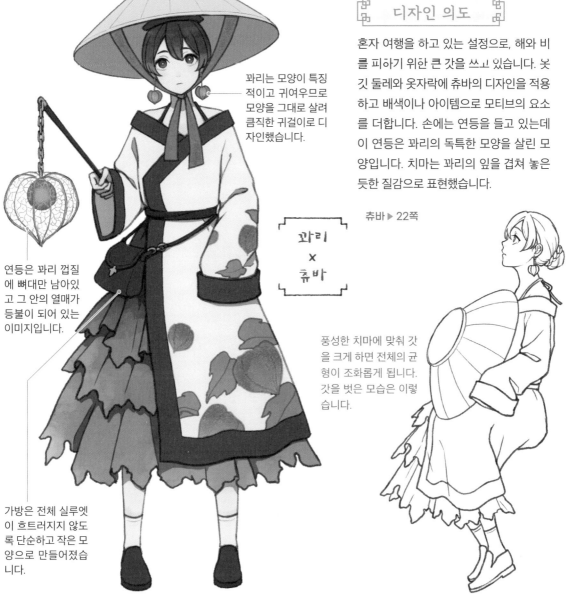

꽈리는 모양이 특징적이고 귀여우므로 모양을 그대로 살려 큼직한 귀걸이로 디자인했습니다.

연등은 꽈리 껍질에 뼈대만 남아있고 그 안의 열매가 등불이 되어 있는 이미지입니다.

가방은 전체 실루엣이 흐트러지지 않도록 단순하고 작은 모양으로 만들어졌습니다.

디자인 의도

혼자 여행을 하고 있는 설정으로, 해와 비를 피하기 위한 큰 갓을 쓰고 있습니다. 옷깃 둘레와 옷자락에 츄바의 디자인을 적용하고 배색이나 아이템으로 모티브의 요소를 더합니다. 손에는 연등을 들고 있는데 이 연등은 꽈리의 독특한 모양을 살린 모양입니다. 치마는 꽈리의 잎을 겹쳐 놓은 듯한 질감으로 표현했습니다.

츄바 ▶ 22쪽

꽈리
×
츄바

풍성한 치마에 맞춰 갓을 크게 하면 전체의 균형이 조화롭게 됩니다. 갓을 벗은 모습은 이렇습니다.

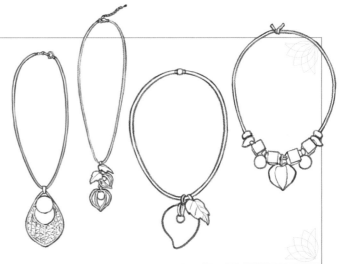

다양한 목걸이 디자인

장신구의 소재를 바꿔 모티브의 질감에 변화주기

같은 꽈리를 모티브로 한 목걸이도 그 질감을 바꾸어서 캐릭터의 느낌도 크게 달라집니다. 왼쪽부터 차례로 실제 뼈대만 남은 꽈리 껍질, 금속, 천연석의 곡옥, 나무 비즈의 소재로 만든 목걸이를 형상화했습니다. 식물과 나무로 된 장신구는 부드럽고 따뜻한 인상이 강하며, 돌이나 금속제의 장신구는 중후하고 고급스러운 느낌이 듭니다.

장마철에 작은 꽃들이 모여 공 모양으로 피어나는 꽃

수국

디자인 의도

장마철을 떠올리며 우산을 든 캐릭터로 색
상은 보라색 외에 파란색이나 하늘색과 같
은 색으로 완성했습니다. 한푸를 비옷처럼
변형해서 후드를 달고 옷자락 길이를 늘였
습니다. 우산이나 머리 장식, 옷에는 수국
의 장식을 더해서 통일감을 줍니다.

한푸 ▶ 20쪽

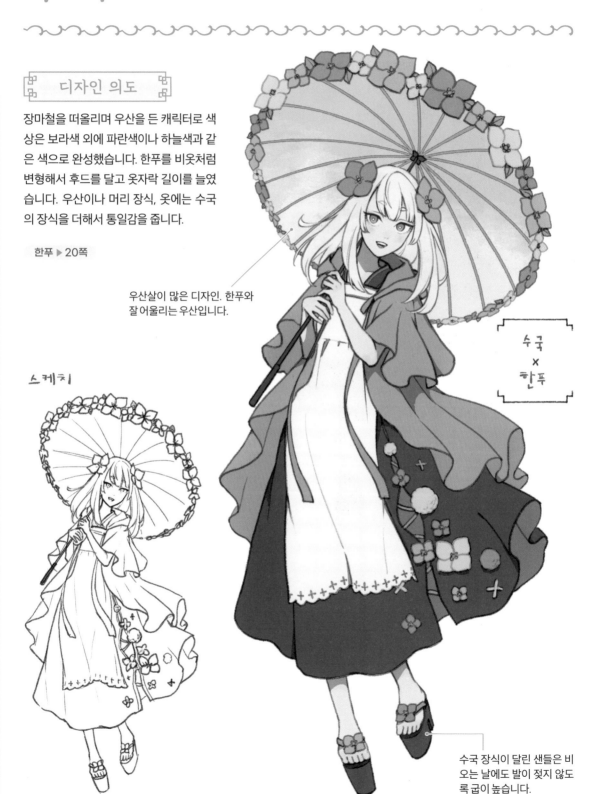

우산살이 많은 디자인. 한푸와
잘 어울리는 우산입니다.

스케치

수국
×
한푸

수국 장식이 달린 샌들은 비
오는 날에도 발이 젖지 않도
록 굽이 높습니다.

모자에 수국 장식을 더해
모티브의 느낌을 강하게
해주었습니다.

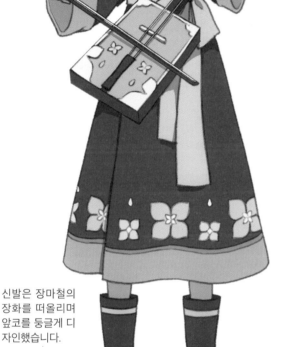

수국
×
델

디자인 의도

몽골의 마두금 연주자라는 설정으로 온화
한 성격의 소녀를 생각하며 그렸습니다.
의상은 델의 형태를 참고하면서 길이를 짧
게 만들고 허리에 큰 리본을 매서 귀엽게,
치맛자락에는 수국 무늬를 넣어 여성스러
운 느낌을 더했습니다. 의상 전체를 남색
으로 칠해 차분한 느낌을 더했습니다.

델 ▶ 29쪽

수국
×
키라

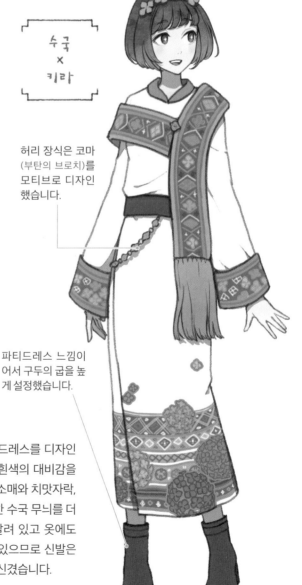

허리 장식은 코마
(부탄의 브로치)를
모티브로 디자인
했습니다.

파티드레스 느낌이
어서 구두의 굽을 높
게 설정했습니다.

신발은 장마철의
장화를 떠올리며
앞코를 둥글게 디
자인했습니다.

수국에서 연상되는
비의 이미지가
더해지기 쉬워요!

디자인 의도

키라를 바탕으로 파티 스타일의 드레스를 디자인
했습니다. 전체적으로 보라색과 흰색의 대비감을
주어 무늬가 돋보이게 했습니다. 소매와 치맛자락,
어깨에 두른 천인 라츄에는 화려한 수국 무늬를 더
했습니다. 머리띠에 수국 꽃이 달려 있고 옷에도
전체적으로 무늬가 많이 들어가 있으므로 신발은
무늬가 없는 담백한 레인 부츠를 신겼습니다.

키라 ▶ 38쪽

달마가 좌선하는 모습을 본떠 만든 붉은 색의 오뚜기 인형

달마인형

디자인 의도

축제를 정말 좋아하고 활발한 어린 소녀라는 설정으로 그렸습니다. 색상은 빨간색을 중심으로, 포인트 색은 반대색인 하늘색을 사용하여 배색했습니다. 하오리 가운데에는 福(복)자, 소매에는 라인 모양의 무늬를 그려 넣었습니다. 달마 인형이 대굴대굴 굴러가고 안정감이 없는 느낌을 주기 위해 신발은 굽이 하나 있는 일본의 나막신 '텐구게다'를 참고하여 불안정하게 디자인했습니다.

기모노 ▶ 14쪽

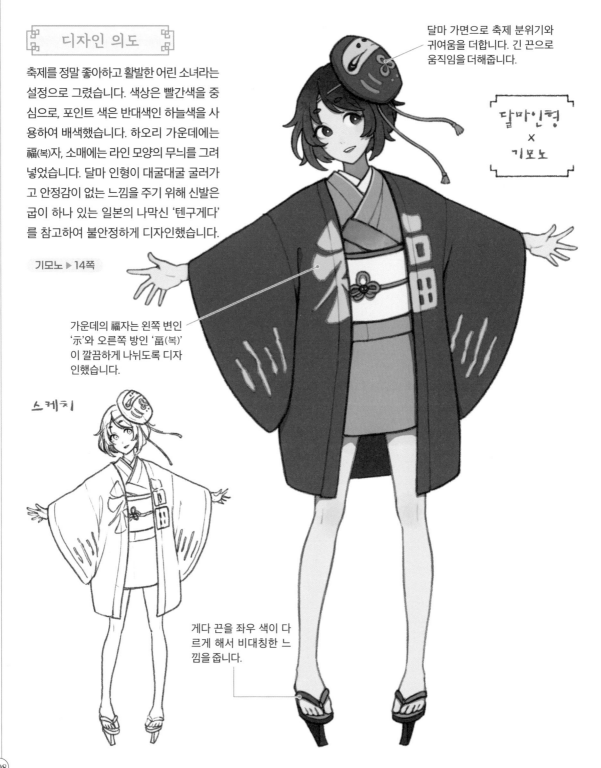

달마 가면으로 축제 분위기와 귀여움을 더합니다. 긴 끈으로 움직임을 더해줍니다.

달마인형 × 기모노

가운데의 福자는 왼쪽 변인 '示'와 오른쪽 방인 '畐(복)'이 깔끔하게 나뉘도록 디자인했습니다.

스케치

게다 끈을 좌우 색이 다르게 해서 비대칭한 느낌을 줍니다.

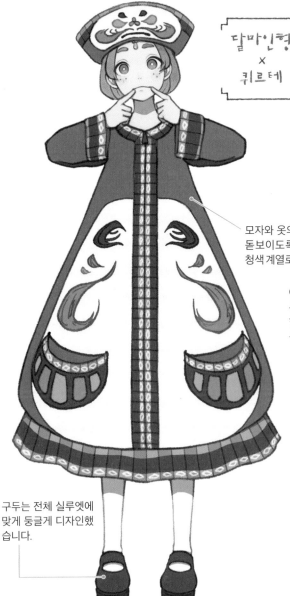

달마인형
×
퀴르테

장난기 넘치는 어린 소녀를 상상했어요. 포즈는 달미의 표정을 짓고 있는 모습입니다. 진체 실루엣을 달마처럼 부풀어 오른 모습을 바탕으로 하여 옷깃과 소매, 옷자락에 자수를 넣었습니다. 모자와 옷에는 달마의 얼굴을 모티브로 한 자수 디자인을 넣고 옷 좌우에는 큰 주머니가 달려 있습니다.

퀴르테 ▶ 33쪽

모자와 옷의 얼굴, 무늬가 돋보이도록 옷 바탕색은 청색 계열로 칠했습니다.

달마인형
×
아오자이

아오자이를 흰색으로 통일하여 붉은 달마 조형물과 대비되어 서로 돋보이게 했습니다.

구두는 전체 실루엣에 맞게 둥글게 디자인했습니다.

편하게 움직일 수 있도록 아오자이 아래에 바지를 입고 있습니다.

디자인 의도

종잡을 수 없는 미스터리한 분위기를 자아내는 성숙한 캐릭터 이미지. 달마는 캐릭터가 앉아있는 조형물로 연출했습니다. 갓과 옷자락에도 달마를 형상화한 무늬를 넣었습니다. 전체적으로 볼륨이 있게 표현하기 위해 헤어스타일은 긴 머리로 나부끼게 함으로써 움직이기 시작했습니다.

아오자이 ▶ 24쪽

사자탈

디자인 의도

사자처럼 강하고 심지 굳은 성격을 떠올리며 그렸습니다. 머리에 큰 사자탈을 써서 모티브를 크게 보여주었습니다. 옷은 사자춤 의상을 바탕으로 오하라메의 옷깃과 앞치마 모양을 조합하여 디자인하였으며, 사자탈 크기에 지지 않도록 펑퍼짐한 바지를 입혀 전체 균형을 이루고 있습니다. 신발도 오하라메의 디자인을 참고했습니다.

오하라메 ▶ 18쪽

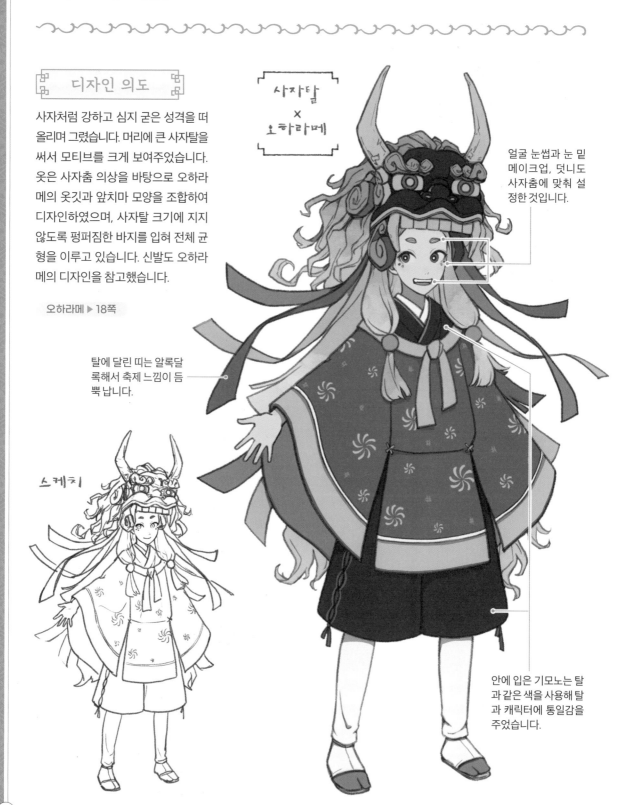

사자탈
×
오하라메

얼굴 눈썹과 눈 밑 메이크업, 덧니도 사자춤에 맞춰 설정한 것입니다.

탈에 달린 띠는 알록달록해서 축제 느낌이 듬뿍 납니다.

스케치

안에 입은 기모노는 탈과 같은 색을 사용해 탈과 캐릭터에 통일감을 주었습니다.

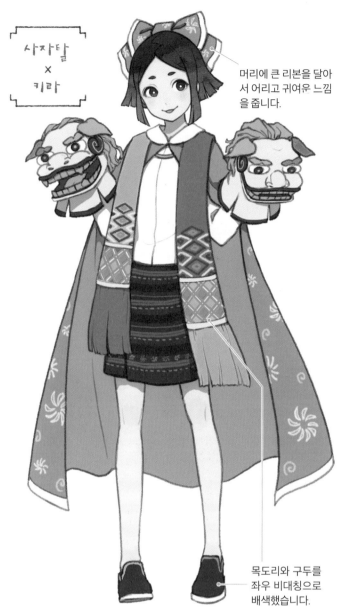

사자탈 × 키라

머리에 큰 리본을 달아서 어리고 귀여운 느낌을 줍니다.

목도리와 구두를 좌우 비대칭으로 배색했습니다.

디자인 의도

사자탈 손 인형을 갖고 있는 호기심 많고 인형놀이를 좋아하는 성격의 소녀를 떠올리며 디자인했습니다. 표정은 조금 어려 보이게 그렸습니다. 키라를 바탕으로 목덜미에서 사자탈을 형상화한 망토를 입혔습니다. 부탄의 스카프인 라츄를 형상화한 목도리도 어깨에 두르고 있습니다. 치마는 기장을 짧게 하고 가로 줄무늬를 그렸습니다.

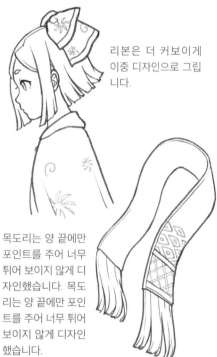

리본은 더 커보이게 이중 디자인으로 그립니다.

목도리는 양 끝에만 포인트를 주어 너무 튀어 보이지 않게 디자인했습니다. 목도리는 양 끝에만 포인트를 주어 너무 튀어 보이지 않게 디자인했습니다.

문양 디자인

다양한 일본전통문양으로 느낌에 맞춰 고르기

일본 느낌의 캐릭터를 디자인할 때 중요한 것이 의상의 패턴 디자인입니다. 이른바 일본전통문양을 사용패서 패턴 디자인을 하는 것이 편리한데 이 문양에는 각각 의미가 있기 때문에 캐릭터에 맞게 선택해서 디자인합니다. 예를 들어 마엽문양에는 '성장'과 '액막이', 당초문양에는 '생명력'과 '장수', 청해파문양에는 '영원'이나 '평온'이라는 의미가 담겨 있습니다.

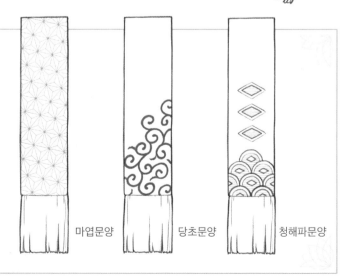

마엽문양 당초문양 청해파문양

연하고 부드러운 대비감으로 시선을 뗄 수 없는 빛

등

디자인 의도

신기한 등을 파는 아가씨라는 설정입니다. 의상은 한복을 거의 그대로 그려 세부에 연출을 더했습니다. 치마 전체는 등의 천, 파란색 세로 라인은 등의 뼈대를 각각 형상화한 디자인입니다. 검은색에 가까운 짙은 갈색 부분은 옻칠된 뼈대를 참고해 디자인한 것입니다.

한복 ▶ 23쪽

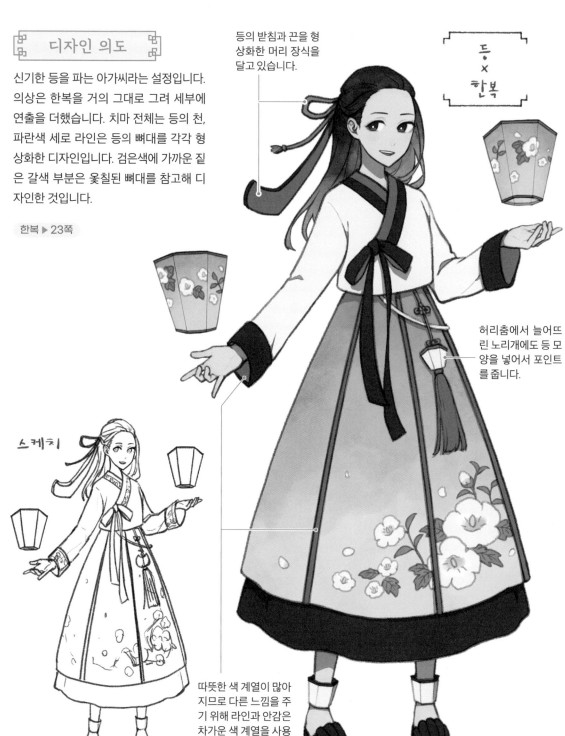

등의 받침과 끈을 형상화한 머리 장식을 달고 있습니다.

등 × 한복

허리춤에서 늘어뜨린 노리개에도 등 모양을 넣어서 포인트를 줍니다.

스케치

따뜻한 색 계열이 많아지므로 다른 느낌을 주기 위해 라인과 안감은 차가운 색 계열을 사용했습니다.

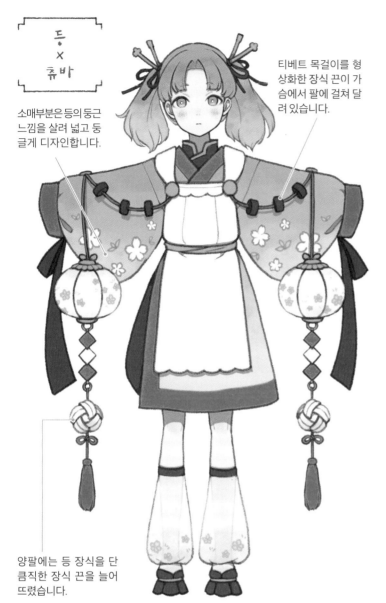

등
×
츄바

소매부분은 등의둥근 느낌을 살려 넓고 둥글게 디자인합니다.

티베트 목걸이를 형상화한 장식 끈이 가슴에서 팔에 걸쳐 달려 있습니다.

양팔에는 등 장식을 단 큼직한 장식 끈을 늘어뜨렸습니다.

디자인 의도

여자아이의 건강과 행복을 빌기 위한 일본의 축제, 히나마츠리 느낌을 살려 전체를 디자인했습니다. 과자를 아주 좋아하는 소녀라는 설정을 했습니다. 귀여운 느낌으로 분홍색과 흰색을 기본으로 한 배색에 군데군데 어두운 색으로 포인트를 주었습니다. 발은 등의 천을 형상화한 풍선 모양의 레그 워머와 등의 받침을 모티브로 한 신발을 디자인해 사랑스럽게 완성했습니다.

츄바 ▶ 22쪽

기쁜 일이 생기면 머리나 장식이 파닥파닥 움직입니다.

다양한 신발 디자인

신발은 지위와 직업을
나타내는 중요한 포인트

의상에 따라 보이지 않는 등 간단하게 표현하기 쉬운 발아래와 신발 디자인이지만 캐릭터 설정을 나타내는 중요한 요소입니다. 귀족이나 지위가 높은 인물은 걸어서 행동하는 범위가 좁기 때문에, 실용성보다 디자인이 중요합니다. 하인이나 싸움에 임하는 전사는 튼튼하고 면적이 넓은 신발을 신죠. 마을 사람이나 나그네는 가볍고 발에 잘 맞는 신발로 구분해 그리면 캐릭터가 더 현실성 있습니다.

귀족의 신발

하인이나
전사의 신발

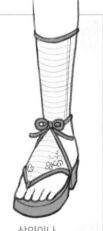

상인이나
나그네의 신발

화투

디자인 의도

화투를 자유자재로 다룰 수 있는 이상한 힘을 가진 사람이라는 설정입니다. 아이들을 돌보는 것을 좋아하는 아가씨라는 일면도 가지고 있습니다. 배색은 빨간색, 베이지색, 진녹색, 검은색 4가지 색이 바탕입니다. 화투는 네모난 패 안에 생생한 곡선으로 그린 풀잎이나 생물이 인상적이어서 사각형과 직선을 많이 사용한 옷에 부드러운 곡선으로 무늬를 더했습니다.

아오자이 ▶ 24쪽

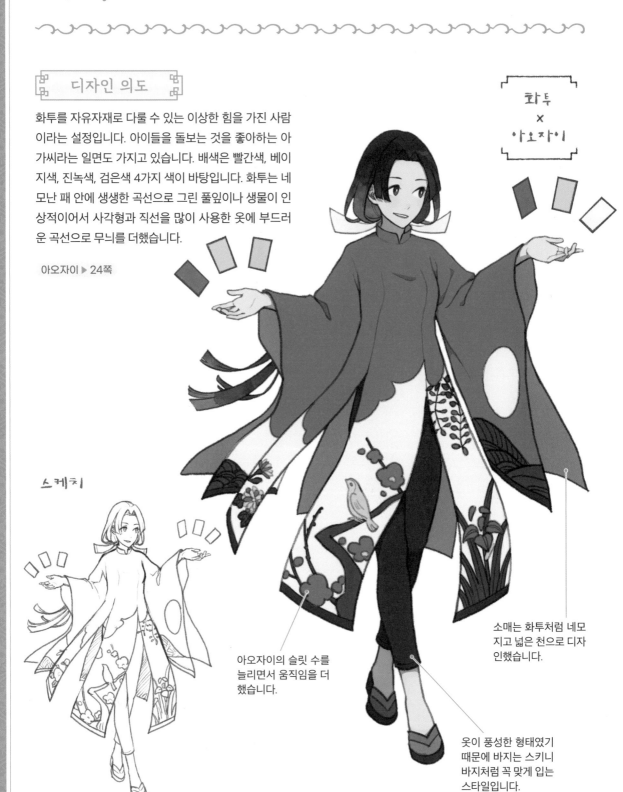

화투 × 아오자이

스케치

소매는 화투처럼 네모지고 넓은 천으로 디자인했습니다.

아오자이의 슬릿 수를 늘리면서 움직임을 더했습니다.

옷이 풍성한 형태였기 때문에 바지는 스키니 바지처럼 꼭 맞게 입는 스타일입니다.

화투
×
시로무쿠

시로무쿠 ▶ 17쪽

디자인 의도

품위와 여유가 있는 요조숙녀 느낌. 새하얀 의상이 아닌 화려한 무늬가 그려져 있는 우치카케를 참고했습니다. 소매 부분은 화투의 겹침을 참고하여 형태를 디자인했습니다. 머리모양은 '츠노 카쿠시'(일본의 전통혼례 때에 신부가 머리에 쓰는 흰 비단천)를 참고하여 뒷부분은 화투 모양으로 디자인했습니다. 무늬는 빨간색과 노란색의 난색계열을 중심으로 하고 바탕이 되는 천은 반대색인 하늘색으로 했습니다.

안쪽 기모노의 오비 때문에 튀어나온 부분을 그리면 더욱 사실적입니다.

머리장식은 화투에 그려진 모란을 모티브로 디자인했습니다.

어린 느낌이 들도록 손이 보이지 않게 소매를 조금 큼직하게 디자인했습니다.

무늬는 부위로 구성을 나누는 것이 아니라 한 폭의 그림으로 그렸습니다.

화투
×
사롱 케바야

화투를 치는 방법이나 규칙을 알아두면 디자인 아이디어를 얻기 쉬워요.

디자인 의도

내성적이고 얌전한 소녀를 떠올리고 전체적으로 단순하게 디자인했습니다. 옷깃이나 소매, 치마의 라인은 사롱 케바야의 디자인을 적용해 무늬에 대표적인 화투 요소인 나비를 그려 넣었습니다. 치마에는 화투 디자인과 함께 라인을 넣고 슬릿을 넣어 조금 벌어지게 했습니다.

사롱 케바야 ▶ 39쪽

포동포동한 떡과 따뜻하고 달콤한 팔의 하모니

팥죽

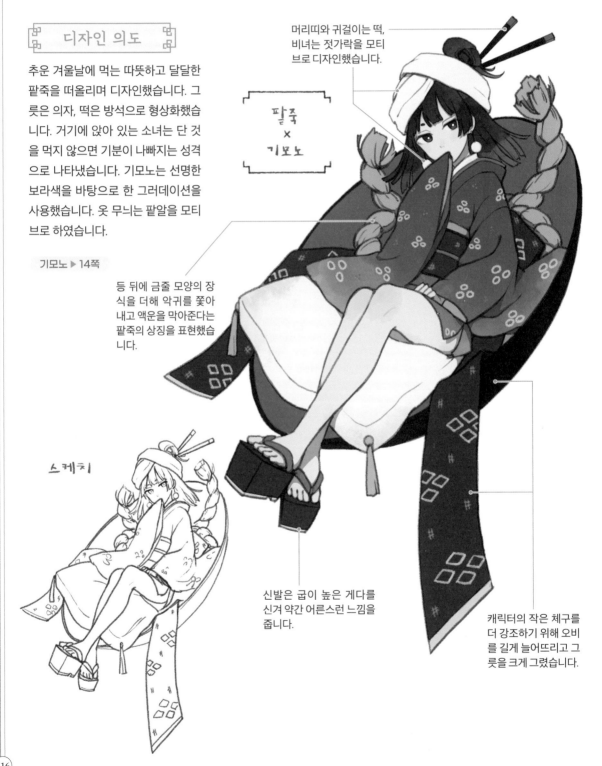

디자인 의도

추운 겨울날에 먹는 따뜻하고 달달한 팥죽을 떠올리며 디자인했습니다. 그릇은 의자, 떡은 방석으로 형상화했습니다. 거기에 앉아 있는 소녀는 단 것을 먹지 않으면 기분이 나빠지는 성격으로 나타냈습니다. 기모노는 선명한 보라색을 바탕으로 한 그러데이션을 사용했습니다. 옷 무늬는 팥알을 모티브로 하였습니다.

기모노 ▶ 14쪽

머리띠와 귀걸이는 떡, 비녀는 젓가락을 모티브로 디자인했습니다.

팥죽 × 기모노

등 뒤에 금줄 모양의 장식을 더해 악귀를 쫓아내고 액운을 막아준다는 팥죽의 상징을 표현했습니다.

스케치

신발은 굽이 높은 게다를 신겨 약간 어른스런 느낌을 줍니다.

캐릭터의 작은 체구를 더 강조하기 위해 오비를 길게 늘어뜨리고 그릇을 크게 그렸습니다.

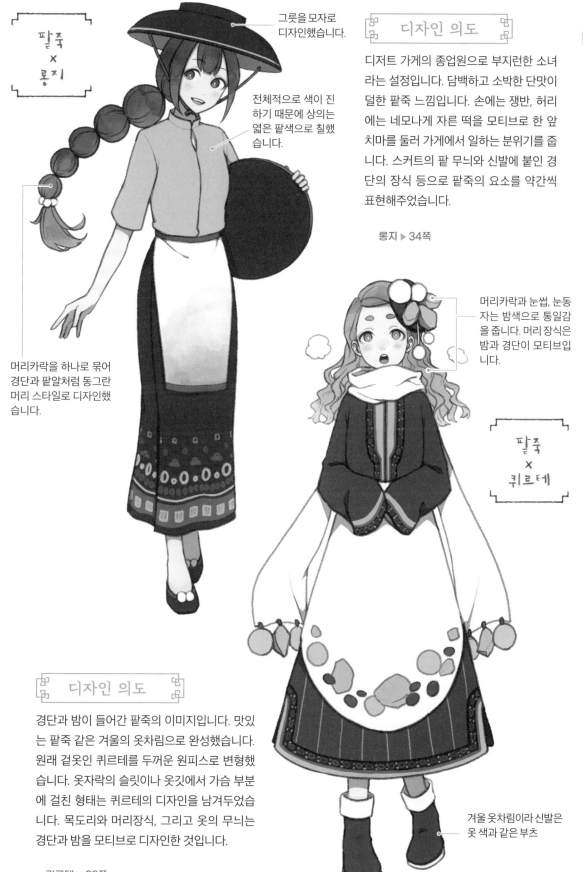

팔죽
✕
롱지

그릇을 모자로
디자인했습니다.

전체적으로 색이 진
하기 때문에 상의는
엷은 팥색으로 칠했
습니다.

머리카락을 하나로 묶어
경단과 팥알처럼 동그란
머리 스타일로 디자인했
습니다.

디자인 의도

디저트 가게의 종업원으로 부지런한 소녀
라는 설정입니다. 담백하고 소박한 단맛이
덜한 팥죽 느낌입니다. 손에는 쟁반, 허리
에는 네모나게 자른 떡을 모티브로 한 앞
치마를 둘러 가게에서 일하는 분위기를 줍
니다. 스커트의 팥 무늬와 신발에 붙인 경
단의 장식 등으로 팥죽의 요소를 약간씩
표현해주었습니다.

롱지 ▶ 34쪽

머리카락과 눈썹, 눈동
자는 밤색으로 통일감
을 줍니다. 머리장식은
밤과 경단이 모티브입
니다.

팔죽
✕
퀴르테

디자인 의도

경단과 밤이 들어간 팥죽의 이미지입니다. 맛있
는 팥죽 같은 겨울의 옷차림으로 완성했습니다.
원래 겉옷인 퀴르테를 두꺼운 원피스로 변형했
습니다. 옷자락의 슬릿이나 옷깃에서 가슴 부분
에 걸친 형태는 퀴르테의 디자인을 남겨두었습
니다. 목도리와 머리장식, 그리고 옷의 무늬는
경단과 밤을 모티브로 디자인한 것입니다.

겨울 옷차림이라 신발은
옷 색과 같은 부츠

퀴르테 ▶ 33쪽

홍차

스케치

홍차 × 카프탄

밀크티의 색을 떠올려 그러데이션을 준 갈색 머리로 설정했습니다.

손에 큰 스푼을 쥐여 모티브의 느낌을 강조합니다.

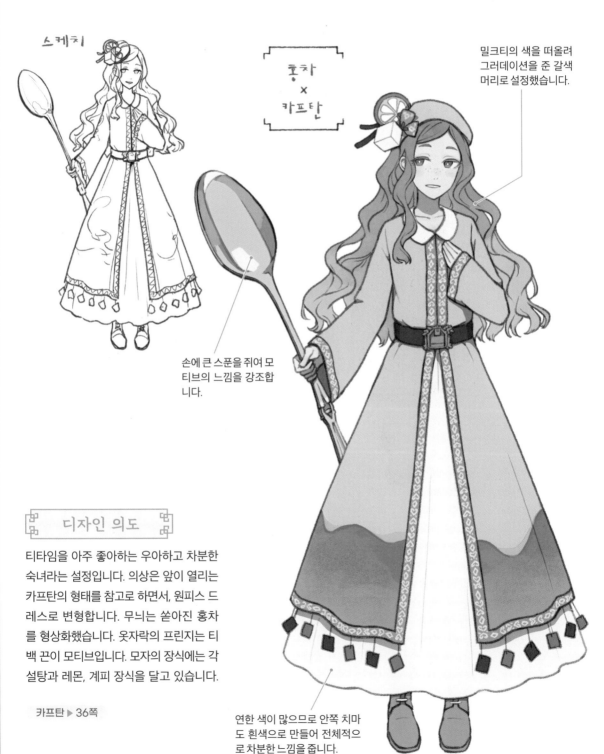

디자인 의도

티타임을 아주 좋아하는 우아하고 차분한 숙녀라는 설정입니다. 의상은 앞이 열리는 카프탄의 형태를 참고로 하면서, 원피스 드레스로 변형합니다. 무늬는 쏟아진 홍차를 형상화했습니다. 옷자락의 프린지는 티백 끈이 모티브입니다. 모자의 장식에는 각설탕과 레몬, 계피 장식을 달고 있습니다.

카프탄 ▶ 36쪽

연한 색이 많으므로 안쪽 치마도 흰색으로 만들어 전체적으로 차분한 느낌을 줍니다.

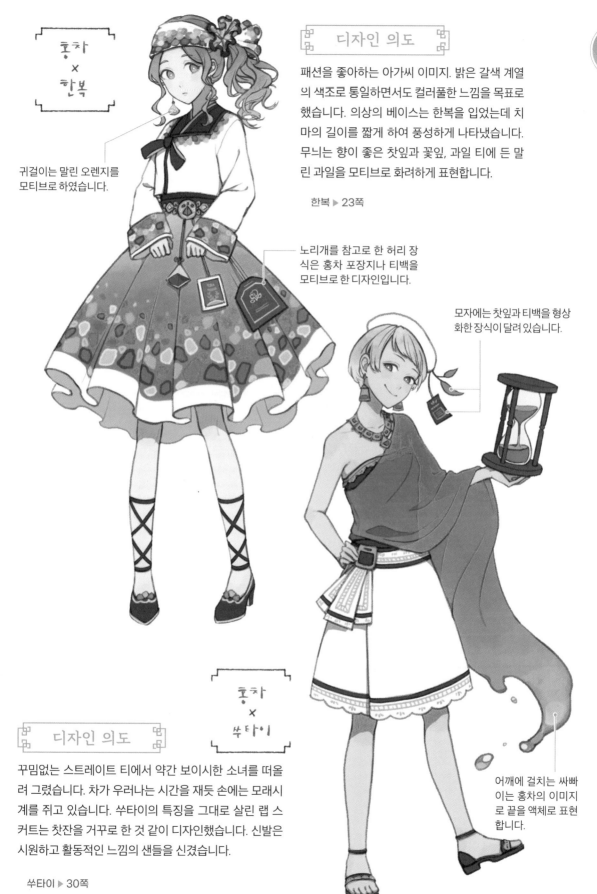

홍차
×
한복

귀걸이는 말린 오렌지를
모티브로 하였습니다.

디자인 의도

패션을 좋아하는 아가씨 이미지. 밝은 갈색 계열
의 색조로 통일하면서도 컬러풀한 느낌을 목표로
했습니다. 의상의 베이스는 한복을 입었는데 치
마의 길이를 짧게 하여 풍성하게 나타냈습니다.
무늬는 향이 좋은 찻잎과 꽃잎, 과일 티에 든 말
린 과일을 모티브로 화려하게 표현합니다.

한복 ▶ 23쪽

노리개를 참고로 한 허리 장
식은 홍차 포장지나 티백을
모티브로 한 디자인입니다.

모자에는 찻잎과 티백을 형상
화한 장식이 달려 있습니다.

홍차
×
쑤타이

디자인 의도

꾸밈없는 스트레이트 티에서 약간 보이시한 소녀를 떠올
려 그렸습니다. 차가 우러나는 시간을 재듯 손에는 모래시
계를 쥐고 있습니다. 쑤타이의 특징을 그대로 살린 랩 스
커트는 찻잔을 거꾸로 한 것 같이 디자인했습니다. 신발은
시원하고 활동적인 느낌의 샌들을 신겼습니다.

쑤타이 ▶ 30쪽

어깨에 걸치는 싸빠
이는 홍차의 이미지
로 끝을 액체로 표현
합니다.

검은 날개로 거리를 날아다니는 똑똑한 새

까마귀

디자인 의도

조금 까다로운 여왕님을 떠올렸습니다. 카
프탄은 상하의가 나누어져 있는 종류를 참
고해서 디자인했습니다. 강하고 기품 있게
표현하기 위해 치맛자락과 머리에 깃털 디
자인을 넣어 전체를 거친 실루엣으로 꾸몄
습니다. 까마귀이므로 배색은 검은 계열로
통일하고, 그만큼 독특한 옷의 형태와 옷감
의 질감을 느낄 수 있도록 디자인했습니다.

카프탄 ▶ 36쪽

옷에도 모자와 마찬가
지로 까마귀 발자국 자
수가 새겨져 있습니다.

모자에는 까마귀 발자
국을 형상화한 자수가
새겨져 있습니다.

까마귀
×
카프탄

스케치

어두운 색의 면적이 많기 때문에
노출 부위를 늘려 너무 무거운 느
낌이 들지 않게 했습니다.

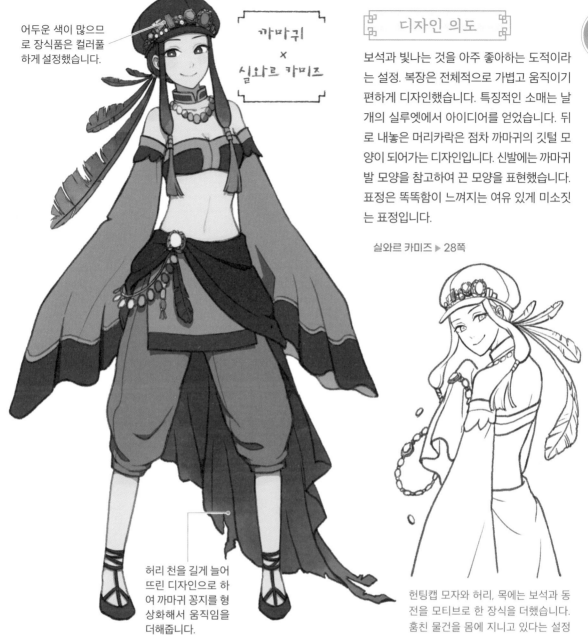

어두운 색이 많으므로 장식품은 컬러풀하게 설정했습니다.

까마귀
×
실와르 카미즈

디자인 의도

보석과 빛나는 것을 아주 좋아하는 도적이라는 설정. 복장은 전체적으로 가볍고 움직이기 편하게 디자인했습니다. 특징적인 소매는 날개의 실루엣에서 아이디어를 얻었습니다. 뒤로 내놓은 머리카락은 점차 까마귀의 깃털 모양이 되어가는 디자인입니다. 신발에는 까마귀 발 모양을 참고하여 끈 모양을 표현했습니다. 표정은 똑똑함이 느껴지는 여유 있게 미소짓는 표정입니다.

실와르 카미즈 ▶ 28쪽

허리 천을 길게 늘어뜨린 디자인으로 하여 까마귀 꽁지를 형상화해서 움직임을 더해줍니다.

헌팅캡 모자와 허리, 목에는 보석과 동전을 모티브로 한 장식을 더했습니다. 훔친 물건을 몸에 지니고 있다는 설정입니다.

깃털을 이용한 머리장식 디자인

새의 깃털은 다양한
소품디자인을 만들기 쉬운 모티브

이번에는 옷과 머리 디자인을 중심으로 까마귀 깃털의 이미지를 조합했지만, 장식품도 마찬가지로 디자인할 수 있습니다. 가운데 큰 보석을 붙인 리본의 끈을 깃털로 디자인하거나 금속으로 된 머리핀이나 보석을 단 비녀도 좋을 것입니다.

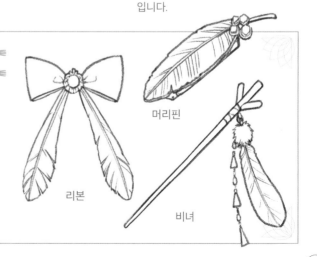

머리핀

리본

비녀

해파리

디자인 의도

해파리의 옅은 하늘색과 연보라색 같은 차가운 색 계열을 사용했습니다. 해파리 갓을 츠보쇼우조쿠의 갓으로 표현하고 촉수는 늘어뜨린 천으로 표현했습니다. 머리스타일도 해파리가 연상되도록 버섯머리 스타일로 했습니다. 큰 갓에 비해 아래 복장은 깔끔한 볼륨감을 만들고 싶었기 때문에 길이가 짧은 호박 바지에 오버니 삭스를 조합해 입혔습니다.

츠보쇼우조쿠 ▶ 19쪽

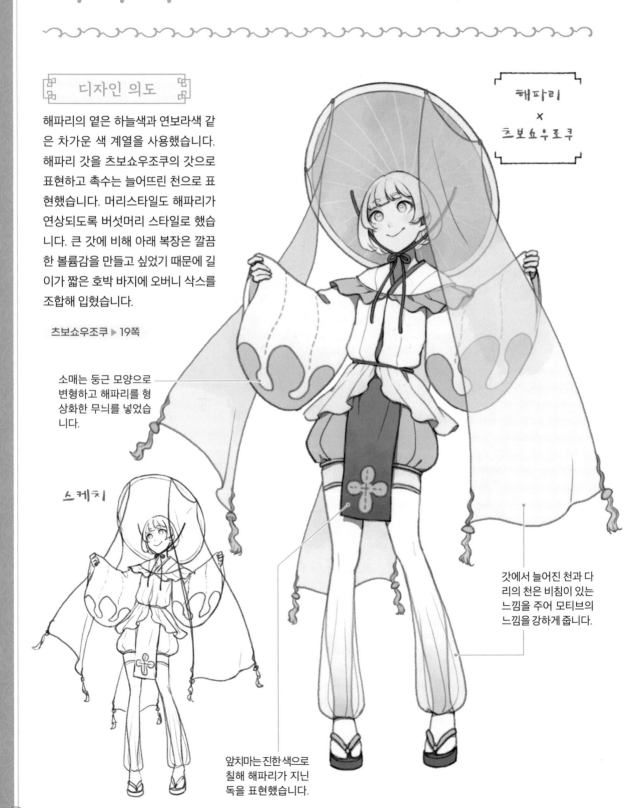

해파리
x
츠보쇼우조쿠

소매는 둥근 모양으로 변형하고 해파리를 형상화한 무늬를 넣었습니다.

스케치

갓에서 늘어진 천과 다리의 천은 비침이 있는 느낌을 주어 모티브의 느낌을 강하게 줍니다.

앞치마는 진한색으로 칠해 해파리가 지닌 독을 표현했습니다.

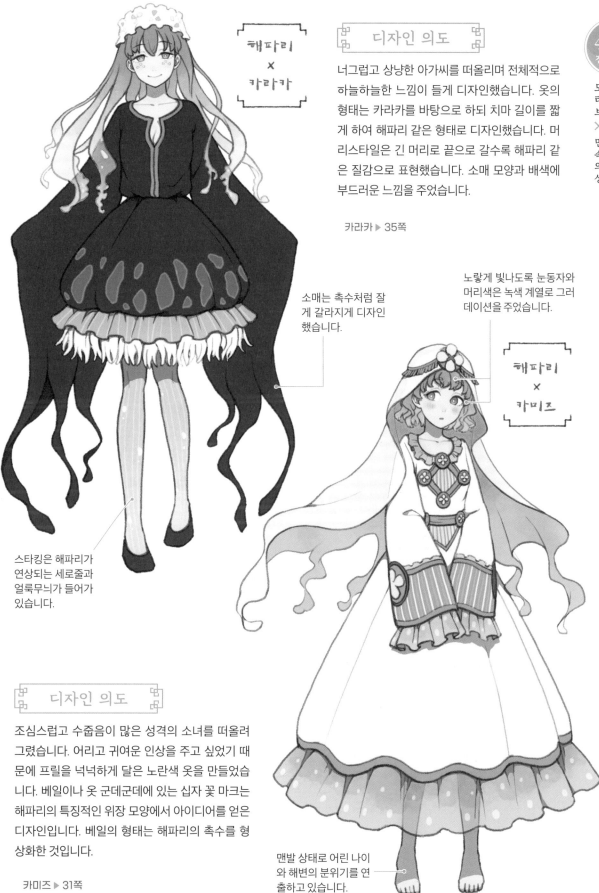

4
장

모
티
브
×
민
속
의
상

해파리
×
카라카

디자인 의도

너그럽고 상냥한 아가씨를 떠올리며 전체적으로
하늘하늘한 느낌이 들게 디자인했습니다. 옷의
형태는 카라카를 바탕으로 하되 치마 길이를 짧
게 하여 해파리 같은 형태로 디자인했습니다. 머
리스타일은 긴 머리로 끝으로 갈수록 해파리 같
은 질감으로 표현했습니다. 소매 모양과 배색에
부드러운 느낌을 주었습니다.

카라카 ▶ 35쪽

소매는 촉수처럼 잘
게 갈라지게 디자인
했습니다.

노랗게 빛나도록 눈동자와
머리색은 녹색 계열로 그러
데이션을 주었습니다.

해파리
×
카미즈

스타킹은 해파리가
연상되는 세로줄과
얼룩무늬가 들어가
있습니다.

디자인 의도

조심스럽고 수줍음이 많은 성격의 소녀를 떠올려
그렸습니다. 어리고 귀여운 인상을 주고 싶었기 때
문에 프릴을 넉넉하게 달은 노란색 옷을 만들었습
니다. 베일이나 옷 군데군데에 있는 십자 꽃 마크는
해파리의 특징적인 위장 모양에서 아이디어를 얻은
디자인입니다. 베일의 형태는 해파리의 촉수를 형
상화한 것입니다.

카미즈 ▶ 31쪽

맨발 상태로 어린 나이
와 해변의 분위기를 연
출하고 있습니다.

형형색색의 드레스를 입고 물속에서 춤을 추는 물고기

금붕어

디자인 의도

밝고 긍정적이며 노력형의 아이돌 이미지. 금붕어의 한 종류인 토사킨이나 유금을 참고해서 치파오를 무대 의상 같은 주름 장식이 많은 디자인으로 재해석했습니다. 소매나 치마 뒤의 큰 리본은 비침 있는 옷감으로 금붕어의 가슴지느러미와 꼬리지느러미의 질감을 표현했습니다. 아이돌 느낌을 내기 위해 움직임이 있는 포즈로 그렸습니다.

치파오 ▶ 21쪽

금붕어
×
치파오

스케치

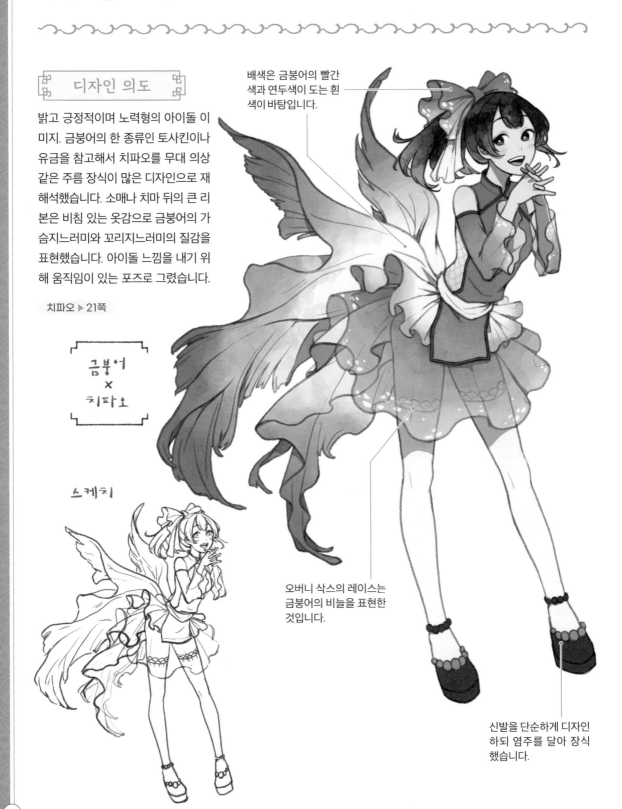

배색은 금붕어의 빨간 색과 연두색이 도는 흰 색이 바탕입니다.

오버니 삭스의 레이스는 금붕어의 비늘을 표현한 것입니다.

신발을 단순하게 디자인 하되 염주를 달아 장식 했습니다.

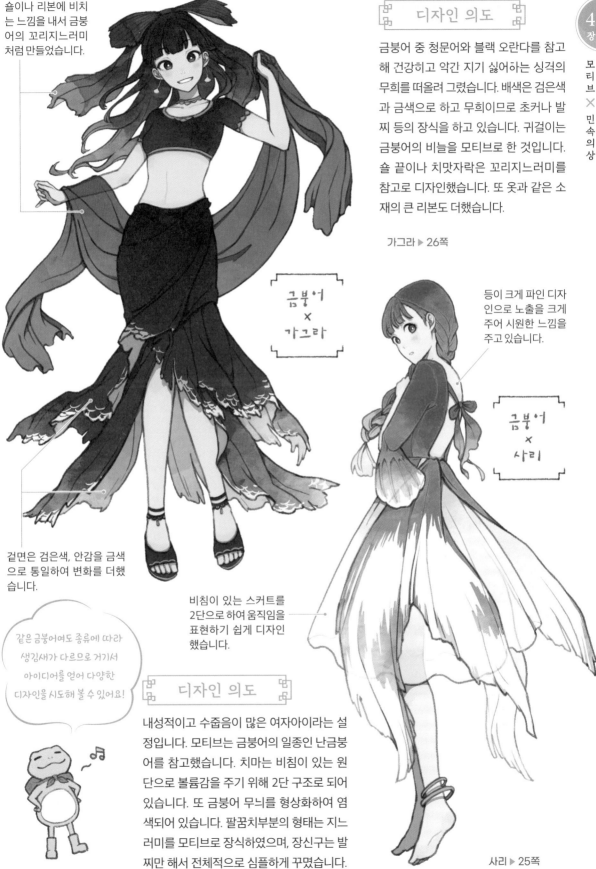

숄이나 리본에 비치는 느낌을 내서 금붕어의 꼬리지느러미처럼 만들었습니다.

가그라 ▶ 26쪽

디자인 의도

금붕어 중 청문어와 블랙 오란다를 참고해 건강히고 약간 지기 싫어하는 싱격의 무희를 떠올려 그렸습니다. 배색은 검은색과 금색으로 하고 무희이므로 초커나 발찌 등의 장식을 하고 있습니다. 귀걸이는 금붕어의 비늘을 모티브로 한 것입니다. 숄 끝이나 치맛자락은 꼬리지느러미를 참고로 디자인했습니다. 또 옷과 같은 소재의 큰 리본도 더했습니다.

금붕어
✕
가그라

등이 크게 파인 디자인으로 노출을 크게 주어 시원한 느낌을 주고 있습니다.

금붕어
✕
사리

겉면은 검은색, 안감을 금색으로 통일하여 변화를 더했습니다.

같은 금붕어여도 종류에 따라 생김새가 다르므로 거기서 아이디어를 얻어 다양한 디자인을 시도해 볼 수 있어요!

비침이 있는 스커트를 2단으로 하여 움직임을 표현하기 쉽게 디자인했습니다.

디자인 의도

내성적이고 수줍음이 많은 여자아이라는 설정입니다. 모티브는 금붕어의 일종인 난금붕어를 참고했습니다. 치마는 비침이 있는 원단으로 볼륨감을 주기 위해 2단 구조로 되어 있습니다. 또 금붕어 무늬를 형상화하여 염색되어 있습니다. 팔꿈치부분의 형태는 지느러미를 모티브로 장식하였으며, 장신구는 발찌만 해서 전체적으로 심플하게 꾸몄습니다.

사리 ▶ 25쪽

산호

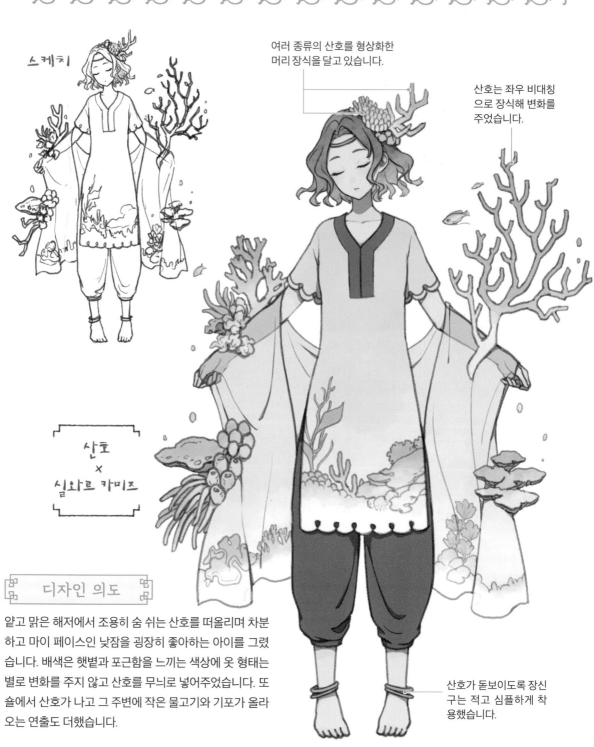

스케치

여러 종류의 산호를 형상화한
머리 장식을 달고 있습니다.

산호는 좌우 비대칭
으로 장식해 변화를
주었습니다.

산호
×
실와르 카미즈

산호가 돋보이도록 장신
구는 적고 심플하게 착
용했습니다.

디자인 의도

얕고 맑은 해저에서 조용히 숨 쉬는 산호를 떠올리며 차분
하고 마이 페이스인 낮잠을 굉장히 좋아하는 아이를 그렸
습니다. 배색은 햇볕과 포근함을 느끼는 색상에 옷 형태는
별로 변화를 주지 않고 산호를 무늬로 넣어주었습니다. 또
솔에서 산호가 나고 그 주변에 작은 물고기와 기포가 올라
오는 연출도 더했습니다.

실와르 카미즈 ▶ 28쪽

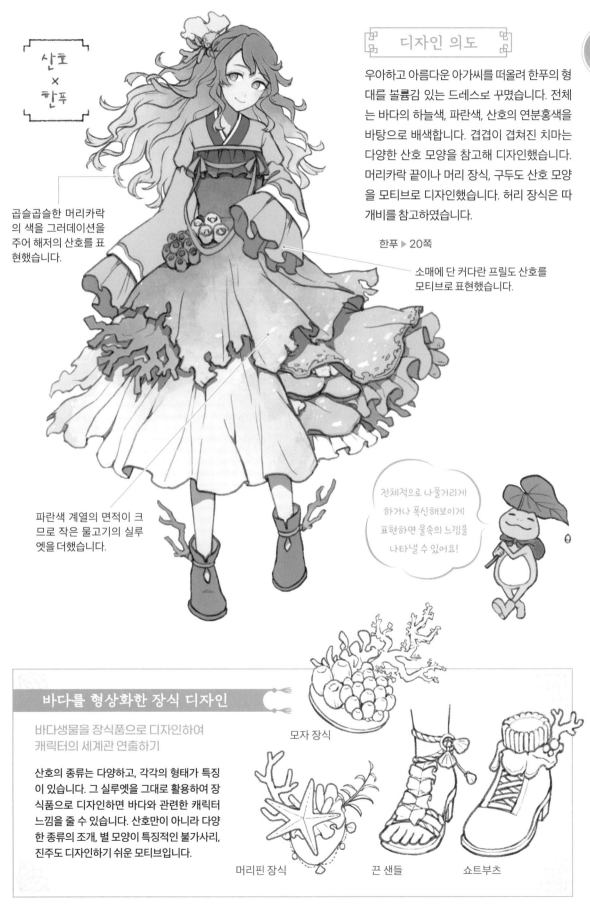

산호 × 한푸

곱슬곱슬한 머리카락의 색을 그러데이션을 주어 해저의 산호를 표현했습니다.

디자인 의도

우아하고 아름다운 아가씨를 떠올려 한푸의 형대를 볼륨감 있는 드레스로 꾸몄습니다. 전체는 바다의 하늘색, 파란색, 산호의 연분홍색을 바탕으로 배색합니다. 겹겹이 겹쳐진 치마는 다양한 산호 모양을 참고해 디자인했습니다. 머리카락 끝이나 머리 장식, 구두도 산호 모양을 모티브로 디자인했습니다. 허리 장식은 따개비를 참고하였습니다.

한푸 ▶ 20쪽

소매에 단 커다란 프릴도 산호를 모티브로 표현했습니다.

파란색 계열의 면적이 크므로 작은 물고기의 실루엣을 더했습니다.

전체적으로 나풀거리게 하거나 폭신해보이게 표현하면 물속의 느낌을 나타낼 수 있어요!

바다를 형상화한 장식 디자인

바다생물을 장식품으로 디자인하여 캐릭터의 세계관 연출하기

산호의 종류는 다양하고, 각각의 형태가 특징이 있습니다. 그 실루엣을 그대로 활용하여 장식품으로 디자인하면 바다와 관련한 캐릭터 느낌을 줄 수 있습니다. 산호만이 아니라 다양한 종류의 조개, 별 모양이 특징적인 불가사리, 진주도 디자인하기 쉬운 모티브입니다.

모자 장식

머리핀 장식

끈 샌들

쇼트부츠

뼈

디자인 의도

지옥에서 온 저승사자라는 설정입니다. 얼굴이 무표정인 것은 규칙을 따라 충실히 일하는 성격이기 때문입니다. 머리에는 해골을 형상화한 가면을 걸치게 해 무서운 느낌보다는 귀여운 느낌이 들게 만들었습니다. 등의 장식은 어깨뼈와 등뼈, 갈비뼈를 모티브로 디자인하였습니다. 치마는 머메이드 드레스 종류의 테르노를 참고했습니다.

테르노 ▶ 41쪽

머리스타일도 모티브를 적용하기 쉬운 부분이에요!

스케치

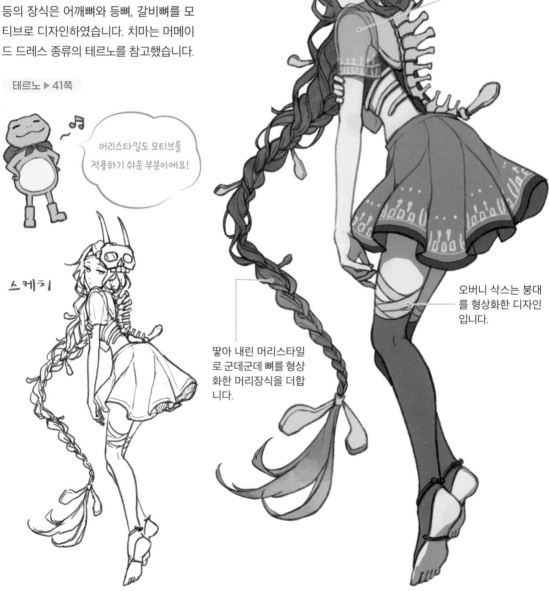

어깨 부분의 소매가 비쳐서 섹시한 느낌이 강하게 듭니다.

오버니 삭스는 붕대를 형상화한 디자인입니다.

땋아 내린 머리스타일로 군데군데 뼈를 형상화한 머리장식을 더합니다.

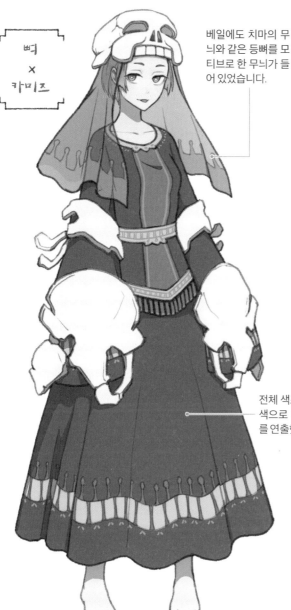

뼈
×
카미즈

베일에도 치마의 무늬와 같은 등뼈를 모티브로 한 무늬가 들어 있었습니다.

전체 색조는 짙은 주황색으로 차분한 분위기를 연출했습니다.

디자인 의도

말괄량이여서 약간 심술궂은 성격의 소녀를 형상화했습니다. 카비스의 원피스는 형태를 크게 바꾸지 않고 뼈가 연상되는 장식을 더했습니다. 손 싸개 같은 부분은 골반 뼈를 참고로 디자인한 것입니다. 해골을 형상화한 모자에 비침이 있는 베일을 더해 신비한 분위기를 줍니다. 치마의 무늬는 등뼈를 모티브로 디자인했습니다.

카미즈 ▶ 31쪽

옷 취향이 독특하다는 설정을 하고 싶었기 때문에 뼈 장식을 더하고 등에는 등뼈를 형상화해서 레이스업 스타일로 묶은 리본이 달려 있습니다.

무늬를 조밀하게 모은 패턴

포인트 무늬만 떼어 놓은 패턴

무늬 면적을 넓힌 패턴

소매 둘레의 무늬 패턴

줄무늬를 잘 써서
민속적인 분위기 연출하기

소매 방향에 맞춰 가로 줄무늬를 형상화한 무늬로 디자인하면 사용하기 쉽고 간결합니다. 민속의상에서는 무늬가 사용되는 경우가 많기 때문에, 참고할 것만 정하면 의외로 어렵지 않습니다.

배색에 따라 달라지는 느낌의 차이

캐릭터 디자인에서 배색은 인상을 크게 좌우하는 요소입니다.
같은 캐릭터의 배색을 달리해서 인상의 차이를 살펴봅시다.

채도가 높은 배색과 낮은 배색

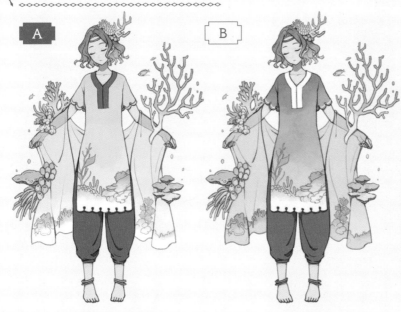

A

B

126쪽의 '산호 × 살와르 카미즈'의 캐릭터입니다. A는 실제로 이 책에서 사용했던 배색으로, 채도가 낮은 색으로 통일했습니다. 이처럼 채도 낮은 색을 사용하면 눈길을 끌어들이는 힘은 약해지지만 캐릭터에 지혜로워 보이는 인상을 줄 수 있습니다. 반대로 B처럼 채도가 높은 색상을 사용하면 눈길을 끌고 발랄한 인상을 줄 수 있습니다. 일반적으로는 B와 같은 배색을 사용하는 일이 많지만 이 책에서는 여러 가지 배색을 넣고 싶어서 A의 배색을 사용하고 있습니다.

고유색을 전체적으로 사용한 배색과
고유색을 포인트 색으로 사용한 배색

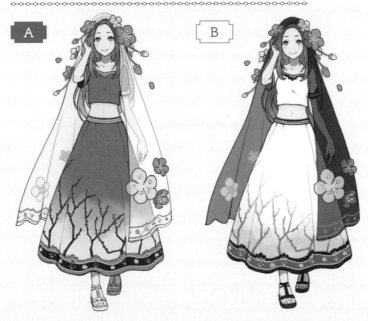

A

B

101쪽의 '매화 × 란가 드레스'의 캐릭터입니다. A와 같이 매화라는 모티브에서 연상되는 분홍색과 빨간색을 전체적으로 사용한 배색은 일반적이고 정통적인 느낌이 듭니다. 반대로 B처럼 흰색과 검은색을 바탕으로 해서 모티브의 색을 포인트로 사용하는 방법도 있습니다. 흰색과 검은색은 조금 특수한 색상으로 다른 색상을 돋보이게 해주는 역할을 합니다. A와 B는 인상이 크게 다르기 때문에 디자인에 맞게 구분해서 사용해봅시다.

5장

일러스트
제작과정

표지 일러스트 제작과정

『CLIP STUDIO PAINT PRO』을 사용한 이 책의 표지 일러스트의 제작 과정을 설명하겠습니다.
이 책의 주제를 따라 패션 디자이너를 형상화해 그렸습니다.

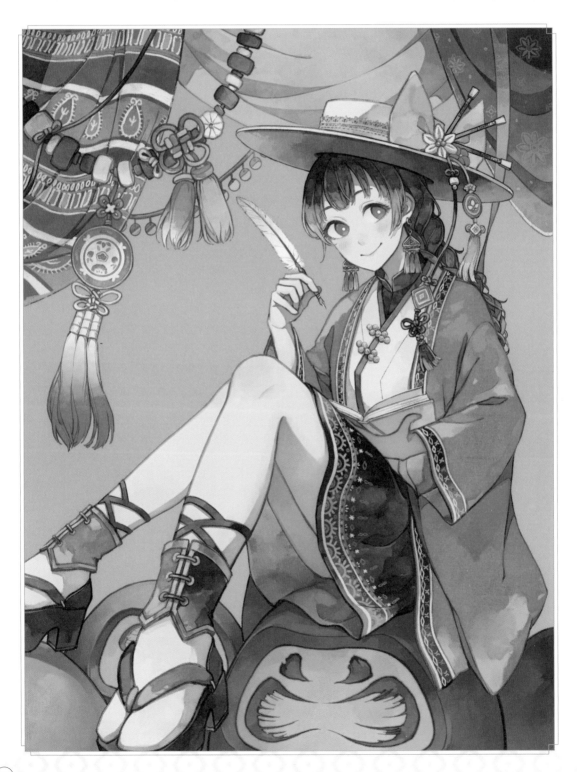

01 ✦ 스케치하기

먼저 구도를 잡습니다. 인물의 크기를 먼저 결정하고 그에 맞게 배경 소품의 크기와 위치를 검토했습니다.

❶ 설정부터 구도 정하기

설정을 바탕으로 스케치를 그려 전체의 구도를 결정합니다. 신발 디자인을 잘 보여주고 싶어서 앉아있는 자세를 그렸습니다.

❷ 스케치선 정돈하기

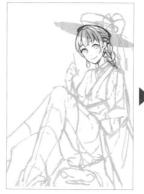 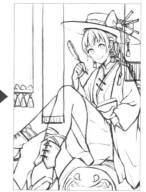

❶에서 그린 스케치를 바탕으로 선을 정리합니다. 좀 더 판타지 요소를 더하고 싶어서 여기서 의자를 달마인형으로 변경했습니다.

02 ✦ 스케치에 채색하기

선화 작업을 들어가기 전에 스케치에 채색을 합니다. 전체의 배색의 균형을 확인하면서 작품의 완성 이미지를 파악합니다.

❶ 밑칠하기

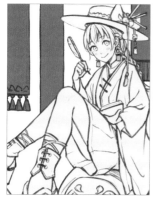

나중에 변경하기 쉽도록 인물과 배경을 다른 레이어로 나눠 작업합니다.

❷ 인물 칠하기

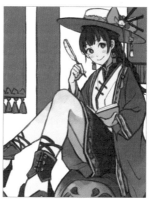

빨간색, 파란색, 노란색, 진갈색, 연베이지색으로 우선 인물의 배색을 결정합니다.

❸ 구도 수정하기

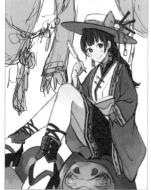

여기서 배경을 수정합니다. 직선으로 늘어져 멈춰있는 현수막을 움직임이 있는 커튼으로 변경합니다.

❹ 배경 채색하기

수정한 배경의 커튼의 배색을 정하고 민속의상에서 참고한 무늬를 그려 넣습니다. 작업 도중에 재차 전체 균형을 확인하고 조금씩 배색을 정돈해갑니다.

03 ✦ 선화 그리기

선화는 나중에 인물만 움직일 수 있도록 인물에 가려진 배경도 묘사합니다.

① 스케치의 불투명도 낮추기

스케치 레이어의 불투명도를 낮추고 신규 레이어를 만들어 선화를 그렸습니다. 스케치에서 신경 쓰이는 부분이 있으면 선화를 그리기 전에 신규 레이어를 만들어 다시 그려서 동일하게 불투명도를 낮춥니다.

② 인물의 얼굴 선화로 그리기

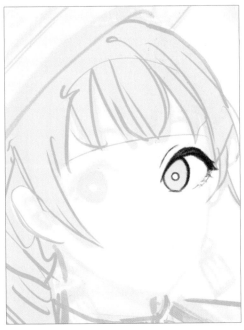

스케치 레이어의 불투명도를 낮추고 신규 레이어를 만들어 선화를 그렸습니다. 스케치에서 신경 쓰이는 부분이 있으면 선화를 그리기 전에 신규 레이어를 만들어 다시 그려서 동일하게 불투명도를 낮춥니다.

③ 옷이나 배경을 선화로 그리기

 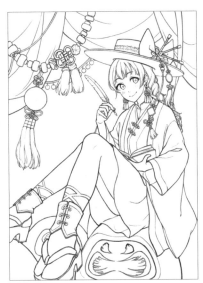

부위별로 확대해서 표시하거나 좌우 반전하여 균형을 확인하면서 그려 나갑니다. 신경이 쓰이는 부분은 '자유 변형'이나 '이동' 툴로 형태나 크기, 위치를 조정합니다.

필요 없다고 생각한 부분은 생략하거나 다른 레이어를 작성해서 새로운 요소를 그려 넣기도 합니다. 한 번만 그린 선화는 다소 선이 얇기 때문에 레이어를 복사해서 선을 겹쳐 그려 진하게 만듭니다.

선화의 완성입니다. 이때 인물에 가려진 배경의 선화도 잘 그려두면 나중에 위치를 조정하기 쉽습니다.

 04 **선화에 배색하기**

선화가 완성되면 '자동 선택' 툴로 채색용의 베이스 레이어를
만들어 준비합니다.

05 피부와 눈 채색하기

여기부터는 부위별로 채색 과정을 진행해보겠습니다.
우선 피부와 눈의 채색부터입니다.

❶ 그러데이션 넣기

피부의 베이스 레이어에서 '투명 픽셀 잠금'에 체크를 넣고 브러시로 그러데이션을 넣습니다. 사용하는 색상은 스포이트로 찍은 베이스의 색상을 참고해, 컬러 서클에서 색을 변경해 결정합니다. 피부는 직접 만든 '수채' 브러시를 메인으로 사용하였고, 세세한 부분은 '리얼 연필'로 그렸습니다.

❷ 선화의 색 바꾸기

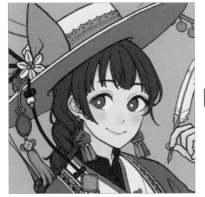

▶

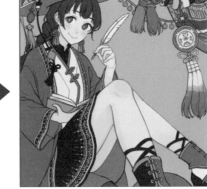

선화 레이어의 합성 모드를 '표준'에서 '선형 번'으로 바꿉니다.

선화 레이어 위에 합성 모드 '표준' 레이어를 만들고 '클리핑 마스크'에 체크를 넣습니다. 이 레이어에 색을 입히는 것으로, 선화의 색이 바뀝니다.

❸ 피부에 그림자 표현하기

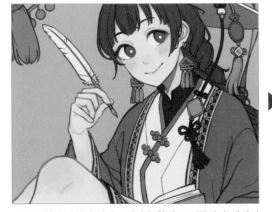

▶

피부를 칠한 레이어 위에 그림자용 합성모드 '곱하기' 레이어를 만들고 피부에 그림자를 더합니다. 경계선이 날카로운 '펜'과 경계선이 거친 '리얼 연필'을 사용해 그림자를 그립니다. 그후, 피부의 그림자 레이어의 '투명 픽셀 잠금'에 체크를 넣고 '진한 번짐' 브러시나 직접 제작한 '수채' 브러시로 그림자에 변화를 줍니다.

일부러 테두리가 짙어지도록 질감을 더하면 진짜 수채화 같은 칠이 됩니다. 또, 그림자의 경계선을 흐리고 싶은 부분은 '투명 픽셀 잠금'의 체크를 지운 다음, '섬유 번짐'으로 흐리게 만듭니다. 눈도 같은 과정으로 채색합니다.

06 머리카락 채색하기

이제 머리카락 채색을 해보겠습니다. 채색하기 쉽도록 회전시키거나 확대시키면서 작업해나갑니다.

❶ 그라데이션 표현하기

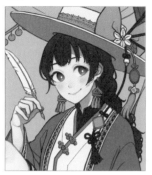 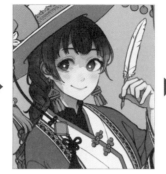 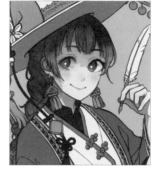

머리색을 적갈색부터 진한 적자색으로 변경합니다. 레이어, 사용하는 색에 대해서 05-❶과 같은 방법으로 그라데이션을 표현합니다.

머리카락은 직접 만든 '수채' 브러시를 여러 개 나누어 질감과 터치라고 하는 텍스처를 표현하면서, 색의 변화나 얼룩으로 그라데이션도 표현해갑니다. 과감하게 텍스처를 표현하기 위해, 베이스 레이어 위에 합성모드 '색상 번', '오버레이' 등의 레이어를 여러 개 사용해 작업합니다.

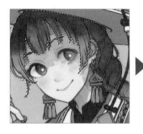 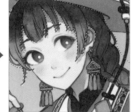

머리카락 이외의 부분에도 색이 삐져나왔으므로, '자동 선택' 툴을 이용해 머리카락 이외의 부분은 지웁니다. 이때 삐져나오지 않은 머리카락의 베이스 레이어가 있으면 편리합니다.

❷ 그림자 더하기

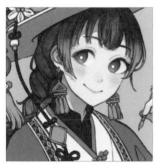

머리카락의 베이스 레이어의 위에 합성 모드 '선형 번'의 신규 레이어를 만들어 피부에서처럼 뚜렷한 그림자를 더합니다.

❸ 한 번 더 그러데이션 주기

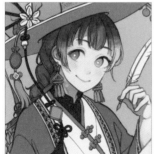

조금 부족하다고 느끼면 06-❶번과같은 과정을 반복합니다. '하드 라이트'나 '오버레이' 등, 겹치는 레이어의 합성모드에 따라 다른 질감이 생기기 때문에, 그때마다 다양하게 시험해갑니다.

❹ 옷과 장식품 채색하기

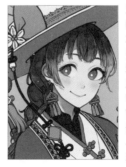

거친 '리얼 연필'의 터치를 살려, 두껍게 칠하는 방식으로 덧그리는 것으로 수채물감 칠의 얼룩을 표현해갑니다. 마지막으로 피부 묘사를 할 때처럼 선화의 색을 변경합니다(여기서 눈을 약간 밝은 색으로 수정했습니다).

07 옷과 장식품 채색하기

몸의 채색이 끝나면 옷이나 장식품을 채색하고 캐릭터를 완성에 가깝게 만듭니다.

❶ 옷 채색하기

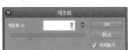

머리카락처럼 직접 만든 '수채' 브러시로 그러데이션을 줍니다 칠하기 쉽도록 이미지를 회전시키면서 작업합니다. 매끄러워졌을 때는 그러데이션 기능으로 조정할 수 있습니다.

그러데이션을 작업이 다 끝나면 '리얼연필'로 손으로 그린 그림 같은 질감을 그려 넣습니다.

❷ 장식품 채색하기

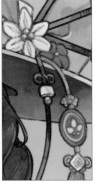

'리얼 연필'과 '둥근 펜'으로 장식품의 금속광택을 표현합니다.

❸ 달마인형 채색하기

직접 만든 '수채' 브러시로 그러데이션을 줍니다. 색을 크게 바꿀 때는, 입체감을 의식하면서 '유화 평붓'으로 대충 색을 입히기도 합니다.

❹ 색감 재조정하기

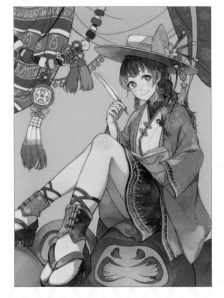

잘못 될지도 모르는 불안한 과정을 진행할 때에는 레이어를 복사해두고 진행해서 바로 앞 과정으로 돌아갈 수 있도록 해두세요.

캐릭터 주변의 채색 작업이 완성되면 합성모드 '곱하기'의 레이어를 맨 위에 만들고, 전체에 밝은 오렌지를 겹쳐 색감을 조정해 역광 느낌이 나도록 했습니다.

08 그 밖의 부분 채색하기

마지막으로 캐릭터 이외의 부분들의 채색을 진행하도록 하겠습니다. 기본적인 순서는 지금까지와 같습니다.

1 배경 채색하기

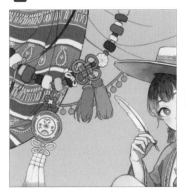 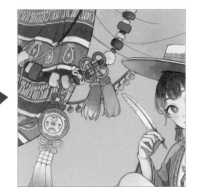

그러데이션부터 그림자 표현, 선화 색 바꾸기 등은 캐릭터의 피부와 눈을 채색하는 법과 동일한 방법입니다.

2 색감 재조정하기

제일 위에 합성 모드 '하드 라이트'의 신규 레이어를 만들고, 직접 만든 '수채' 브러시로 전체에 색을 입힙니다. 같은 색을 위에서 겹쳐서 커튼 전체의 색감이 어울리게 만듭니다.

3 배경 어우러지게 만들기

배경색과 어우러지게 만들기 위해 안쪽 커튼의 완성한 폴더를 불투명도 90%로 조정합니다.

주요 채색과정 완성

기본 4단계와 편집 툴로 지금까지의 과정 복습하기

부분에 따라 예외는 있지만, 채색 과정은 대체로 4단계로 되어 있습니다. 레이어의 색 전체를 변경하고 싶을 때는, 색상, 채도, 명도로 변경합니다. 그러데이션을 명확하게 주고 싶을 때는, 레이어를 위에 복사해 그러데이션을 준 것을 겹쳐줍니다.

 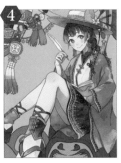

채색을 하고 싶은 레이어의 '투명 픽셀 잠금'에 체크를 하고 직접 만든 '수채' 브러시로 색을 입힙니다.

선화를 그린 레이어 위에 신규 레이어를 만들고 '클리핑 마스크'를 한 후, 선화의 색을 바꿉니다.

합성모드 '곱하기'의 레이어로 그림자를 더합니다. 그림자 자체에도 직접 만든 '수채' 브러시로 질감을 더합니다.

'리얼 연필'과 '섬유 번짐'으로 손으로 그린 그림 같은 질감이 나도록 그립니다.

09 추가 묘사하거나 수정하기

전체 채색이 끝나면 신경 쓰이는 부분을 추가로 묘사를 더해주거나 수정해줍니다.

① 추가 묘사하기

 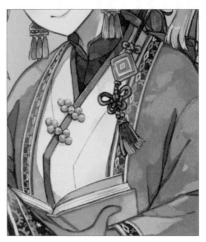

합성모드 '표준' 레이어를 만들어, 몇 종류의 '연필' 브러시를 사용해 두껍게 덧그립니다. 머리카락 끝과 얼굴 표정은 어떤 일러스트든 마지막에 추가 묘사를 하는 경우가 많습니다.

옷과 옷이 겹치는 부분에는 밝은 하이라이트를 넣고 칠이 삐져나온 부분은 수정합니다.

 두껍게 덧그리는 것은 위에서부터 점점 색을 덧칠하는 방법이에요!

② 배경 추가 묘사하기

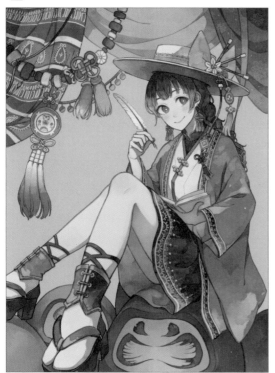

앞

뒤

캐릭터, 앞에 있는 장식, 뒤에 있는 장식 순으로 묘사했습니다. 배경 장식을 너무 묘사해서 캐릭터보다 너무 강조되지 않도록 조심하겠습니다. 이번에는 분홍색을 넣는 것으로 천이 배경에 도색을 넣음으로써 천을 배경에 너무 동화되지 않도록 했습니다.

10 ⚒ 색감 조정하여 완성하기

보정기능이나 필터를 사용해 전체를 다듬어갑니다.
이 단계가 끝나면 일러스트 완성입니다.

❶ 레이어 통합하기

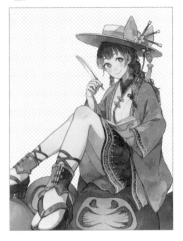

전체 추가 묘사와 수정 작업이 끝나면 파트별로 통합합니다. 통합하고 싶은 폴더만을 표시
해서 '표시 레이어의 카피를 통합'을 사용합니다. 90%의 불투명도가 높았던 뒤에 있는 천
은 일단 100%로 통합한 다음, 다시 90%로 되돌립니다.

❷ 레벨 보정으로 밝기 조정하기

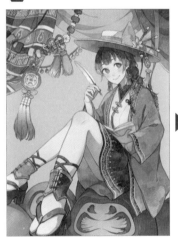

통합한 캐릭터가 그려진
레이어 위에 '신규 색조
보정 레이어'에서부터 '레
벨 보정'을 만들어 '클리
핑 마스크'에 체크를 넣습
니다. 그 다음, '레벨 보정'
기능으로 밝기를 조정합
니다.

❸ 톤 커브로 색감 조정하기

완성！

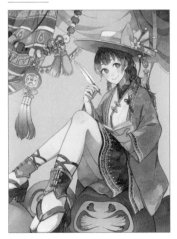

이전 과정의 레이어 위
에 더욱 '신규 색조 보정
레이어'에서부터 '톤 커
브'을 만들고 'Red'와
'Blue', 'Green' 그래프
값을 변경해서 색감을
조정하고 마지막으로
각 레이어에 '샤프' 필터
를 씌워 완성합니다.

다양한 아시아 판타지 의상 디자인

여러 민속의상을 섞어보거나 민속의상에 국한되지 않고 그려보거나
자유롭게 아이디어를 떠올려 디자인해보세요.

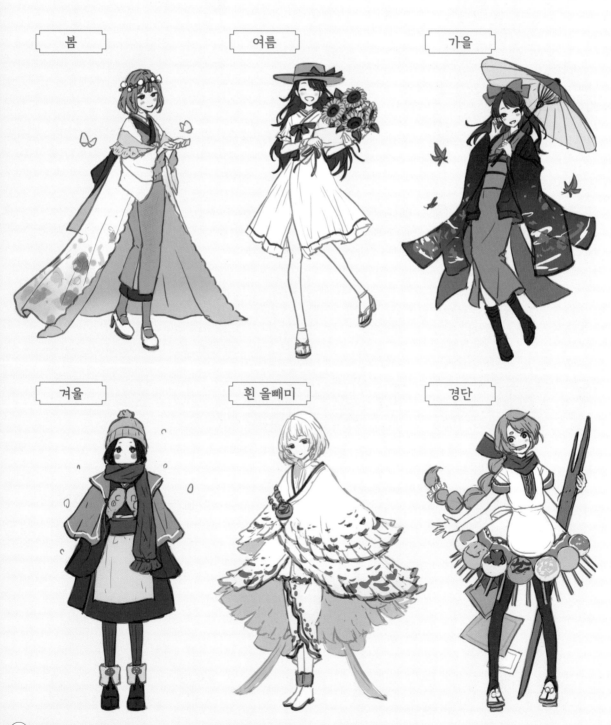

봄 · 여름 · 가을 · 겨울 · 흰 올빼미 · 경단

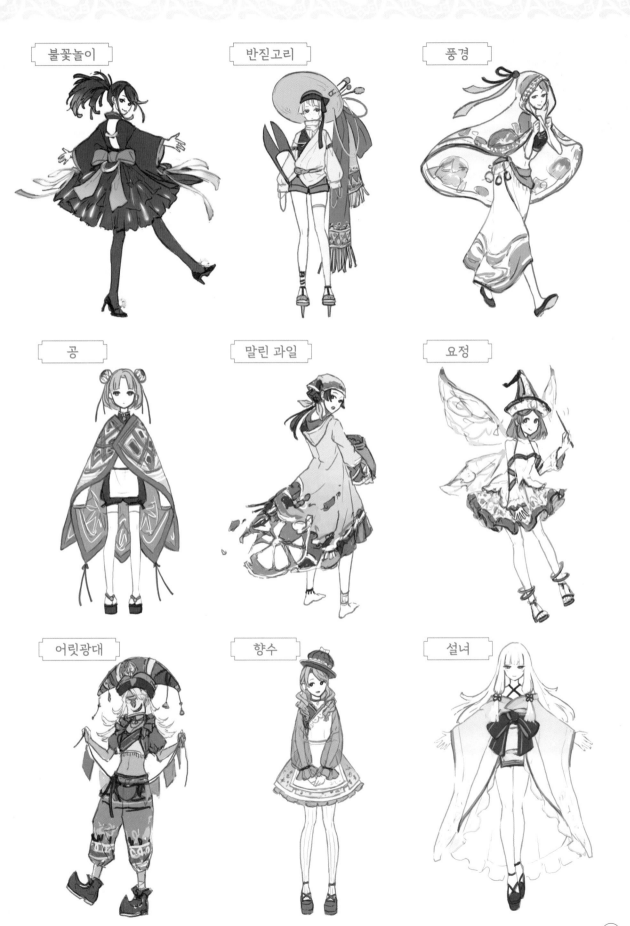

불꽃놀이

반짇고리

풍경

공

말린 과일

요정

어릿광대

향수

설녀

아카기 슌 (紅木 春)

아이치현 출신 , 도쿄도 거주의 프리랜서 일러스트레이터 . 미대를 졸업한 후에 도서 삽화 , 게임 일러스트 , CD 재킷 , MV 일러스트 등 폭넓게 활동 중입니다 . 일본풍의 레트로나 민속의상이라는 이국적이면서 판타지적인 세계관을 좋아합니다 .

- HP : http://camellia34.wixsite.com/yumeniwa
- pixiv : https://pixiv.me/teatime0
- twitter : @Camellia_0x0
- instagram : https://www.instagram.com/camellia_0x0/
- tumblr : http://camellia0x0.tumblr.com/

참고 문헌

『世界の服飾〈1〉民族衣装』(A. 라시네 지음 / 마ー르社),『世界の服飾〈2〉民族衣装 続』(A. 라시네 지음 / 마ー르社),『世界の民族衣装の事典』(丹野郁 감수 / 東京堂出版),『世界の愛らしい子ども民族衣装』(国際服飾学会 감수 / 에쿠스나렛지),『카와이쿠 着こなすアジアの民族衣装』(森明美 지음 / 河出書房新社),『世界の服飾・染織 西アジア・中央アジアの民族服飾 - イスラームのヴェールのもとに』(文化学園服飾博物館 편저 / 文化出版局),『衣装の語る民族文化』(今木加代子 지음 / 東京堂出版),『世界の衣装をたずねて』(市田ひろみ 지음 / 淡交社),『アジアの民族造形 - 「衣」と「食の器」の美』(金子量重 지음 / 毎日新聞出版)

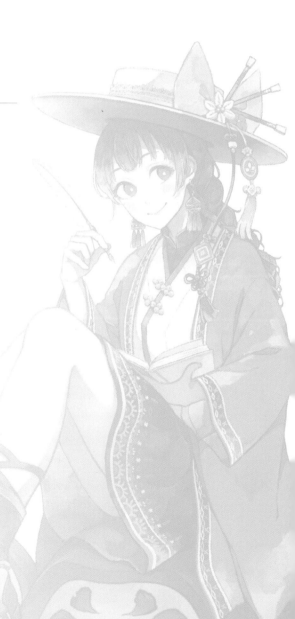

아시아 전통의상 소녀
캐릭터 디자인

초판 1쇄 발행 2020년 10월 30일
2쇄 발행 2021년 10월 05일

지은이 아카기 슌(紅木 春)　　**옮긴이** 이유민
발행인 백명하　　**발행처** 도서출판 이종　　**출판등록** 제 313-1991-16호
주소 서울시 마포구 양화로3길 49 2층　　**전화** 02-701-1353
팩스 02-701-1354

편집 권은주　　**디자인** 오수연　　**마케팅** 백인하 신상섭 이현신

ISBN　978-89-7929-320-3 (13650)

ASIAN FANTASY NA ONNANOKO NO CHARACTER DESIGN BOOK
by shun akagi, GENKOSHA CO., Ltd.
Copyright © 2019 akagi shun © GENKOSHA CO., Ltd.
All rights reserved.
Original Japanese edition published by GENKOSHA CO., Ltd.
Korean translation copyright © 2020 EJONG Publishing Co.
This Korean edition published by arrangement with GENKOSHA CO., Ltd.,
Tokyo, through Honnokizuna, Inc., Tokyo, and Shinwon Agency Co.

* 잼스푼은 도서출판 이종의 출판 브랜드입니다 .
* 책값은 뒤표지에 표기되어 있습니다 .
* 도서출판 이종은 작가님들의 참신한 원고를 기다리고 있습니다 .
* 이 도서는 친환경 식물성 콩기름 잉크로 인쇄하였습니다 .

미술을 읽다 , 도서출판 이종
Web www.ejong.co.kr
Twitter @jamspoon_books